개정증보판

색연필로 그리는 보태니컬 아트
Botanical art With Colored Pencils

이해련·이해정 지음

색연필로 그리는 보태니컬 아트

개정증보판 1쇄 발행 2019년 9월 5일
4쇄 발행 2024년 7월 1일

지은이 이해련, 이해정
발행인 백명하
발행처 도서출판 이종
출판등록 제313-1991-16호
주소 서울시 마포구 월드컵북로1길 50 3층
전화 02-701-1353
팩스 02-701-1354
홈페이지 www.ejong.co.kr

책임편집 백명하
편집 권은주
디자인 방윤정 오수연
마케팅 백인하 신상섭 임주현
경영지원 김은경

ISBN 978-89-7929-293-0
978-89-7929-196-4(set) (13650)

* 책값은 뒤표지에 표기되어 있습니다.
* 도서출판 이종은 작가님들의 참신한 원고를 기다리고 있습니다.
* 이 도서는 친환경 식물성 콩기름 잉크로 인쇄하였습니다.

이 도서의 국립중앙도서관 출판시도서목록(CIP)은 서지정보유통지원시스템 홈페이지(http://seoji.nl.go.kr)와 국가자료
공동목록시스템(http://www.nl.go.kr/kolisnet)에서 이용하실 수 있습니다. (CIP제어번호:2019029747)

미술을 읽다, 도서출판 이종
WEB www.ejong.co.kr
BLOG blog.naver.com/ejongcokr
INSTAGRAM instagram.com/artejong

개정증보판

Botanical art
With Colored Pencils

색연필로 그리는 보태니컬 아트

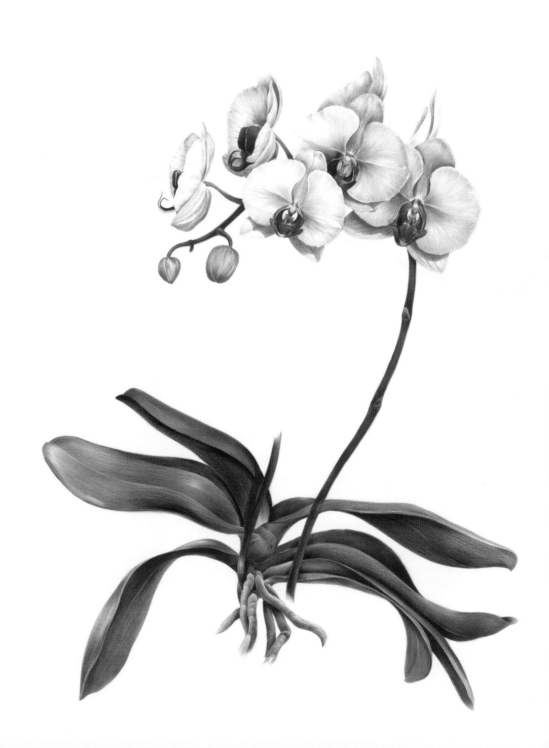

EJONG

Contents

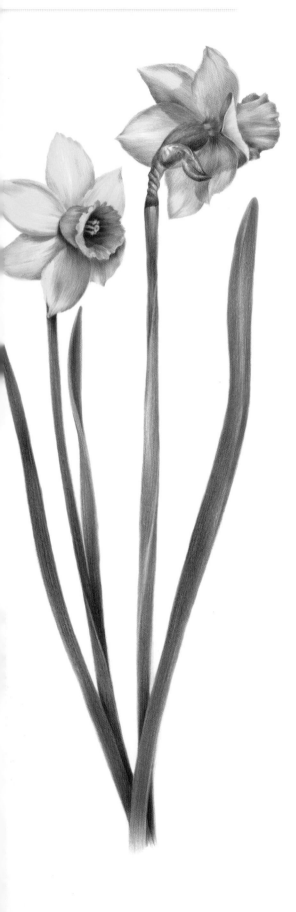

갤 러 리

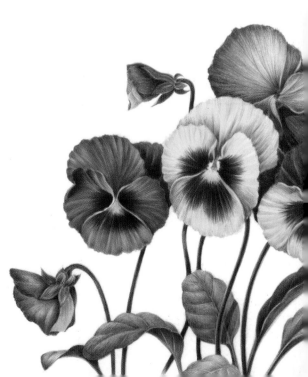

프리뷰

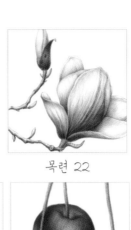
목련 22

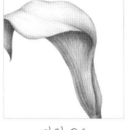
카라 24

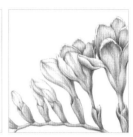
프리지어 26

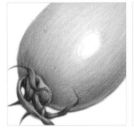
방울토마토 28

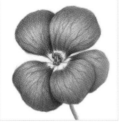
꽃잎 29

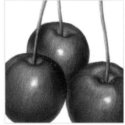
꽃사과 30

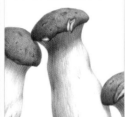
새송이버섯 34

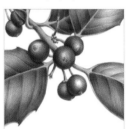
호랑가시 나무 36

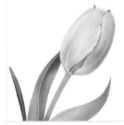
튤립 38

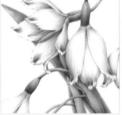
스노우플레이크 42

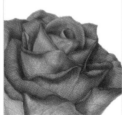
장미 46

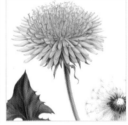
민들레 50

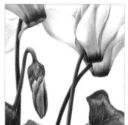
시클라멘 56

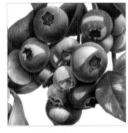
블루베리 62

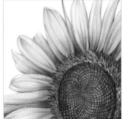
해바라기 68

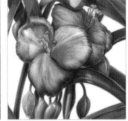
자주 달개비 72

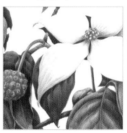
산딸나무 78

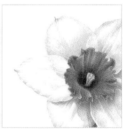
수선화 86

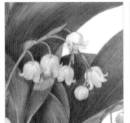
은방울꽃 92

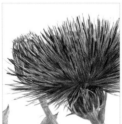
엉겅퀴 100

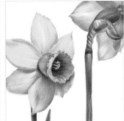
수선화 108

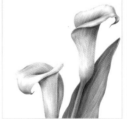
카라 110

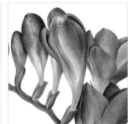
프리지어 112

무스카리 114

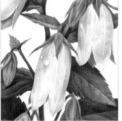
섬초롱꽃 116

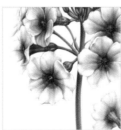
앵초 118

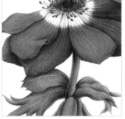
아네모네 120

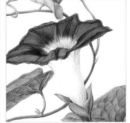
나팔꽃 122

프리틸라리아 124 가지 126 수국 128 만데빌라 130 플루메리아 132

카네이션 134 목련 136 아이리스 138 접시꽃 140 옥잠화 142

인동 144 원추리 146 가자니아 148 딸기 150 푸크시아 152

클레마티스 154 거베라 156 제라늄 158 작약 160 구즈마니아 162

알스트로메리아 164 튤립 166 포인세티아 168 렌턴로즈 170 양란 172

동백 174 팬지 176 체리세이지 178 재스민 180

들어가며

대학교 2학년 때, 동생과 파리를 여행하던 중 까렌다쉬 80색 수채색연필을 보고 바로 사버리면서 전문가용 색연필을 처음 접하게 되었다. 한국으로 돌아와 많이 사용하지도 않은 채 두었다가 다시 찾았을 때는 마흔이 되어 꽃을 그리면서였다.

중학교 때까지는 동양화, 서양화, 조소, 도예 등 여러 예술의 영역을 두루 경험하면서 마치 화가가 된 듯이 내 방을 아틀리에처럼 꾸민 적도 있었다. 하지만 어렸을 때에는 그림을 그리는 것이 마냥 즐겁지만은 않았다. 무엇을 하든 입시와 연관이 되어 그림 그리기 그 자체를 즐기기 어려웠던 것이다. 결혼하고 아이를 키우며 그림에서 멀어져 있다가 40대가 되어 동생과 함께 보태니컬아트를 접하면서 잊고 있었던 그림 그리기의 즐거움과 창작의 기쁨을 다시 느낄 수 있었다. 이제야 어릴 적 그림을 배우며 선생님들께 들어왔던 이야기들이 체계가 잡히고 깨달음으로 다가왔다.

꽃을 아름답게 표현하는 행위는 즐겁다. 꽃을 그릴 때 나는 끝없는 열정을 느낀다. 꽃을 정확히 그리려면 많은 연습이 필요하다. 정확한 드로잉 능력과 화면을 보기 좋게 꾸미는 구성 능력, 또 아름다운 꽃의 색채를 표현하기 위해서는 색채에 대한 기본적인 이론을 이해하고 있어야 하고 색을 표현하는 매체(도구)를 사용하기 위한 연습이 필요하다. 이러한 기본기를 바탕으로 매체를 자유자재로 사용할 수 있게 되면 창작에 보다 쉽게 다가갈 수 있다.

이 책의 처음에서는 그림 그리기에 필요한 준비도구와 그 쓰임새를 소개하고, 드로잉에 필요한 전반적인 내용을 다루었다. 그 다음 색연필을 사용하기에 앞서 연필로 그려보며 좀 더 쉽게 색연필 그리기에 접근할 수 있도록 했으며, 간단한 형태의 주제를 색연필로 그려볼 것이다. 이 책은 색연필을 다루는 방법을 습득하고 본격적으로 작품을 그려볼 수 있게 하는 안내자의 역할을 해줄 것이며, 이를 위해 그리는 과정과 연습용으로 모방할 만한 연습작품, 연습방법이 알기 쉽게 상세히 담겨있다. 『색연필로 그리는 보태니컬 아트』와 색연필이라는 매체를 통해서 아름다운 꽃을 표현하는 방법을 알아나가게 될 것이다.

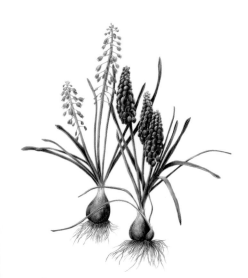

색연필

색연필은 크게 수채색연필과 유성색연필로 구분할 수 있다. 수채색연필의 단면은 육각형이고 유성색연필은 동그란 원형이다. 이런 형태는 거의 모든 브랜드가 공통적이며 특히 수채색연필에는 붓모양의 그림이 표시되어 있다. 수채색연필은 간편하게 수채의 느낌을 낼 수 있게 개발된 재료이므로 드로잉한 후에 붓으로 물을 칠했을 때 수채화의 느낌을 낼 수도 있다. 수채색연필은 수분을 많이 함유한 연질이어서 장마철에는 작업이 어려울 정도로 물러지며 엉겨 붙는다. 그러므로 이런 계절에 작업을 할 때는 유성색연필이 작업을 수행하기에 용이하다. 이 두 종류의 색연필은 색이 섞이는 정도나 발색에 큰 차이는 없다. 그래서 작업의 종류에 따라 선택하면 될 것이다.

파버카스텔, 까렌다쉬, 프리즈마 등 많은 브랜드에서 질 좋은 전문가용 색연필이 출시되고 있다. 각 브랜드마다 특징들이 있는데 개인적으로 꽃을 그리기에는 파스텔 톤이 너무 많은 컬러보다는 각 색상들이 적절히 분포된 것이 좋다고 생각한다. 내 책상에는 파버카스텔 알버트 뒤러(수채색연필)색연필 72색 한 세트와 폴리크로모스(유성색연필) 72색 한 세트가 펼쳐져 있다. 또는 여기에 예전부터 갖고 있던 까렌다쉬 색연필을 같이 쓰기도 한다. 색연필은 각기 다른 브랜드를 같이 섞어 쓰더라도 아무 문제가 없다. 나는 주로 파버카스텔 색연필을 쓰는데 비가 많이 와서 습기가 많은 날 작업해야 할 때는 폴리크로모스를 쓰기도 한다. 또한 개인적으로는 이 두 종류의 색연필을 같이 혼용하기도 하는데 덧바르는 느낌이 더 좋다. 꽃그림을 그릴 때는 72색 정도가 적당하며 그 외에 부족한 색이 있거나 꼭 필요한 색이 있을 때는 필요할 때마다 구입할 수 있다. 또한 모든 색들은 낱개 구입이 가능하다.

tip

수채색연필로 그릴 경우
물칠 기법을 사용할 수도 있는데
그럴 경우에는 파브리아노 수채용 종이를
사용하도록 한다.
정착액을 뿌리고 난 후에 작업을
더해야 할 경우 유성색연필을
사용하면 덧칠이 잘 된다.

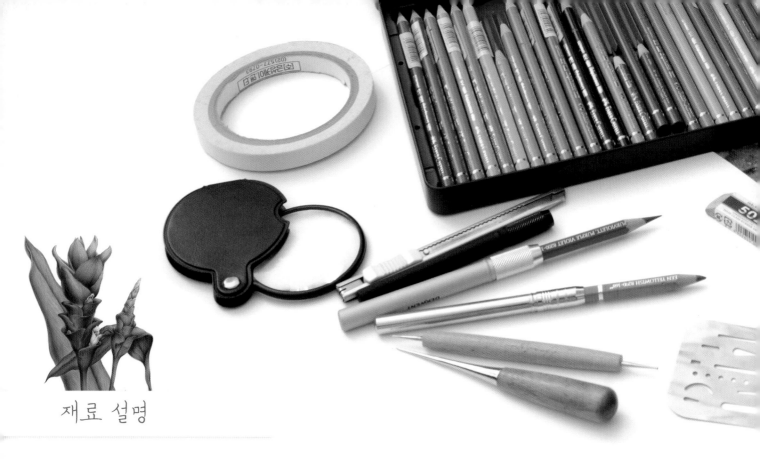

재료 설명

연필

연필의 종류는 8H부터 9B까지 다양하다. H(Hard)는 숫자가 커질수록 흐리고 딱딱하고 B(Black)는 숫자가 커질수록 부드럽고 진하므로 2B나 4B는 어두운 부분, HB는 중간 명암 부분, 2H나 4H는 밝고 섬세한 부분에 사용하고 밑그림을 구상할 때는 HB를 사용한다. 같은 4B라도 브랜드마다 진하기가 다른데 톰보를 기준으로 스테들러는 좀 더 진하고 부드럽고 파버카스텔은 전반적으로 연하다. 우리나라 브랜드 연필은 진하기가 대체로 스테들러와 비슷하다. 예전에는 주로 일본 제품인 톰보를 많이 사용했지만, 요즘은 국내 생산되는 연필도 품질 면에서 비슷해졌다.

종이(제도패드, 모조크로키북)

꽃그림을 그릴 때는 밑그림을 그리는 종이와 실제 그림을 그리는 종이가 필요하다(14쪽 스케치를 옮기는 과정-전사 참조). 보태니컬아트처럼 세밀한 작업의 그림은 표면이 거친 요철지, NOT 또는 저온 압착 처리지(CP, cold-pressed)보다는 표면이 고운 가열 압착 처리지(HP, hot-pressed)가 더 적합하다. 제도패드는 종이가 여러 장 붙어있는 패드 형태로 크기는 A4, A3 사이즈가 있으며 더 큰 사이즈는 전지 형태로 구입 가능하다. 제도패드는 앞뒤가 비슷해 보이지만 좀 더 매끄러운 면을 앞으로 하여 사용한다.

정착액

정착액은 완성작품을 오랫동안 깨끗하게 보관하기 위해 뿌려서 코팅 효과를 내는 도구이다. 수채화용 정착액, 연필·색연필·파스텔 등에 쓰이는 정착액, 아크릴화 등에 사용하는 정착액 등 종류가 다양하므로 용도에 맞게 구입하여야 한다. 그림을 완성하여 정착액을 뿌릴 때 그림을 세워 놓고 약 30㎝ 정도의 간격을 두고 전체적으로 가볍게 뿌린다. 한 곳에 집중적으로 뿌리면 액체가 흘러내려 자국이 남을 수도 있으므로 주의한다.

그밖의 도구들

색연필과 연필, 종이, 정착액 외에 여러 가지 필요한 도구들이 있는데 대부분이 이미 가지고 있는 것들일 수 있다.

연필깎이

손으로 돌리는 수동 연필깎이와 크기가 작은 2공이나 3공 연필깎이를 주로 사용한다. 수동 연필깎이는 심이 길게 깎이므로 초벌칠을 할 때 좋고 그보다 작은 연필깎이들은 심이 뾰족하고 짧게 깎이므로 세부묘사를 할 때 더 좋다. 보통 용도에 맞게 두 가지를 같이 사용한다.

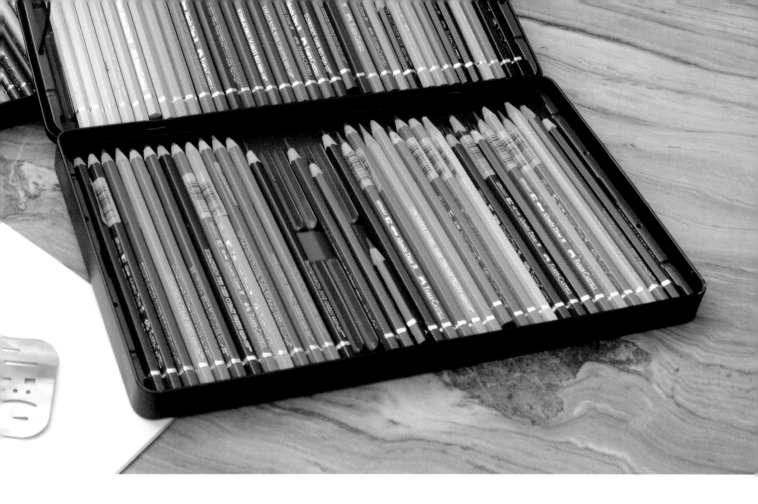

커터칼

색연필의 심을 뾰족하게 다듬을 때 사용한다.

연필깍지

짧아진 연필이나 색연필을 끼워 사용한다. 색연필을 끝까지 사용할 수 있어 편리하다. 못 쓰는 볼펜대를 사용할 수도 있지만 시판되는 제품들은 앞부분을 나사처럼 돌려서 연필에 맞게 끼워 쓸 수 있어 편리하다.

드로잉 브러시(제도비)

그림을 그릴 때 떨어진 지우개 가루나 색연필 가루 등을 손으로 털거나 입으로 불면 그림이 상할 수 있으므로 드로잉 브러시로 자주 털어주도록 한다.

지우개와 지우개판

지우개는 쓰임새에 따라 여러 종류가 있는데 일반적으로 연필이나 색연필을 지울 때 사용하는 미술용 지우개, 전사한 뒤 흑연이 묻어있는 밑그림의 흑연을 톡톡 두드려 제거하는 데 주로 사용하는 퍼티 지우개, 일반 지우개로 지워지지 않는 부분의 표면을 살짝 갈아내어 지우는 모래지우개 등이 있다. 모래지우개는 너무 세게 문지르면 표면이 상해 구멍이 날 수도 있으므로 주의해야 한다. 가장자리를 깨끗하게 지워야할 경우 지우개판을 대고 미술용 지우개 또는 모래지우개로 지워 교정할 수 있다.

작품보관용케이스

작품을 완성하기 전까지 가지고 다닐 때 구겨지거나 손상되지 않도록 보호해주므로 매우 유용하다.

철펜

점이나 잎맥 등 질감표현을 할 때 필요한 도구로 제일 작은 크기가 많이 쓰인다. 수예점에서 구할 수 있는 송곳모양의 도구가 있는데 가는 털을 표현할 때 유용하므로 준비하도록 하자. 또는 샤프펜슬의 심이 나오는 부분의 모서리로 대체해 사용할 수도 있다.

돋보기

식물의 꽃술이나 꽃 속 등 너무 작아 잘 보이지 않을 경우 돋보기로 관찰한 후 정확하게 그릴 때 사용한다.

마스킹테이프

밑그림을 그린 후 제도패드에 전사할 때 그림이 움직이지 않도록 고정하기 위해 사용한다.

파버카스텔 색연필 Faber Castell Colored Pencils

101 White		226 Alizarin Crimson	
102 Cream		124 Rose Carmine	
104 Light Yellow Glaze		133 Magenta	
205 Cadmium Yellow Lemon		129 Pink Madder Lake	
105 Light Cadmium Yellow		125 Middle Purple Pink	
106 Light Chrome Yellow		134 Crimson	
107 Cadmium Yellow		136 Purple Violet	
108 Dark Cadmium Yellow		249 Mauve	
109 Dark Chrome Yellow		141 Delft Blue	
111 Cadmium Orange		157 Dark Indigo	
115 Dark Cadmium Orange		247 Indanthrene Blue	
118 Scarlet Red		151 Helioblue-Reddish	
121 Pale Geranium Lake		120 Ultramarine	
219 Deep Scarlet Red		140 Light Ultramarine	
126 Permanent Carmine		146 Sky Blue	
217 Middle Cadmium Red		110 Phthalo Blue	
225 Dark Red		145 Light Phthalo Blue	
142 Madder		149 Bluish Turquoise	

* 이 책에는 아래 컬러칩의 색상 외에도 파버카스텔 색연필 120색에 있는 컬러를 함께 사용하였습니다.
 필요한 경우 낱개로 구매하거나, 비슷한 다른 색상을 사용해도 좋습니다.

246 Prussian Blue	132 Light Flesh
155 Helio Turquoise	191 Pompeian Red
153 Cobalt Turquoise	190 Venetian Red
156 Cobalt Green	188 Sanguine
158 Deep Cobalt Green	187 Burnt Ochre
264 Dark Phthalo Green	186 Terracotta
161 Phthalo Green	185 Naples Yellow
163 Emerald Green	184 Dark Naples Ochre
171 Light Green	180 Raw Umber
112 Leaf Green	176 Van Dyck Brown
267 Pine Green	283 Burnt Siena
165 Juniper Green	177 Walnut Brown
173 Olive Green Yellowish	274 Warm Grey V
170 May Green	271 Warm Grey II
168 Earth Green Yellowish	231 Cold Grey II
174 Chrome Green Opaque	233 Cold Grey IV
194 Red-Violet	181 Paynes Grey
131 Medium Flesh	199 Black

스케치를 옮기는 과정 - 전사

실제 꽃을 보고 그림을 구상할 때 여러 번 그렸다 지우는 과정을 거치게 된다.

아이디어 스케치가 있더라도 구체적으로 그림을 그릴 때는 깨끗하게 한 번에 그리기는 어렵다.

그러므로 제도패드에 직접 그리는 것이 아니라 모조 크로키북에 밑그림을 그린 후에 그 뒷면에

4B연필과 같은 진한 연필로 밑그림이 그려진 부분을 따라 검게 칠한다.

그런 다음 화용지에 밑그림을 올려놓고(이 때 종이가 움직이지 않도록 마스킹 테이프로 고정한다) 색이 나오는

뾰족한 볼펜으로 다시 한 번 따라 그린다.

이때 가볍게(볼펜으로 너무 힘을 주고 그리면 화용지에 자국이 생겨서 색을 칠하면 하얗게 드러나 보기 싫다) 그려서

밑에 있는 화용지가 파이지 않도록 조심하며 그린다.

화면에 흑연만 묻도록 깊게 누르지 말고 살짝 그리는 것이 중요하다.

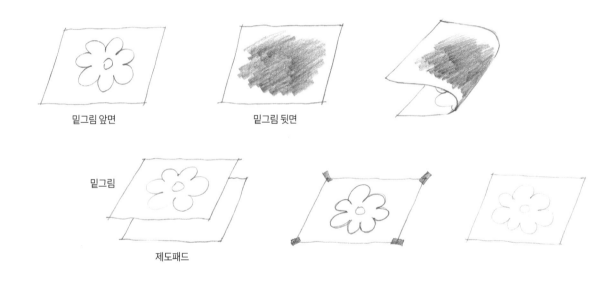

밑그림 앞면 밑그림 뒷면

밑그림

제도패드

색연필 잡는 방법

그림을 처음 시작할 때는 넓은 면적에 초벌칠을 해야 하므로

길고 뾰족하게 깎은 연필을 비스듬하고 느슨하게 뉘여 잡아 촘촘히 칠한다.

색연필 깎는 방법

색연필은 항상 뾰족하고 날카로운 상태를 유지하도록 힘써야 한다.

아무리 잘 그리는 사람이라 하더라도 색연필이 뭉뚝하다면 좋은 결과를 만들기 어려울 것이다.

나는 처음에 초벌칠을 할 때는 손잡이를 돌리는 수동 연필깎이를 사용하고

세부묘사를 할 때는 작은 2공이나 3공 연필깎이를 사용하거나 커터 칼로 두세 번 심을

갈아 쓰기도 한다. 칼로 갈아 쓰는 것이 번거롭다면 사포로 살짝 갈아 쓸 수도 있다.

색 사용하기

여기에 노랑, 빨강, 파랑의 삼원색이 있다. 삼원색은 어떠한 색을 같이 섞는다 해도 만들 수 없는 색상이다.

기초 색채학

우리가 색연필로 꽃을 그릴 때 색의 역할을 세 가지로 정리할 수 있다.
첫 번째로는 입체적으로 그려진 이미지를 더 부각시키는 방법으로써,
두 번째로는 식물의 종을 식별하는데 도움이 되는 자연 그대로의 색을
전해주는 방법으로써, 세 번째로는 그림의 구성에 있어서 색상의 조화를
이루기 위한 실제적인 도구로써 색이 사용된다.
이렇듯 색을 잘 사용하는 것은 매우 중요한 부분이며 또 사람들이
어려워하는 부분이기도 하다. 이 장에서는 기초 색채학을 간단히 살펴보고
색채학적인 지식을 실제 그림 그리기에 적용할 수 있는 부분에 대하여 언급하였다.
색상환은 색채학을 시각적으로 설명해주며 어떻게 색을 섞는가에 대한 것과
색들이 서로 어떻게 연관되어 있는가에 대하여 보여준다.
또한 이런 이론적인 사항을 배경으로 하여 꽃그림을 그릴 때 필요한
다양한 색들을 만들어 사용할 수 있을 것이다.

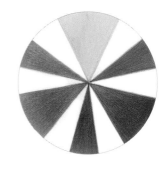

삼원색을 서로 짝지어 노랑과 빨강, 노랑과 파랑, 빨강과 파랑 사이에서 세 개의 이차색인 주황색, 녹색, 보라색이 만들어진다(물론 이 색들을 같은 양으로 똑같이 섞는다는 가정 하에서이다).

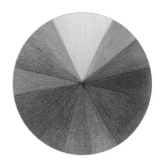

그리고 이차색들과 인접한 일차색을 섞으면 여섯 개의 삼차색이 만들어진다.

색채학에서 사용되는 용어들

색상(Hue)

색에 붙인 이름을 말한다. 예를 들어 빨간색, 노란색, 파란색 등이 있다.

명도(Tone, Value, Tonality)

색의 밝기 또는 어둡기이다. 예를 들어 어두운 빨강, 또는 밝은 노랑 등이 있다.

채도(Intensity, Chroma)

색의 맑음 또는 칙칙함이다.

맑거나 칙칙한 색상은 그림 그리기에 있어서 깊이감

또는 거리감을 표현하는 데 유용하다.

보색(Complementary Colors)

색상환에서 서로 반대편에 위치한 색을 말한다.

보색관계의 색은 일차색을 혼합하여 만들어진다.

예를 들면 빨간색의 보색은 녹색인데 녹색은 일차색인

노란색과 파란색을 혼합하여 만든다. 보색을 혼합하면

매우 칙칙한 회색이나 갈색이 만들어진다.

이렇게 보색을 섞어 만든 색들은 그림자 표현에 쓰일 수 있다.

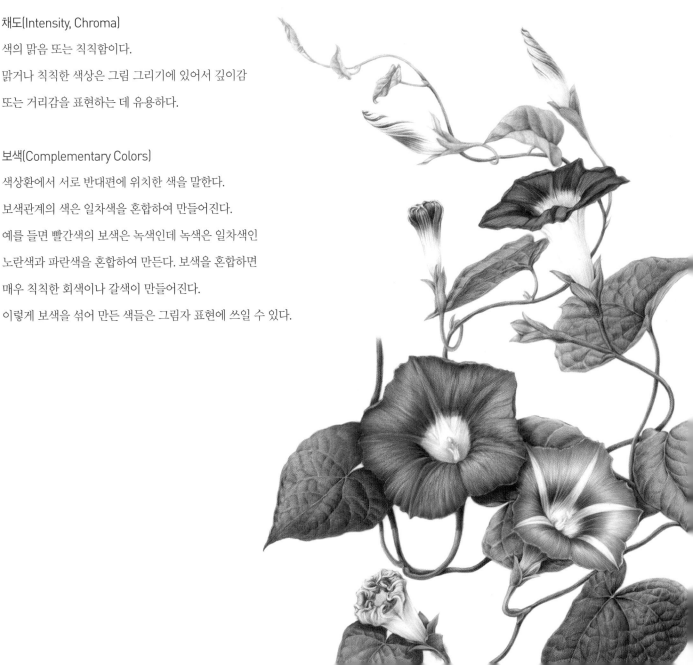

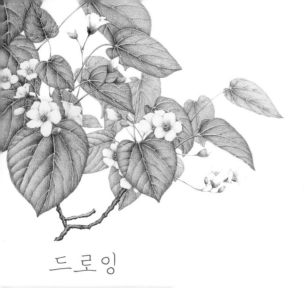

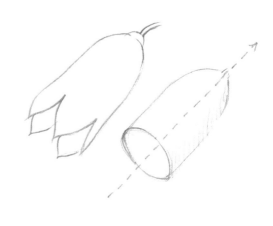

드로잉

형태 그리기

꽃을 그릴 때 그리고자 하는 대상인 꽃을 자세히 관찰하다 보면
생각했던 것보다 훨씬 복잡한 구조라는 것과 처음 봤을 때보다 훨씬
아름답다는 사실에 놀라곤 한다. 이리저리 여러 방향에서 꽃을 관찰하다 보면
화면에서 어떻게 구성해야 할지도 판단할 수 있다.
꽃을 자세히 보고 연구할 때는 꽃잎 수를 세고 꽃 머리가 줄기에
어떻게 연결되어 있는지, 또 줄기에 이파리가 어떤 간격과 모양으로
연결되어 있는지 살펴본다.
꽃을 스케치할 때 가장 쉬운 방법은 기본 도형으로 파악하는 것이다.
아무리 복잡한 형태라도 원, 원뿔, 구, 원기둥 등
기하학으로 형태를 파악하여 그리면 훨씬 쉽게 스케치할 수 있다.

광원
light source

명암을 나타낼 때 필요한 기초 선 긋기

꽃을 그리기에 앞서 보태니컬아트와 같은 세밀한 그림을 그릴 때 섬세한 질감과 형태를 정확히 그리기 위해서는 아래 제시된 몇 가지 선 연습이 도움이 된다. 직선 긋기, 곡선 긋기는 양 끝이 모두 부드럽게 끝나서 다시 선들이 연결되더라도 자연스럽게 연결되어져 마치 한 번에 길게 그은 것처럼 보이도록 하는 것이 좋다.
U자 선 긋기도 끝이 부드럽게 끝나게 그려야 하며 U자의 양 끝이 수평이 되어야 선을 연결했을 때 더 자연스럽다.

명암

3차원의 물체를 2차원인
종이 위에 구현하려면 빛과
물체의 관계,
즉 빛이 물체에 닿아 생기는
가장 밝은 부분(하이라이트)부터
점점 어두워지면서 가장 어두운 부분,
반사광 그리고 그림자까지를
이해하고 명암으로
표현해야 한다.

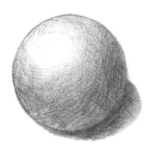

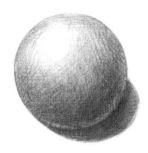

직선 긋기
손 전체를 직선으로 움직여 양 방향으로 그린다. 선을 연결했을 때 이음새가 보이지 않도록 양 끝이 부드럽게 끝나도록 선을 긋는다.

곡선 긋기
손목 부분을 고정하고 손을 컴퍼스처럼 움직여 선을 긋는다. 이렇게 선을 그으면 약간 굽은 곡선을 그을 수 있다.

U자 선 긋기
이 선 긋기는 자연스러운 그러데이션이 만들어지므로 꽃잎의 가장자리와 같은 부분에 많이 쓰인다. 왼쪽으로는 형태가 만들어지고 오른쪽으로는 명암이 이어지게 표현한다.

19

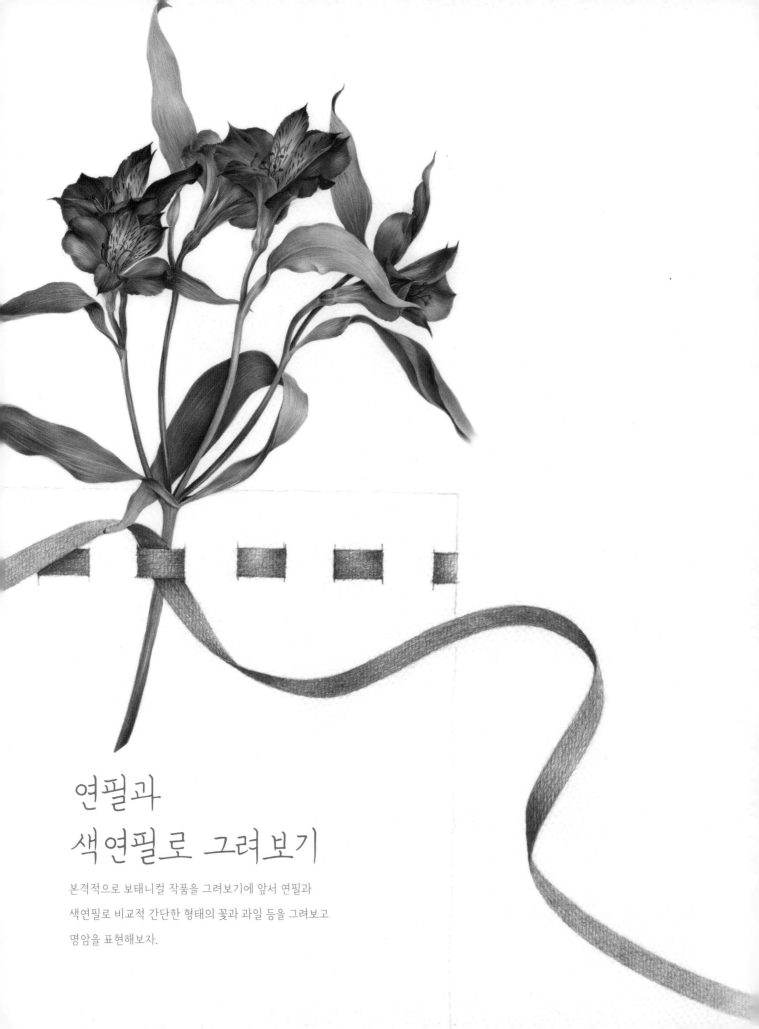

연필과
색연필로 그려보기

본격적으로 보태니컬 작품을 그려보기에 앞서 연필과
색연필로 비교적 간단한 형태의 꽃과 과일 등을 그려보고
명암을 표현해보자.

몇 년 전 강의를 마치고 시내의 한 서점에서 우연히 책 한 권을 만났다.

습관대로 맨 앞 목차를 훑어보고 책 전체를

느슨하게 잡고 맨 뒤 페이지부터 주르륵 넘기다

시선을 확 잡아 끈 사진 한 장이 있었다.

밀짚 모자를 쓴 은발의 할머니였는데, 특이하게 생긴 나무 앞에서

작은 스케치북을 무릎에 놓고 붓으로 채색하는 모습이었다.

그녀의 이름은 마가렛 미(Margaret Mee)였는데,

돌아가시기 전 마지막 모습이라고 했다.

그 모습은 오래도록 내 가슴에 남았다.

가끔 마가렛 미처럼 아마존 밀림을 탐험하며 희귀한 식물을 발견하고

그림으로 기록을 남기는 나를 상상하다가

피식 웃으며 현실의 세계로 돌아오곤 한다.

마가렛 미는 나에게 보태니컬아티스트로서

큰 영감을 제공해주는 멋진 분이다.

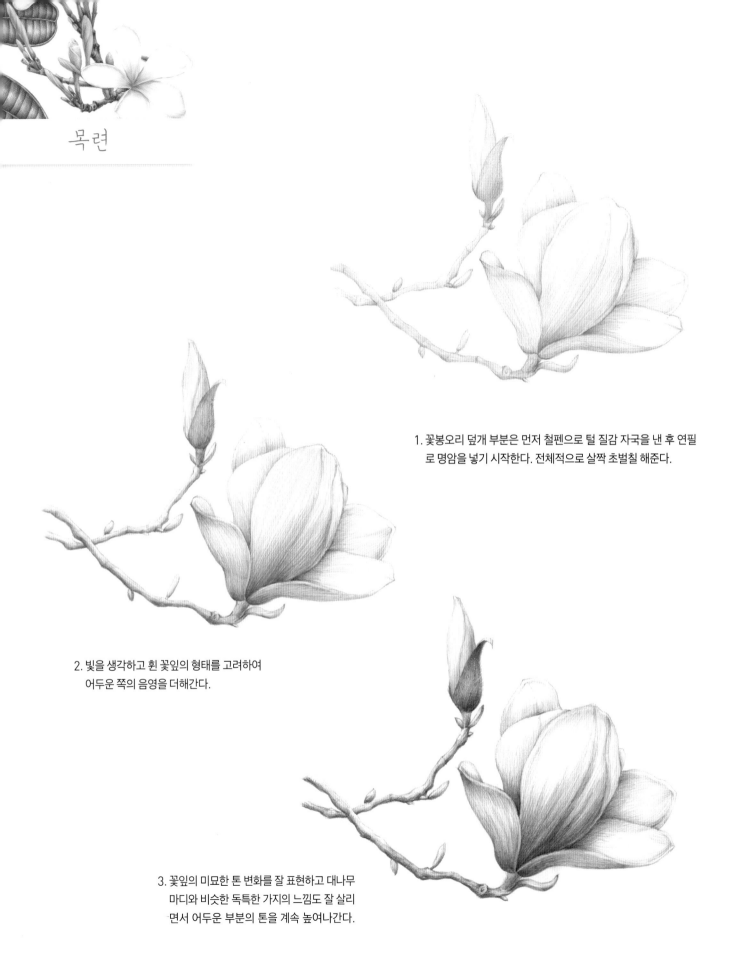

목련

1. 꽃봉오리 덮개 부분은 먼저 철펜으로 털 질감 자국을 낸 후 연필로 명암을 넣기 시작한다. 전체적으로 살짝 초벌칠 해준다.

2. 빛을 생각하고 흰 꽃잎의 형태를 고려하여 어두운 쪽의 음영을 더해간다.

3. 꽃잎의 미묘한 톤 변화를 잘 표현하고 대나무 마디와 비슷한 독특한 가지의 느낌도 잘 살리면서 어두운 부분의 톤을 계속 높여나간다.

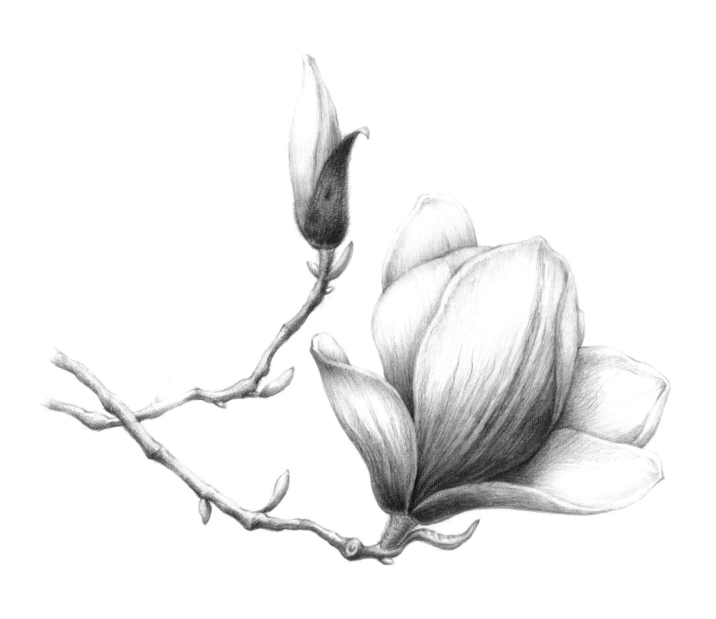

4. 가장 어두운 부분에 강하게 명암을
 넣어주고 마무리한다.

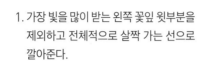

카라

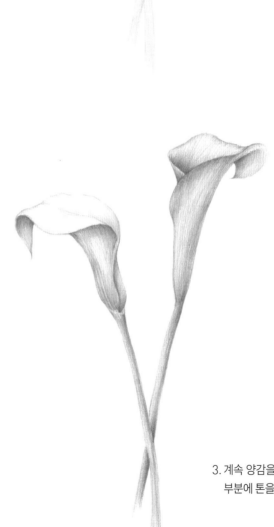

1. 가장 빛을 많이 받는 왼쪽 꽃잎 윗부분을 제외하고 전체적으로 살짝 가는 선으로 깔아준다.

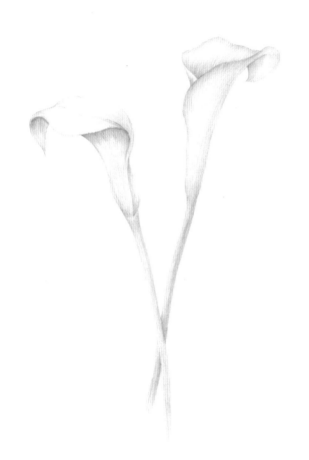

2. 하이라이트 부분은 남겨 놓고 계속 흰 꽃잎의 곡면을 생각하며 어두운 부분에 명암을 넣어간다.

3. 계속 양감을 살리면서 어두운 부분에 톤을 높여간다.

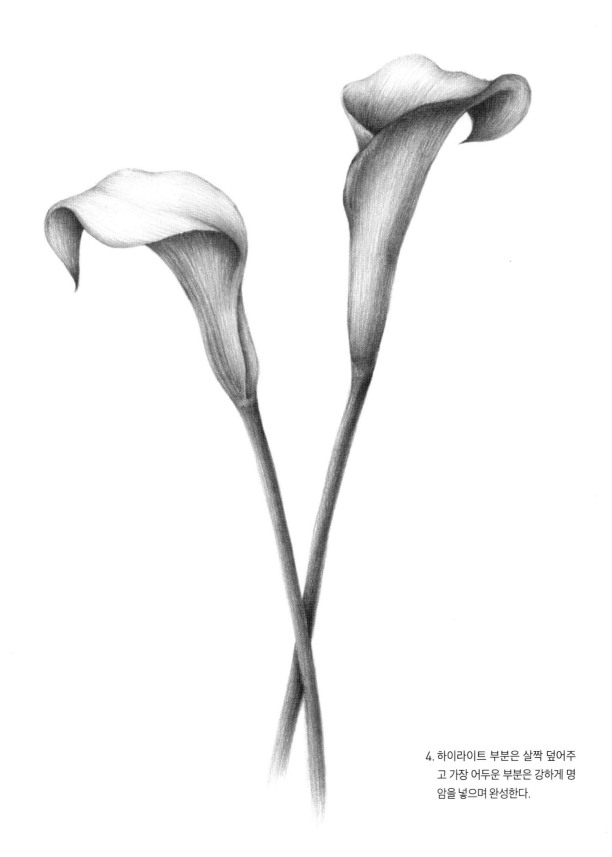

4. 하이라이트 부분은 살짝 덮어주
고 가장 어두운 부분은 강하게 명
암을 넣으며 완성한다.

프리지어

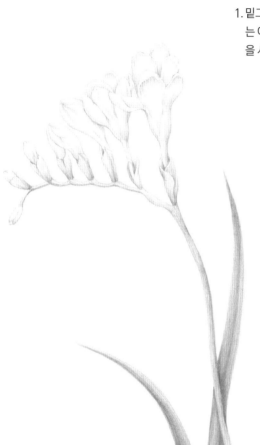

1. 밑그림을 그린 다음, 꽃잎은 밝고 이파리는 어둡기 때문에 꽃잎을 제외하고 밝은 선을 사용하여 명암을 전체적으로 깔아준다.

2. 꽃잎과 이파리의 명도 차이를 생각하며 이파리와 줄기 부분은 점점 더 어둡게 명암을 넣고 꽃잎은 살짝 덮어준다.

3. 이파리 끝은 뭉뚝하지 않고 날렵하게 표현하며 계속 어두운 부분에 톤을 더해간다.

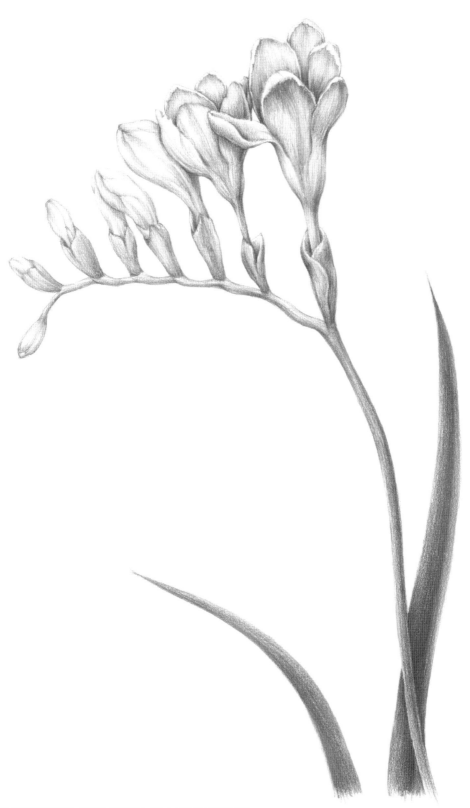

4. 꽃잎과 이파리의 명도 차이를 확연히 느낄 수 있도록 이파리를
 아주 진하게 칠하여 마무리 해주고 뒤쪽 꽃봉오리는 흐리게 명
 암을 넣어 후퇴돼 보이도록 표현한다.

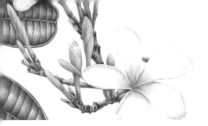

방울토마토, 꽃잎, 꽃사과

1. 밑그림을 그린다.

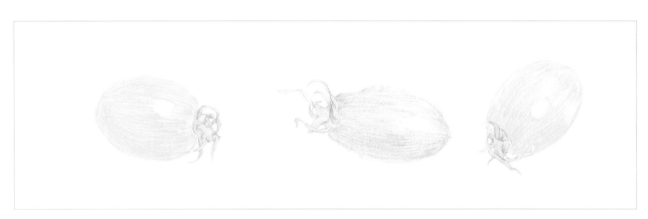

2. 화용지에 빛이 떨어지는 부분을 하얗게 남겨놓고 초벌 채색한다. 꼭지도 메이 그린(170)으로 휘고 꺾인 느낌을 살리면서 채색한다.
 토마토(노랑): 다크 카드뮴 옐로 108 / 토마토(오렌지): 카드뮴 오렌지 111

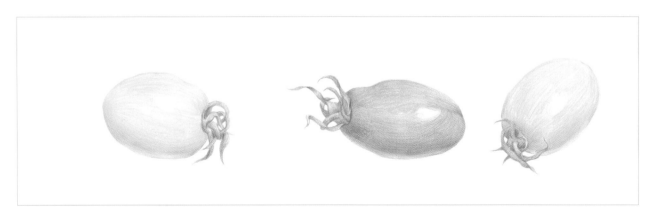

3. 계속 하이라이트 부분은 남겨 놓고 볼륨감을 살리면서 어두운 부분 톤을 높여간다. 꼭지도 주니퍼 그린(165)으로 어두운 쪽의 음영을 더해간다.
 토마토(노랑): 다크 네이플스 오커 184 / 토마토(오렌지): 다크 카드뮴 오렌지 115

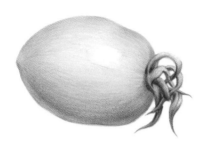 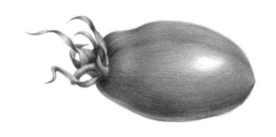

4. 하이라이트는 남겨 놓고 계속 양감을 살려 나가며 가장 어두운 부분을 채색하고 완
 성한다. 꼭지도 페인즈 그레이(181)로 어두운 부분에 악센트를 넣어주며 완성한다.
 토마토(노랑): 폼페이안 레드 191 / 토마토(오렌지): 스칼렛 레드 118, 미들 카드뮴
 레드 217

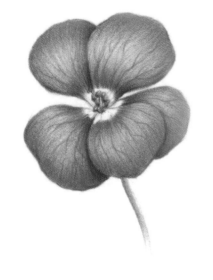

1. 꽃잎 한 장을 드로잉한 다음, 로즈 카민(124)으로 안쪽 흰 부분을 빼고 엷게 채색한다.

2. 계속 같은 컬러로 명암을 넣어가다가 페일 제라늄 레이크(121)를 사용하여 어두운
 부분을 칠해준다.

3. 알리자린 크림슨(226)으로 가장 어두운 부분을 칠하고 꽃잎 선도 살짝 그어주며 완
 성한다.

 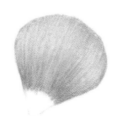 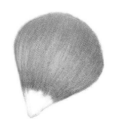 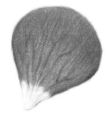

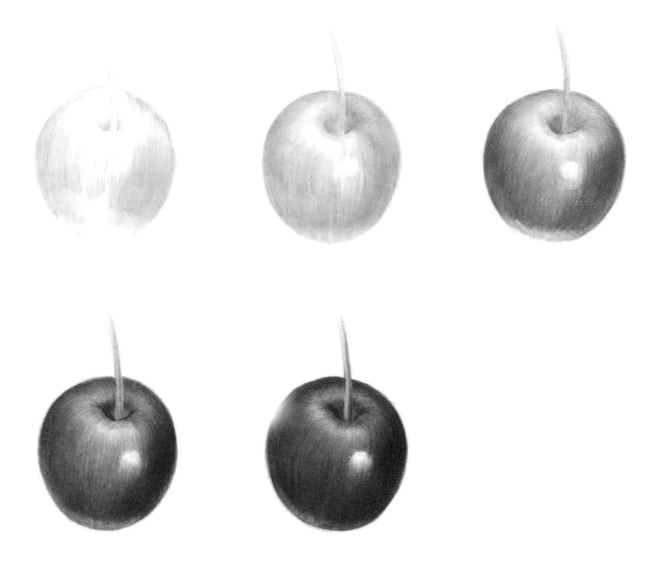

1. 꽃사과 하나를 드로잉 한 다음, 빛이 떨어지는 부분을 남겨 놓고 다크 크롬 옐로(109)로
 초벌칠을 한다.

2. 같은 컬러로 필압을 조절하면서 어두운 부분의 톤을 높혀간다.

3. 페일 제라늄 레이크(121), 매더(142)로 계속 하이라이트 부분은 남긴 채 볼륨감을 살리
 면서 명암을 넣어간다.

4. 헬리오 블루 레디시(151)로 가장 어두운 곳에 악센트를 넣어주고 완성한다.

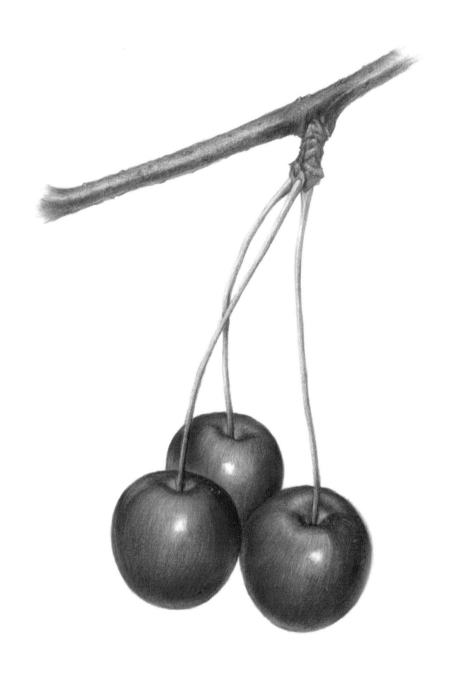

작품 그리기 과정

이번 챕터에서는 열 가지 작품들을 단계별 설명으로
풀어보았다. 그려나가는 전체 과정뿐만 아니라
꽃잎, 잎, 열매, 줄기 등 각 부위별 그리는 방법과
유용한 팁도 실려 있으므로 꼼꼼히 배워보도록 하자.

최근 들어 보태니컬아트에 관심 있는 사람들이 많아졌음을 느낀다.

아마 힐링 열풍을 타고 자연에 관심을 두는

요즘의 트렌드에 맞기 때문이 아닐까 한다.

보태니컬아트는 식물을 미적 표현의 주제로써 다루기 때문에

식물과 교감하고 거기에서 느끼는 아름다움을 그림으로 표현한다.

그러나 옛날 사진기가 발명되기 이전인 중세시대에는

식물의 효용성을 기록하는 역할이 주된 것이었다.

18세기 이후에야 식물화가 정확하고 과학적인 영역만을 중시했던

기록의 역할에서 벗어나서 그 자체로 하나의 예술품으로 인정받게 되었다.

드디어 아트로써 인식되기 시작한 것이다.

우리나라에서도 우리에게 친근한 신사임당의 '초충도'와 같은 그림에서

서양의 보태니컬아트와 비슷한 면을 찾아볼 수 있다.

꽃을 보고 아름다움을 느껴 그 모습을 화폭에

담았을 사임당의 모습을 상상해본다.

우리 주변에서 볼 수 있는 조그만 들꽃과 같은 식물에

관심을 가지고 들여다 보는 것 자체가

힐링이 아닐까 생각한다.

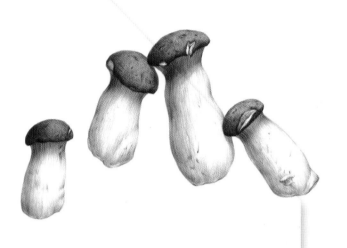

새송이버섯 Mushroom

느타리과의 버섯으로 버섯 몸통의 흰색과 갓
모양 머리 부분의 갈색의 대비가 멋스럽다. 아
주 깨끗한 버섯보다는 조금 뜯기거나 약간의
흠이 있는 버섯이 그림 그릴 때 작품으로써 풍
부하게 표현할 수 있어 더 좋다.
버섯 네 개가 각각 세워서 잡은 구도로 나란히
서있지만 위치와 형태에 변화를 주어 단조롭
지 않고 재미있다.

갓 모양 머리 부분과 바로 밑 부분을 로 엄버(180)로 한 겹 정도 고르게 채
색하는데 흠 있는 부분은 남겨놓고 채색한다.

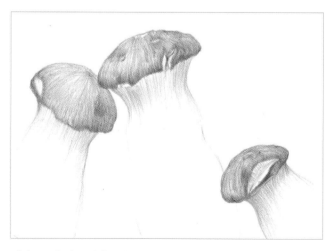

머리 부분을 같은 컬러로 힘을 주어 어둡게 채색한다. 이때 선은 쭉쭉 뻗듯
이 긋는 것보다는 필압을 조절하면서 둥글리며 그어야 한다.

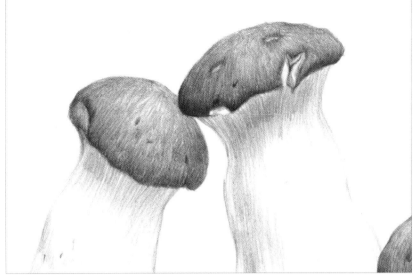

머리 부분은 어두운 색조인 반다이크 브라운
(176)을 사용하여 계속 어두운 부분에 명암을
넣는다. 가장 어두운 부분을 웜 그레이 V (274)
로 채색한다.

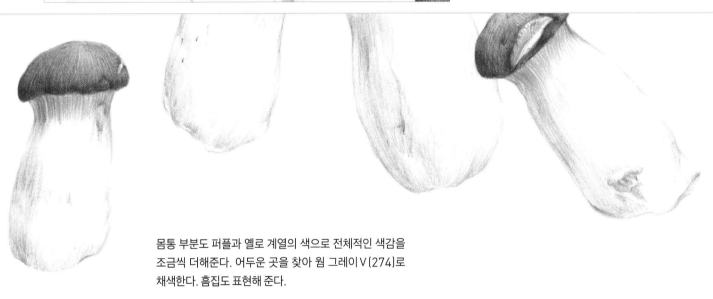

몸통 부분도 퍼플과 옐로 계열의 색으로 전체적인 색감을
조금씩 더해준다. 어두운 곳을 찾아 웜 그레이 V (274)로
채색한다. 흠집도 표현해 준다.

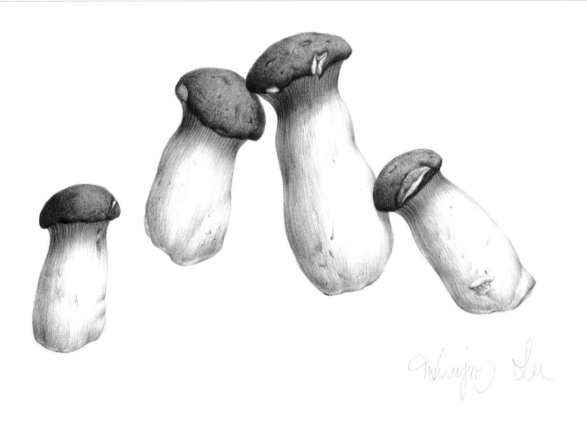

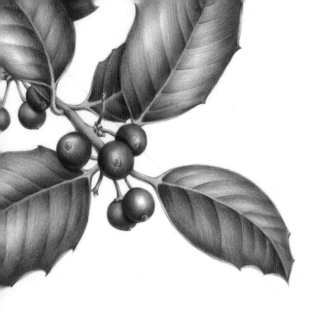

완도호랑가시나무 Holly

완도호랑가시나무는 겨울철에 눈 속에서도 푸른 잎과 붉은 열매가 마치 꽃을 피운 듯 아름다워 크리스마스 장식뿐만 아니라 겨울 관상수로 많이 이용되며, 사계절 육각형의 푸른 잎과 이파리 모서리마다 가시가 있는 매우 독특한 나무이다. 이파리는 윤기가 있고 반질반질하다. 호랑이가 등이 가려우면 이 나뭇잎에 있는 가시로 문질렀다는 것에서 유래하여 붙여진 이름이라고 한다.

크림(102)으로 잎사귀의 잎맥을 그리고 빛이 떨어지는 부분은 화지의 흰색을 그대로 남긴 채 메이 그린(170)으로 고르게 채색한다. 열매도 빛이 떨어지는 부분을 그대로 남겨놓고 다크 크롬 옐로(109)로 채색한다.

같은 컬러로 잎사귀의 어두운 부분의 톤을 높여 나간다. 단 열매는 카드뮴 오렌지(111)를 추가하여 붉은빛으로 만들어간다.

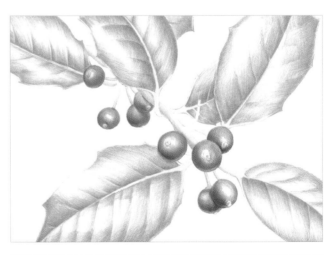

잎의 오목하고 볼록한 곳에 어스 그린 옐로이시(168)로 음영을 더해 어두운 부분의 톤을 계속 높인다. 열매도 하이라이트를 남겨놓고서 스칼렛 레드(118)로 명암을 넣어간다.

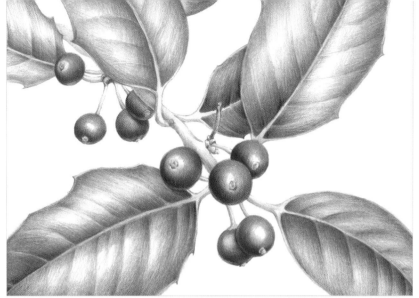

크롬 그린 오페이크(174)로 잎사귀의 어두운
부분의 톤을 계속 높여나간다. 열매도 딥 스칼
렛 레드(219)로 더 붉게 양감을 살려간다.

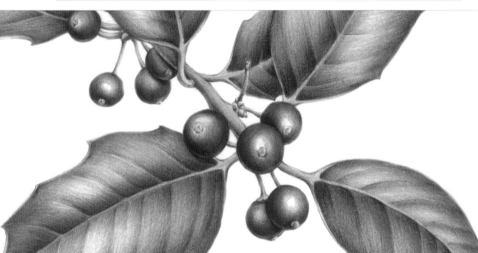

잎의 어두운 부분에 계속 명암을 진하게 넣어간
다. 가장 어두운 부분은 페인즈 그레이(181)로
진하게 채색한다. 열매의 가장 어두운 부분은
미들 카드뮴 레드(217)로 악센트를 넣어준다.

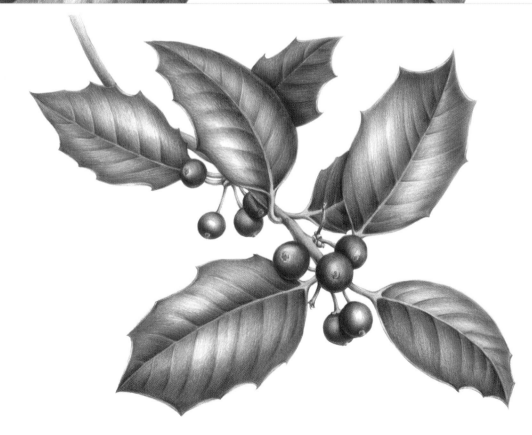

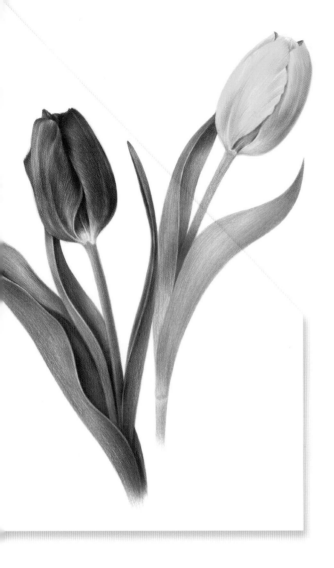

튤립 Tulip

네덜란드의 국화이기도 한 튤립은 우리나라에서도 인기가 좋아 봄이 되면 길거리 화단에 알록달록 장식한 모습을 곳곳에서 발견할 수 있다. 꽃은 1구에 1송이가 피는데 여기서는 빨강과 노랑 튤립을 조금 어긋나게 배치해 자칫 심심해 보일 수 있는 구도에 변화를 주었다.

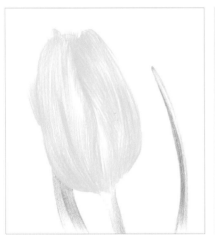

하이라이트 부분은 비워두고 카드뮴 옐로 (107)로 전체 초벌색을 칠한다.

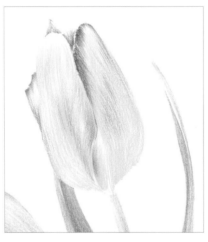

스칼렛 레드(118)로 음영을 더한다. 튤립은 결이 선명하게 보이므로 결을 따라 채색한다.

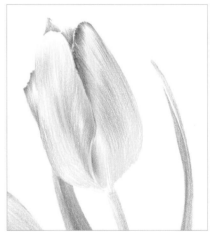

스칼렛 레드(118)로 꽃잎의 볼록한 양감을 살려 나간다.

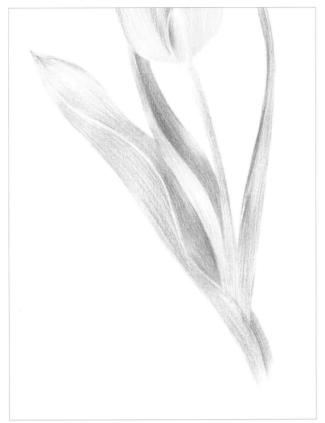

하이라이트 부분은 연하게, 전체를 어스 그린 옐로이시(168)로 초벌 색을 칠한다.

이파리의 어두운 부분은 같은 색으로 더 어둡게 칠하고 크롬 그린 오페이크(174), 주니퍼 그린(165) 등을 첨가한다.

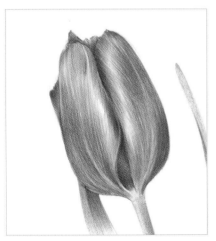

딥 스칼렛 레드(219)로 어두운 부분에 음영을 더해나간다.

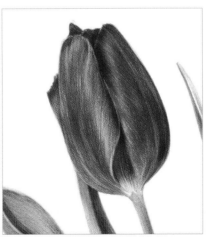

꽃잎과 꽃잎이 겹쳐 어두워 보이는 부분 등에 다크 레드(225)를 더하여 어둡게 채색한다.

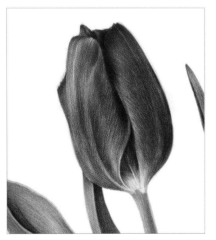

붉은 색으로 더 진하게 음영을 더하고 아주 어두운 부분에는 모브(249)를 사용하여 마무리한다.

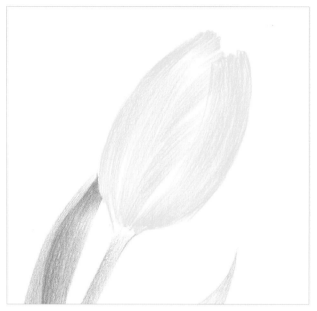

밑그림을 그린 후, 하이라이트를 비워두고 카드뮴 옐로 레몬(205)을 사용해 전체적으로 초벌색을 칠한다.

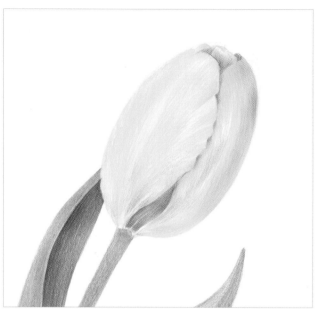

옐로 계열(107, 109)로 음영을 더해나가고 잎이 겹쳐져서 어두운 부분은 그린 계열(168, 174)을 사용해 그림자를 표현한다.

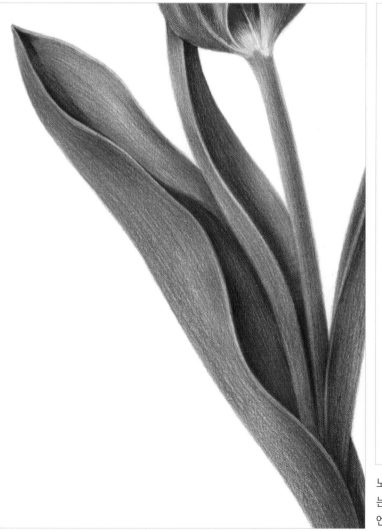

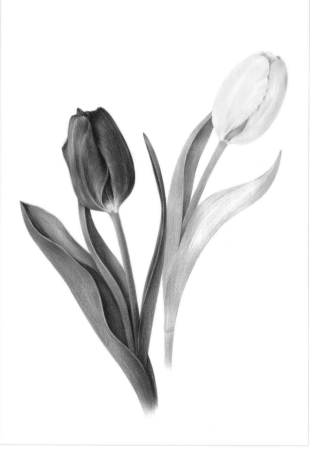

노란 튤립은 브라운 계열(186, 187, 188)로 음영을 더하고 줄기 쪽으로는 어스 그린 옐로이시(168)를 덧칠한다. 잎과 줄기의 아주 어두운 부분엔 인단트렌 블루(247)를 더하고, 밝은 하이라이트엔 카드뮴 옐로 레몬(205)을 덧발라 완성한다.

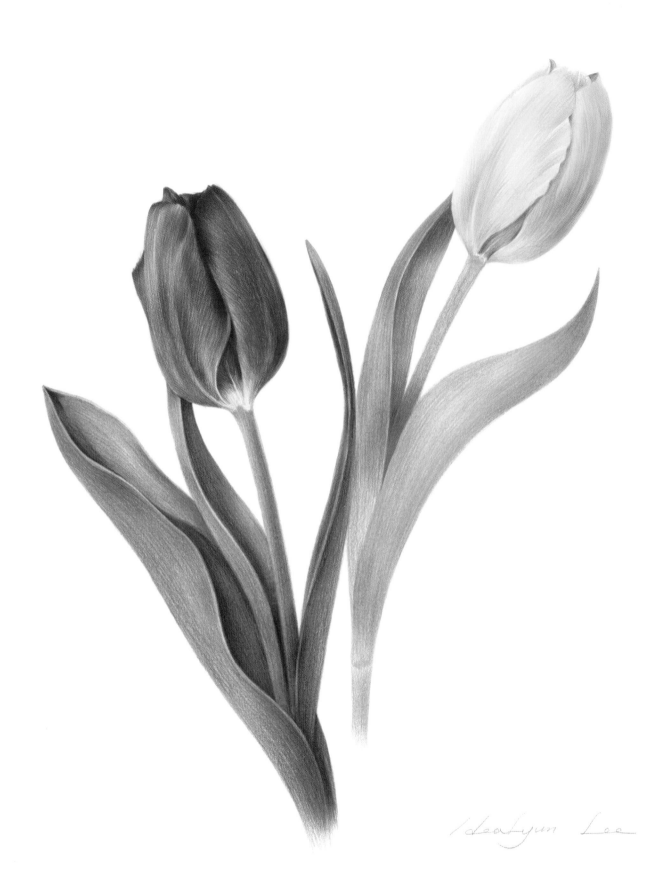

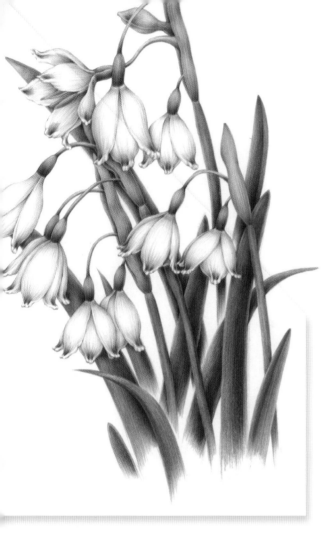

스노우플레이크 Snowflake

유럽에서 봄을 알리는 꽃으로 알려져 있는 수선화과에 속하는 스노우
플레이크는 줄기 끝에 고개 숙인 채 두세 송이의 하얀 꽃이 산형꽃차례[1]
로 달려 늘어져서 핀다. 꽃은 은방울꽃처럼 생긴 종 모양이고 꽃잎 끝
에는 녹색의 점무늬가 있으며 약간의 향이 난다.

자칫 단조로울 수 있는 흰 꽃에 녹색 점이 찍혀있어 그림에 포인트가
되어 산뜻하며, 구도를 잡을 때 흰 꽃이 드러나도록 꽃 뒤에 녹색의 이
파리를 그리는 것도 그림을 돋보이게 하는 좋은 방법이다.

1) 산형꽃차례[산형 화서]: 무한꽃차례의 하나. 많은 꽃꼭지가 꽃대 끝에서 방사형으로
　　나와 끝마디에 꽃이 하나씩 붙는 것을 이른다. 미나리나 파꽃 따위가 이에 속한다.

어스 그린 옐로이시(168)로 잎과 꽃잎 끝부분의 녹색 점무늬를 고르게 채색한다.

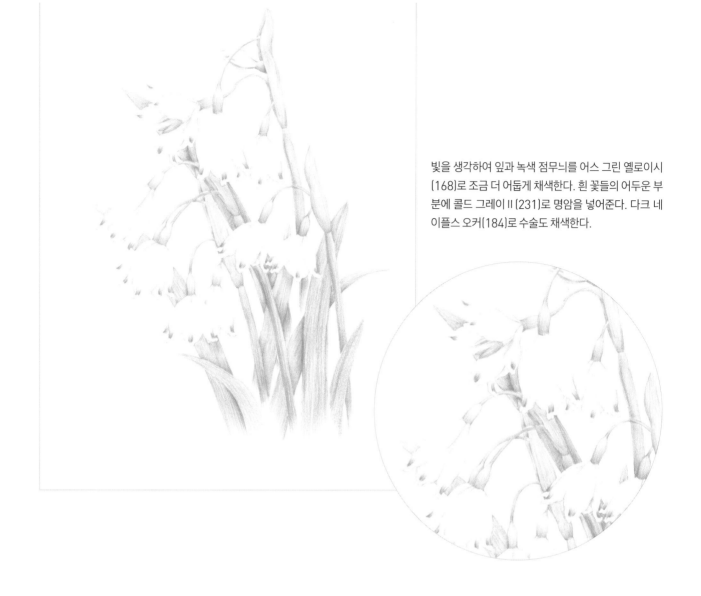

빛을 생각하여 잎과 녹색 점무늬를 어스 그린 옐로이시
(168)로 조금 더 어둡게 채색한다. 흰 꽃들의 어두운 부
분에 콜드 그레이Ⅱ(231)로 명암을 넣어준다. 다크 네
이플스 오커(184)로 수술도 채색한다.

조금 더 어두운 콜드 그레이Ⅳ(233)로 흰 꽃 양감을 표현해준다. 늘어진 꽃받침도 점무늬 컬러와 같은 어스 그린 옐로이시(168)로
채색한다. 퍼머넌트 그린 올리브(167)로 잎과 점무늬의 어두운 부분 톤을 높여간다.

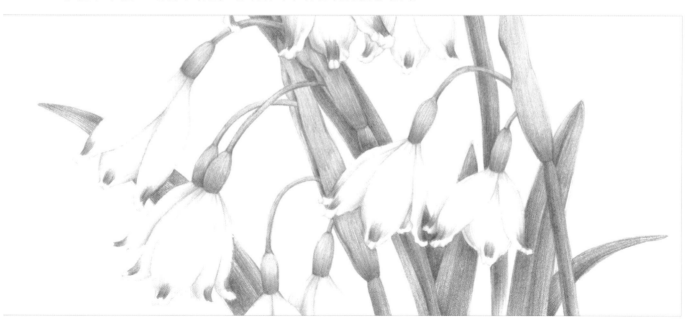

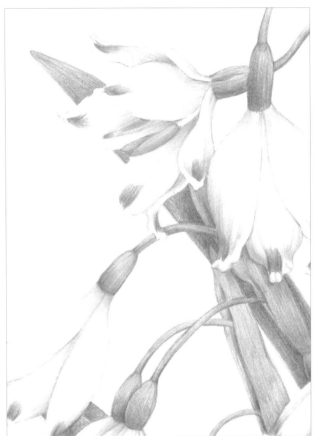

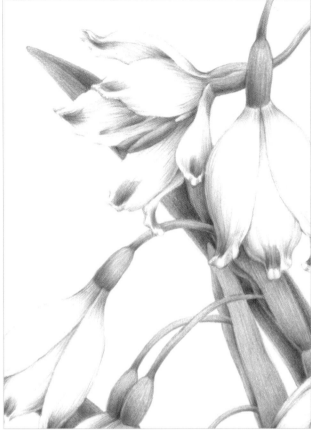

이파리와 줄기의 어둡게 음영이 진 부분, 꽃잎의 점무늬를 크롬 그린 오페이크(174)로 덧칠해 톤을 올려준다. 페인즈 그레이(181)로 꽃받침에서 꽃잎이 시작되는 부분, 꽃잎과 꽃잎이 겹쳐 그림자 지는 부위, 화심 근처의 가장 어두운 부분을 진하게 채색해 입체감을 더욱 극적으로 연출하여 청초하고 생기 있는 스노우플레이크를 완성한다.

 tip

흰색 꽃이라고 채색을 거의 하지 않아
너무 밝으면 입체감이 잘 나타나지 않기 때문에
주로 회색 톤으로 색조를 표현하며
꽃에 따라 따뜻한 회색이나 차가운 회색으로
표현한다. 흰색 화지 위에 흰색 꽃을 그려보는
좋은 연습이 될 수 있다.

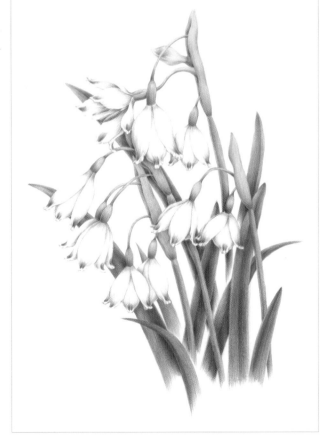

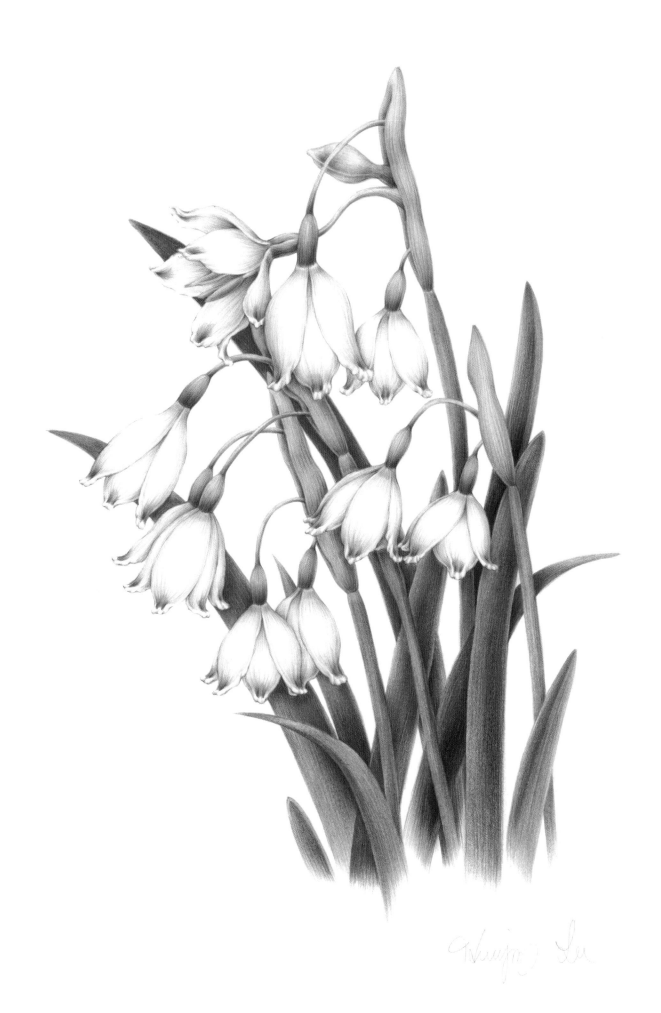

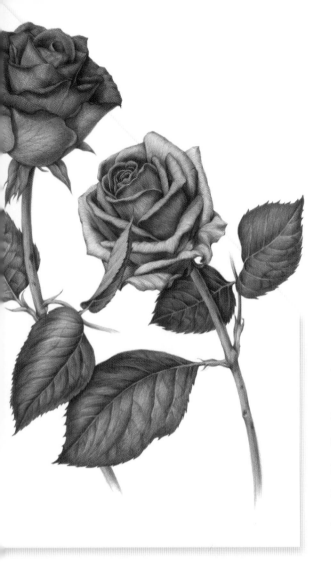

장미 ROSE

장미는 모든 꽃 중에 가장 인기 있는 꽃이라 해도 과언이 아닐 만큼 사람들에게 사랑 받는 꽃 중 하나이다. 꽃잎은 불규칙하게 바깥으로 말려져 휘어지고 겹겹이 겹친 복잡한 형태를 띠고 있으므로 형태를 정확히 잡고 시작하는 것이 무엇보다도 중요하다. 타원형 톱니 모양의 이파리도 빛이 떨어지는 위치를 생각하여 자연스럽게 채색한다.

밑그림을 그리고 꽃잎은 U자형 선 긋기로 필압을 조절해 가며 바깥으로 말리고 흰 느낌을 살리면서 고르게 채색한다(왼쪽 꽃: 다크 크롬 옐로 109, 오른쪽 꽃: 라이트 퍼플 핑크 128).
크림(102)으로 이파리의 잎맥을 표현하고 어스 그린 옐로이시(168)로 고르게 채색한다. 특히 이파리 중앙 맥은 크림(102)으로 진하게 긋는다.

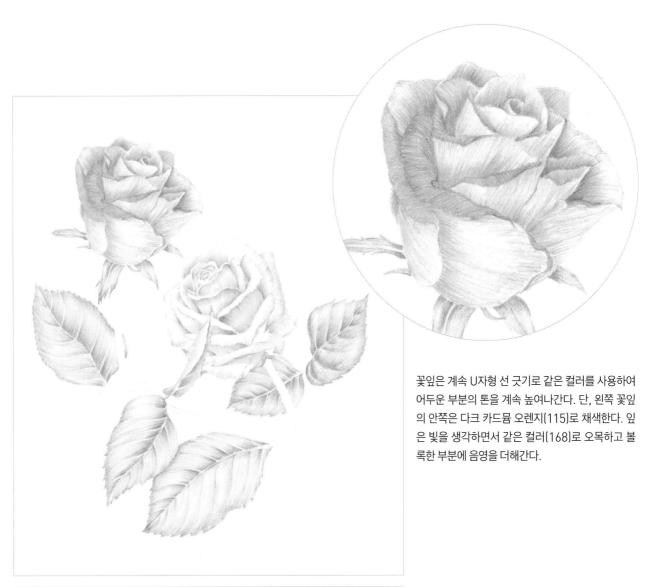

꽃잎은 계속 U자형 선 긋기로 같은 컬러를 사용하여
어두운 부분의 톤을 계속 높여나간다. 단, 왼쪽 꽃잎
의 안쪽은 다크 카드뮴 오렌지(115)로 채색한다. 잎
은 빛을 생각하면서 같은 컬러(168)로 오목하고 볼
록한 부분에 음영을 더해간다.

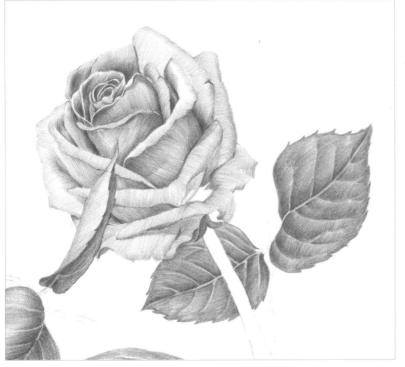

꽃잎은 중앙으로 갈수록 어둡게 명암을 넣는다. 잎은
양감을 살리기 위해 중앙 맥을 비롯해 옆 맥 주변의
어두운 부분을 찾아가며 크롬 그린 오페이크(174)
로 진하게 채색한다.

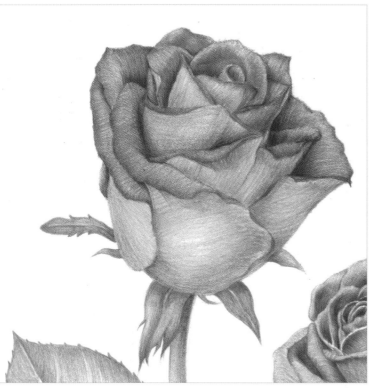

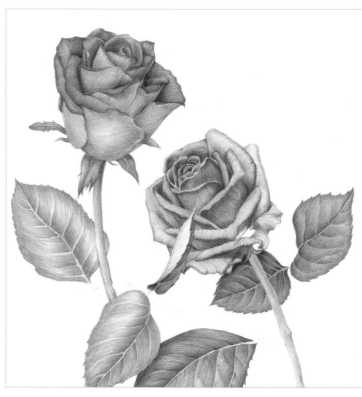

양감을 살리면서 계속 어두운 부분의 톤을 높여간다.
(왼쪽 꽃: 폼페이안 레드 191, 오른쪽 꽃: 미들 퍼플 핑크 125)

잎맥이 너무 밝아서 튀어 보이면 그레이 계열의 색으로 살짝 덮어준다.
계속 주니퍼 그린(165)으로 어두운 부분의 톤을 높여간다.

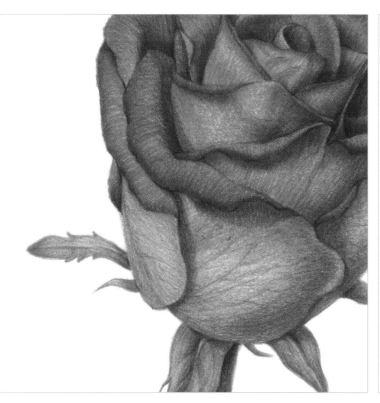

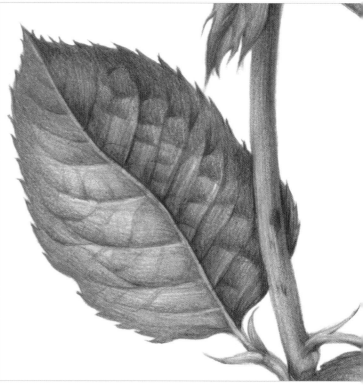

오렌지색 장미는 뒷면에 어스 그린 옐로이시(168)로 꽃잎 선을 그어주어 느낌을 살려준다. 분홍 장미는 가장 어두운 부분을 찾아 퍼플 바이올렛(136)으로 악센트를 넣어준다.

이파리 뒷면을 채색할 때 마젠타(133)로 살짝 자줏빛을 넣어준다. 이파리 전체에 인단트렌 블루(247)와 페인즈 그레이(181)로 어두운 악센트를 넣어준다.

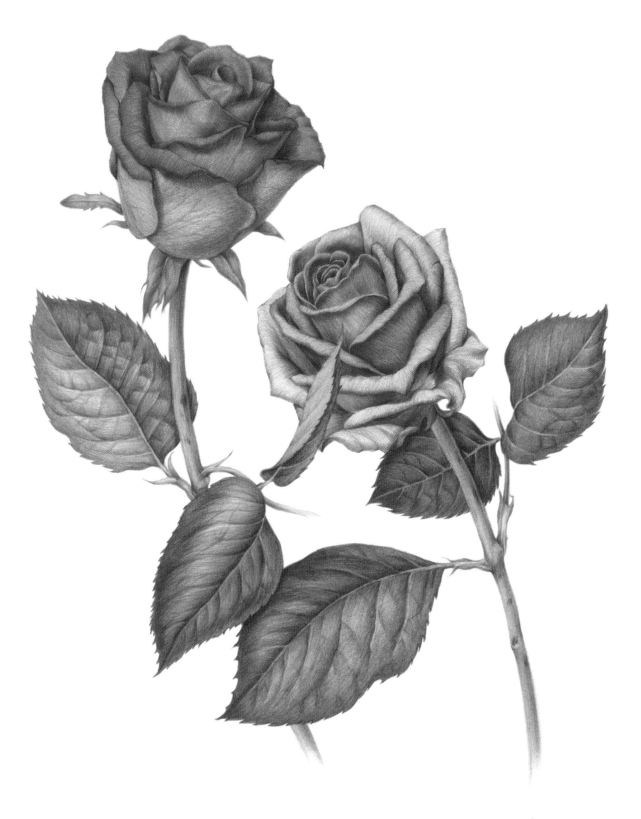

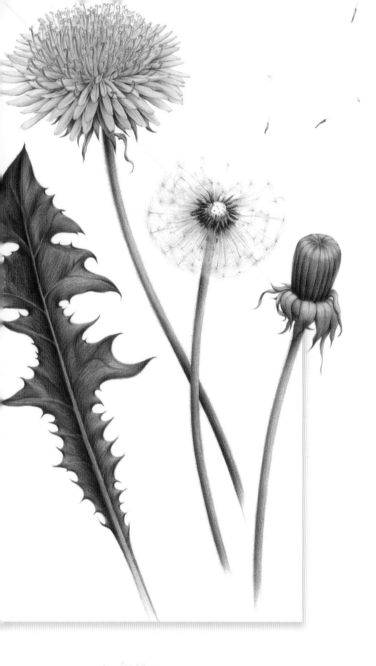

서양 민들레 *Dandelion*

앉은뱅이라는 별명이 있는 민들레는 국화과에 속하며 생명력이 강하기로 유명하다. 민들레꽃이 지고나면 흰 솜털이 달린 씨는 여물면서 동그란 공 모양으로 바람을 타고 날아가 씨앗을 퍼뜨려 번식한다. Dandelion은 프랑스어 dent de lion(사자의 이빨)에서 유래하였는데 톱니 모양의 잎에서 비롯된 이름이다. 잎사귀, 꽃잎, 씨앗(홀씨)이 날아가는 모습, 꽃봉오리를 하나하나 따로 떼어서 잡은 구도가 단순하면서도 독특하다.

밑그림을 그린 후 라이트 크롬 옐로[106]로 꽃을 고르게 채색한다. 잎사귀에 크림[102]으로 잎맥을 그리고 어스 그린 옐로이시[168]로 고르게 초벌 채색한다. 이때 중앙 맥은 굵게 힘을 주어 그린다. 줄기는 채색 들어가기 전 미리 철펜으로 털 질감 자국을 내고 어스 그린 옐로이시[168]로 고르게 채색한다. 아랫부분은 그린을 칠한 후에 미들 퍼플 핑크[125]로 살짝 색을 입힌다.

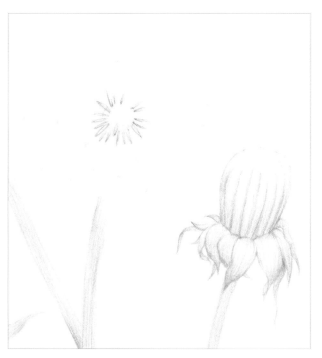

홀씨는 먼저 철펜을 사용하여 씨앗 느낌을 살리면서 자국을 낸다. 그 위에 스카이 블루(146)와 콜드 그레이IV(233)로 채색한다. 씨앗이 콕 박힌 부분은 월넛 브라운(177)으로 칠한다. 봉오리를 오목하고 볼록한 부분의 명암차이를 주면서 고르게 어스 그린 옐로이시(168)로 채색한다.

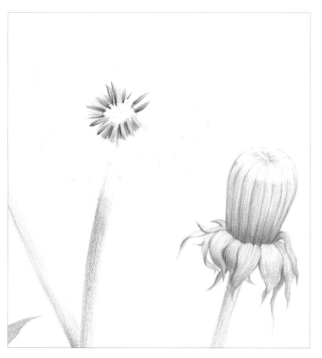

홀씨는 같은 컬러(블루 146, 그레이 233, 브라운 177)로 어둡게 채색하고 홀씨를 더 많이 그려 넣는다. 봉오리는 자연스럽게 바깥으로 휘어진 꽃받침 느낌을 살리면서 주니퍼 그린(165)으로 어두운 부분을 찾아 채색한다.

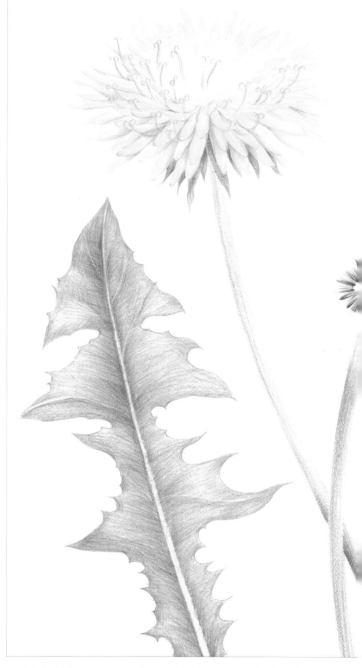

꽃은 수술을 다크 네이플스 오커(184)로 하나하나 그려 넣는다. 노란색은 밝기 때문에 연필로 스케치하면 연필선이 비쳐보이므로 스케치하지 않고 수술을 바로 화지에 그려 넣는다. 잎사귀의 오목하고 볼록한 부분을 찾아가며 어두운 곳의 톤을 퍼머넌트 그린 올리브(167)로 높여간다.

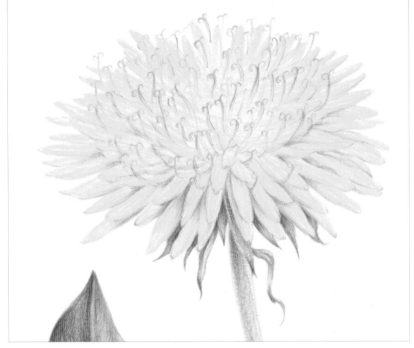

더 많은 수술을 빽빽이 다크 네이플스 오커(184)(184)와 그린 골드(268)로 그려 넣는다.

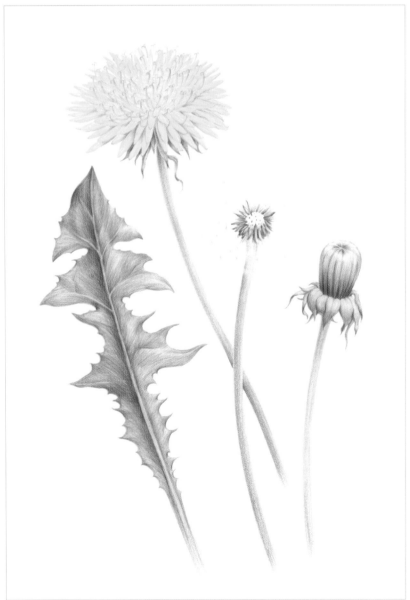

홀씨는 필압을 조절하며 같은 컬러(블루 146, 그레이 233, 브라운 177)로 빽빽하게 홀씨를 그려 넣어 하늘거리는 모습을 잘 표현한다.
봉오리 윗부분을 미들 퍼플 핑크(125)로 칠하고 꽃받침에 콕 박힌 느낌이 들도록 봉오리 밑부분을 어둡게 주니퍼 그린(165)으로 채색한다. 줄기는 빛을 생각하면서 어두운 쪽을 주니퍼 그린(165)으로 채색한다.

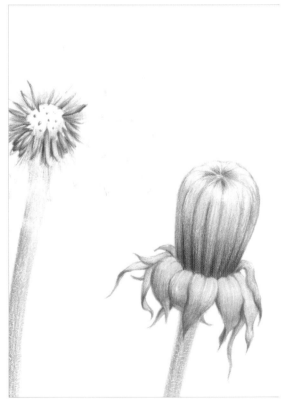

빛을 생각하며 중앙 맥을 좌측 어두운 부분을 중심으로 주니퍼 그린 (165)을 사용하여 점차적으로 어둡게 음영을 넣어간다.

잎맥 주변의 어두운 부분들을 강조하며 명암을 넣어간다. 이파리 가장자리 뾰족한 부분들은 파인 그린(267)으로 날렵하고 강하게 표현한다.

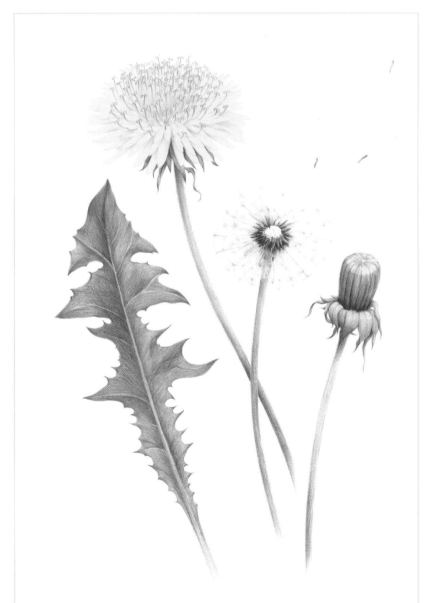

홀씨 중앙 부분에 브라운 계열(180, 283) 컬러를 살짝 칠해준다. 날아가는 홀씨도 그려 넣는다. 빛이 떨어지는 부분을 밝게 남겨두고 계속 어두운 부분의 톤을 높여간다.

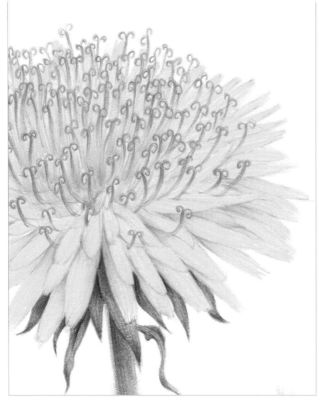

꽃잎도 음영을 생각하며 어두운 곳을 찾아 다크 네이플스 오커(184)로 어둡게 명암을 넣는다. 수술의 어두운 부분은 번트 시에나(283)로 명암을 넣는다.

꽃잎이 콕 박혀있는 듯한 느낌을 살리면서 어두운 부분을 찾아 진하게 명암을 넣고 중앙 부분은 가장 어둡게, 바깥으로 갈수록 흐리게 채색하여 볼륨감을 살린다.

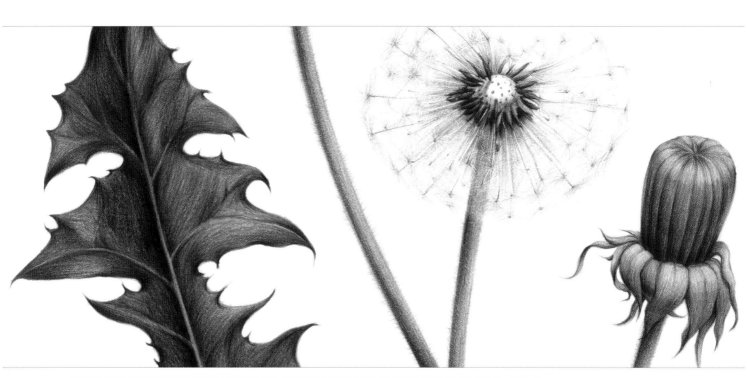

잎은 가장 어두운 곳을 찾아 페인즈 그레이(181), 인단트렌 블루(247)로 채색하여 마무리한다. 줄기는 가장 어두운 곳을 인단트렌 블루(247)로 칠하고 붉은 빛이 도는 아랫부분의 어두운 곳은 마젠타(133)로 칠한다. 스카이 블루(146), 콜드 그레이Ⅳ(233), 월넛 브라운(177)을 사용하여 어두운 부분을 강조하고 뿌연 듯 하늘거리는 홀씨를 완성한다. 봉오리는 가장 어두운 곳을 진하게 인단트렌 블루(247)로 채색하고 아래로 처진 꽃받침 가장자리 끝부분도 같은 컬러로 날카롭게 표현하며 마무리한다.

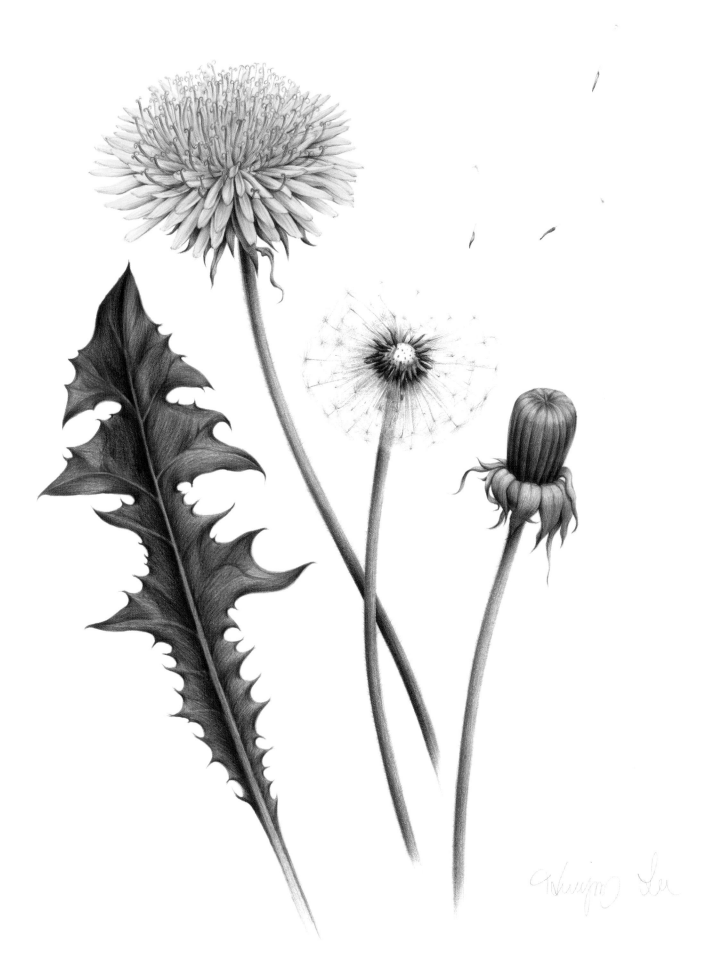

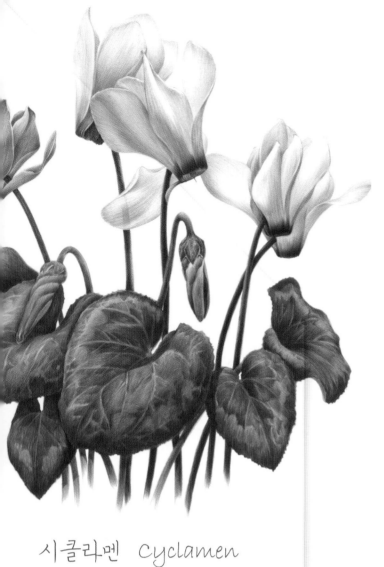

시클라멘 Cyclamen

시클라멘의 꽃잎은 봉오리에서 활짝 필 때 꽃
받침을 감싸며 위로 젖혀지기 때문에 줄기와
꽃이 연결된 부분의 형태를 잘 관찰하여 드로
잉해야 한다. 잎은 성장 상황에 따라 은백색의
띠가 보이기도 한다.

밑그림을 그린 후, 꽃잎의 하이라이트는 희게 남긴 채 어두운 부분에 콜드
그레이Ⅱ(231)로 초벌색을 칠하고 아랫부분은 핑크 계열(125, 129)로 부
드럽게 섞는다. 줄기는 다양한 브라운 계열의 색으로 빛의 방향에 맞게 초
벌칠한다.

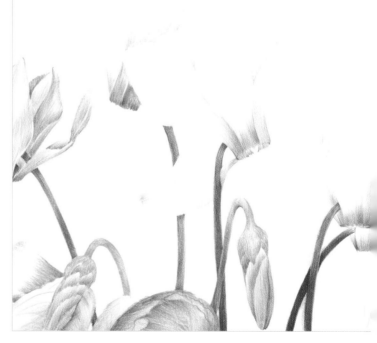

꽃잎과 같은 핑크색으로 꽃봉오리와 꽃을 칠한다. 꽃봉오리의 겹친 꽃잎
을 칠할 때 U자 선 긋기를 하면 쉽게 표현할 수 있다. 꽃봉오리 꽃받침 부
분의 보슬보슬한 털은 색을 칠하기 전에 도구로 자국을 내고 어스 그린 옐
로이시(168)를 올린다.

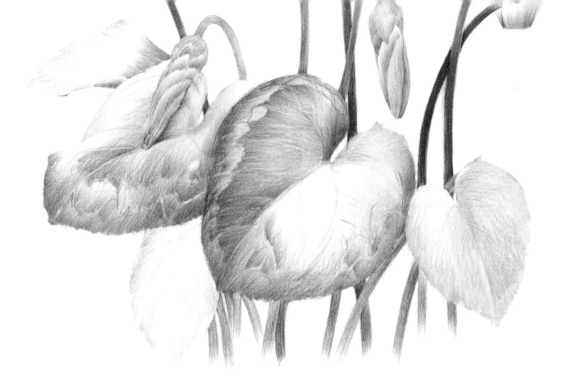

잎은 잎맥을 크림(102)과 웜 그레이 II (271) 등으로 눌러서 자국을 낸 뒤 그린 계열(168, 170)로 초벌칠을 한다. 초벌칠을 할 때에도 잎의 굴곡과 빛에 따라 강약을 조절해가며 칠해준다. 시클라멘의 잎에는 독특한 무늬가 있으므로 무늬를 남기고 좀 더 어두운 크롬 그린 오페이크(174)를 칠한다.

줄기는 다양한 브라운 계열의 색으로 빛의 방향에 맞게 초벌칠한다.

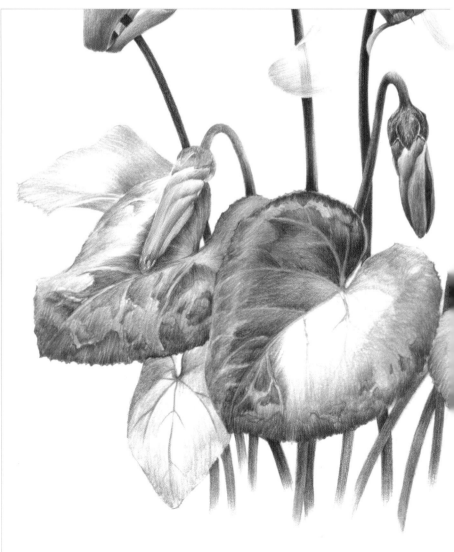

잎의 무늬를 점점 더 자세히 그리고 무늬는 바탕색보다 한 단계 정도 밝게 처리해야 한다.

잎의 가장자리는 U자 선 긋기로 꽃잎과는 대조적으로 다소 거칠게 표현하도록 한다. 부분적으로는 초벌칠을 웜 그레이 II (271)로 해도 좋다.

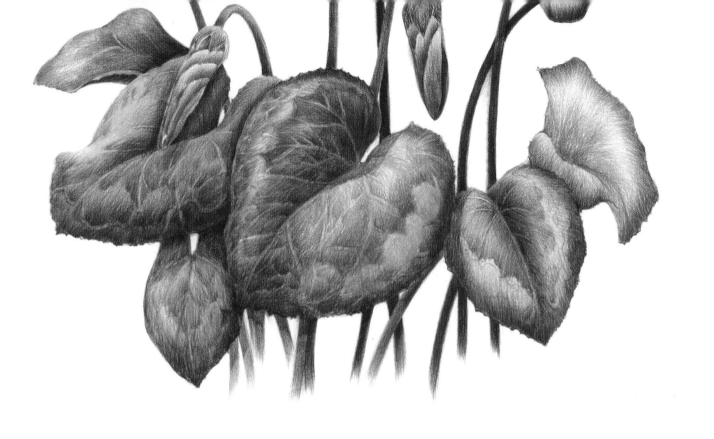

더 진한 그린 계열(173, 174, 165), 블루 계열(247, 157), 월넛 브라운(177)으로 음영을 더해가고 하이라이트 부분에 옐로 계열(104, 205)을 사용하여 분위기를 밝게 해준다.

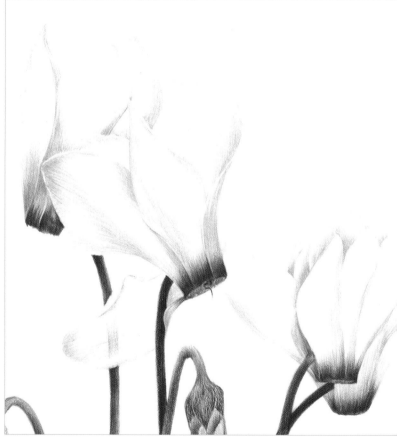

tip

72색 색연필에는 그레이 계열의 색이 다양하지 않으므로 추가로 구입하여 단계 사이의 색을 보충하면 편리하다.

얄팍하고 하늘하늘한 꽃잎의 질감을 살려가면서 과하지 않게 꽃의 음영을 더한다. 흰 꽃잎에 주변에서 비치는 핑크빛을 핑크 매더 레이크(129)로 가미하고 뒷편에 시클라멘 줄기도 살짝 비쳐 보이도록 표현한다.

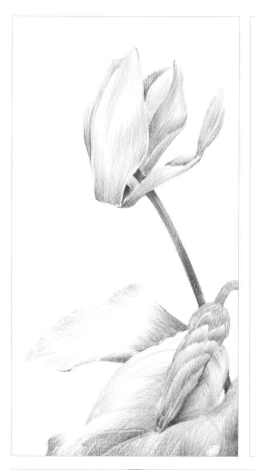

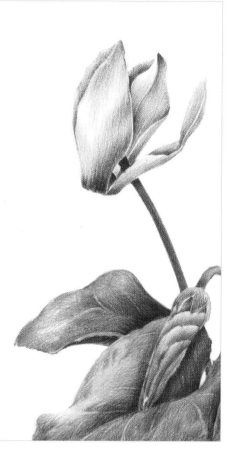

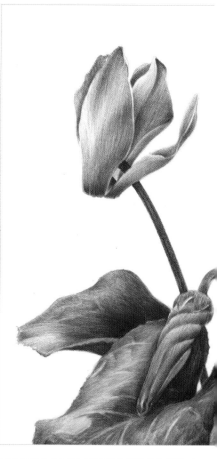

핑크 매더 레이크(129)로 밝은 부분과 어두운 부분을 구분하여 초벌색을 칠한다. 그리고 퍼플 바이올렛(136)을 사용하여 가벼운 터치로 음영을 표현한다. 퍼플 바이올렛(136)과 미들 퍼플 핑크(125)를 덧칠하면서 색을 조절하고, 음영 표현으로 깊이를 더해간다.

잎이 겹쳐져서 어두워 보이는 부분과 형태의 굴곡 때문에 생기는 어두움 등을 표현한다. 꽃봉오리도 핑크 계열(129, 125)로 음영을 넣고 바이올렛(136)을 살짝 덧바른다.

 tip

털의 질감표현은 심을 빼지 않은 샤프의 모서리나 큰 바늘, 수예용품점에서 파는 뾰족한 송곳 같은 도구로 자국을 낸 다음, 채색하여 나타낼 수 있다. 종이가 긁히지 않도록 주의한다.

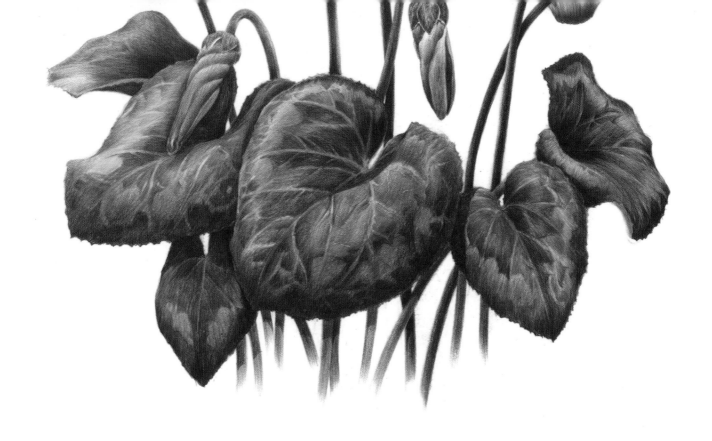

잎과 잎이 겹친 부분에 그림자의 음영을 더하고 스카이 블루(146)와 그레이 계열(231, 233) 등으로 마무리한다. 줄기는 월넛 브라운(177), 레드 바이올렛(194) 등으로 음영을 주고 입체감을 위해 반사광을 표현하도록 한다.

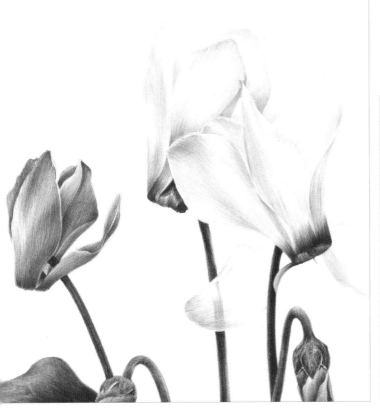

흰 꽃은 주변의 색상에 영향을 받으므로 왼쪽 핑크색 꽃에 들어간 색을 흰 꽃잎에 덧칠해 주어 전체의 분위기가 어우러지도록 한다. 줄기를 그릴 때에는 연필을 더욱 뾰족하게 해서 선을 그어 지저분해지지 않도록 주의한다.

흰 꽃의 음영을 더하고 아래 핑크 부분에는 미들 퍼플 핑크(125)와 마젠타(133)와 다크 레드 계열(217, 225, 142)을 사용하여 칠해준다. 흰 꽃잎에도 핑크색을 약간 덧발라주어 전체가 어우러지도록 한다. 더 진한 콜드 그레이Ⅳ(233)를 사용하여 전체 분위기를 살펴가며 강하게 음영을 넣어준다.

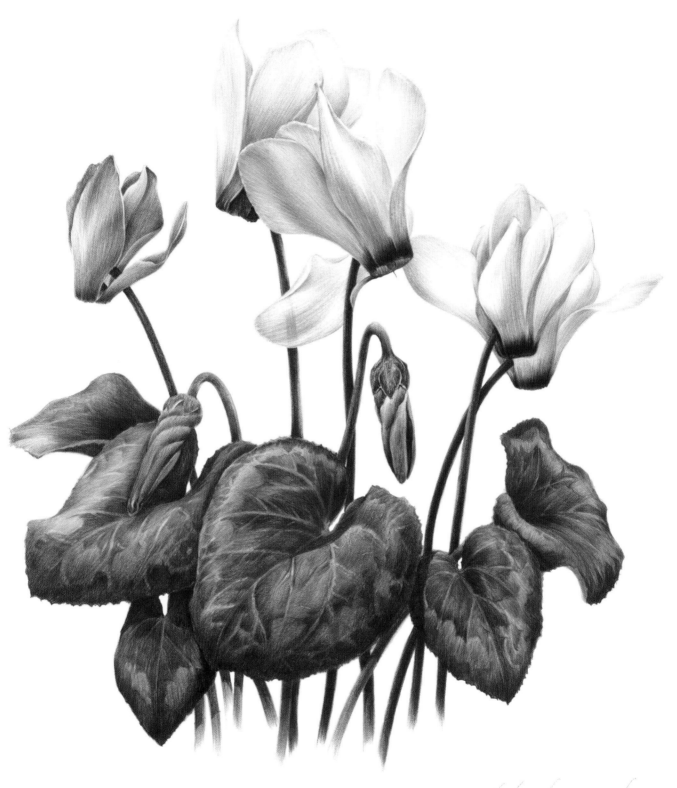

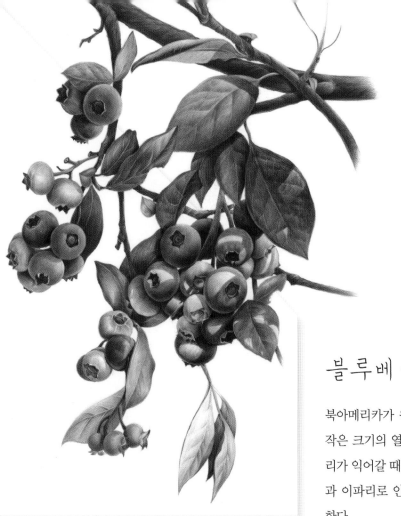

블루베리 Blueberry

북아메리카가 원산지이고 진달래과에 속하는 블루베리는 포도알보다 작은 크기의 열매로 완전하게 익으면 어두운 청보라색을 띤다. 블루베리가 익어갈 때의 다양한 색감과 열매의 양감이 잘 표현되도록 한다. 빛과 이파리로 인해서 열매에 떨어지는 그림자도 유의하여 표현하도록 한다.

 tip

잎맥을 눌러줄 때 종이 밑에 신문지 몇 장을 깔고 색연필을 뾰족하게 하여 필압을 조절해가며 눌러준다. 주맥은 굵게, 측맥은 가늘게 눌러준다.

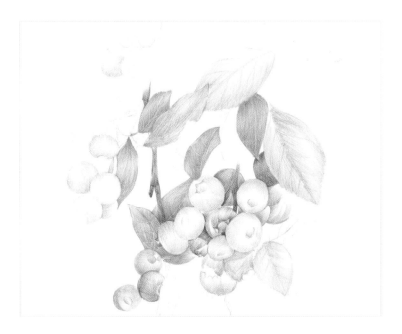

블루베리의 특성을 살려 밑그림을 그린 다음, 잎의 주맥과 측맥을 크림(102) 색연필로 눌러준 후 그린 계열(170, 168)로 칠한다. 전체적으로 빛이 어느 방향에서 들어오는가를 파악한 후 블루베리 열매와 잎의 하이라이트 위치를 생각하며 칠한다. 열매는 라이트 울트라마린(140), 스카이 블루(146), 퍼플 바이올렛(136) 등으로 칠한다.

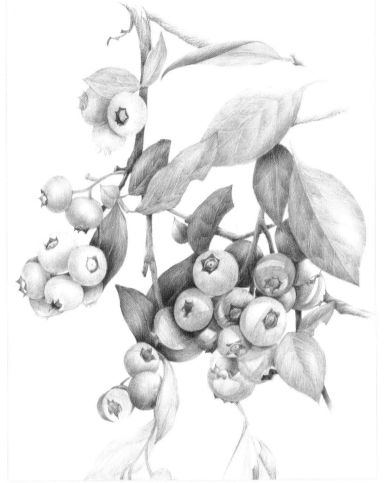

점차로 이파리의 양감을 내기 시작한다. 빛의 방향을 생각하면서 이파리의 올록볼록한 면을 따라 나타나는 음영을 표현하면 양감이 생기기 시작한다.
월넛 브라운(177), 로 엄버(180)를 사용하여 가지를 칠한다. 색을 칠할 때 U자 선 긋기 테크닉을 사용하여 음영이 자연스럽게 표현되도록 한다.

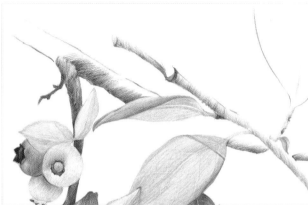

열매가 익은 정도에 따라 색상을 달리하며 더욱 진하게 음영을 칠해나간다. 빛과의 관계를 생각하며 잎과 나뭇가지 사이로 떨어지는 빛 때문에 열매에 생기는 그림자를 만들어준다.

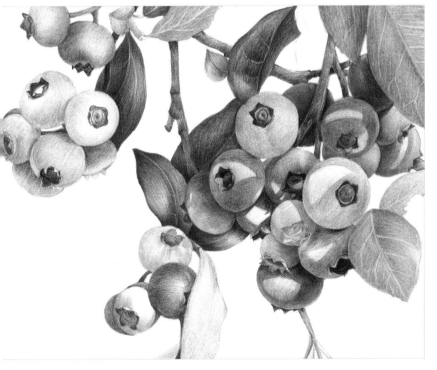

열매에 생긴 나뭇잎의 그림자를 더욱 확실히 표현한다.
공모양의 열매에 떨어져 만들어지는 빛의 형태를 잘 관찰하여 그려준다.

 tip

열매의 곡면을 따라 만들어지는
빛과 그림자의 형태를 자연스럽게 그려야 한다.

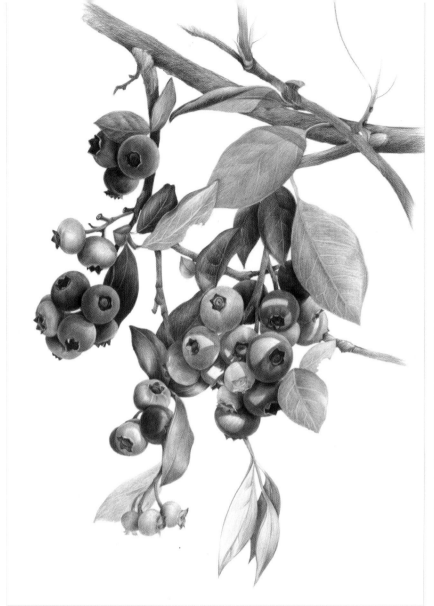

앞쪽에 있는 이파리는 밝게, 뒤쪽의 열매 뒤에 위치한 이파리는 그린 계열의 색 위에 진한 브라운 계열의 색을 더하여 깊이 있게 표현한다.
이파리 사이로 떨어지는 빛의 형태를 남겨두고 칠한다. 이파리에 열매에 칠했던 색들도 약간씩 섞어 칠하여 전체가 어우러지도록 표현한다.

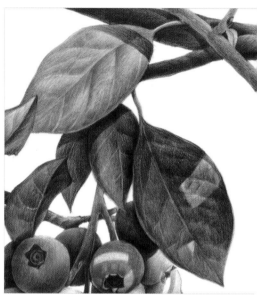

열매의 뒤쪽에 있는 잎들은 그린과 어두운 브라운 색을 섞어서 진하게 칠해준다. 열매의 뾰족한 왕관 모양의 디테일을 더욱 진하게 그려준다. 이런 디테일을 표현할 때에도 빛에 의해 생기는 밝음과 어두움을 잘 관찰하여 그려준다.

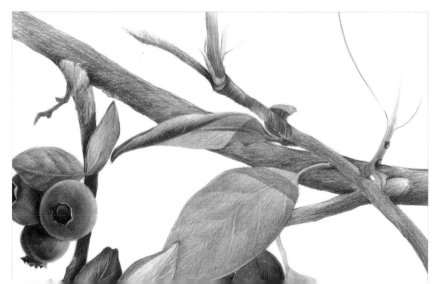

나뭇가지의 음영을 더해나간다. 잎에 생기는 나뭇가지의 그림자를 올리브 그린 옐로이시 (173)로 칠한다. 굵은 가지에 잔가지가 연결되는 부분, 나뭇가지에 생기는 잎의 그림자 등을 연하게 그리기 시작한다. 나뭇가지는 열매나 잎보다 더 거칠게 표현해도 좋다.

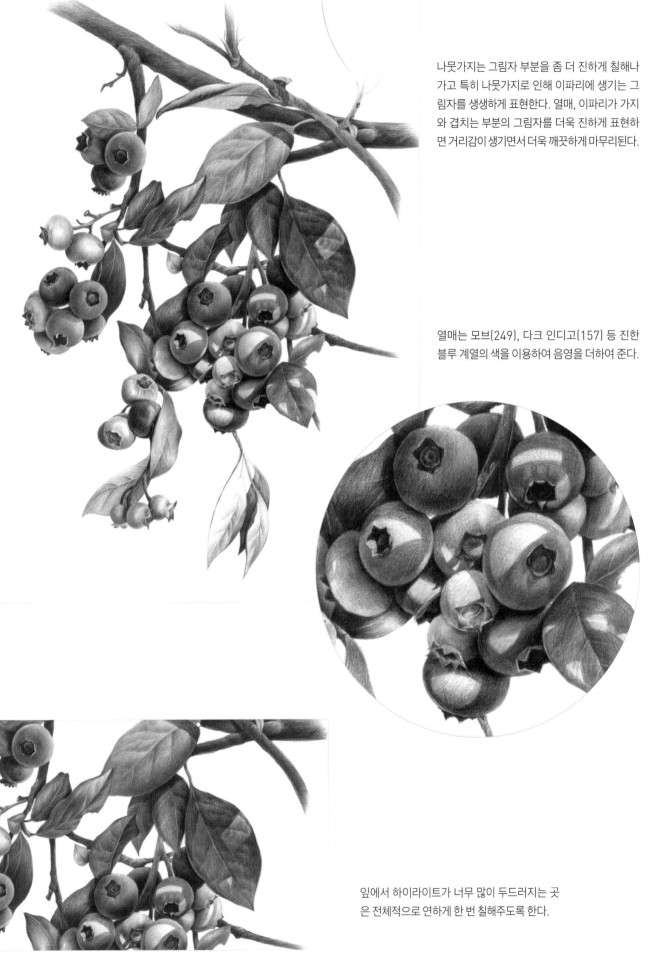

나뭇가지는 그림자 부분을 좀 더 진하게 칠해나
가고 특히 나뭇가지로 인해 이파리에 생기는 그
림자를 생생하게 표현한다. 열매, 이파리가 가지
와 겹치는 부분의 그림자를 더욱 진하게 표현하
면 거리감이 생기면서 더욱 깨끗하게 마무리된다.

열매는 모브(249), 다크 인디고(157) 등 진한
블루 계열의 색을 이용하여 음영을 더하여 준다.

잎에서 하이라이트가 너무 많이 두드러지는 곳
은 전체적으로 연하게 한 번 칠해주도록 한다.

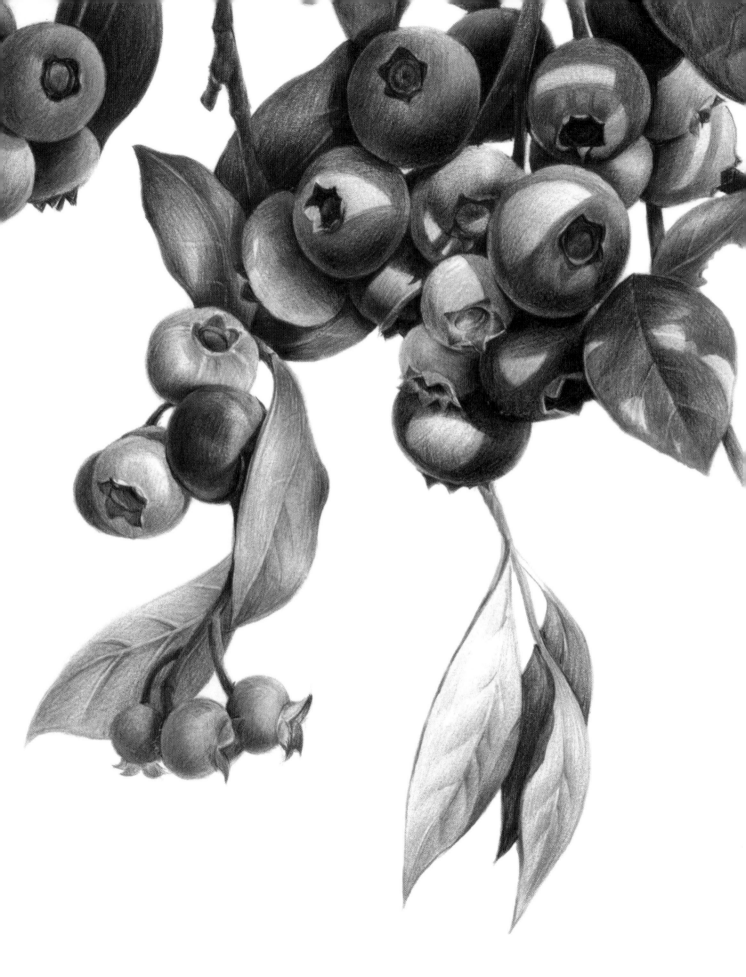

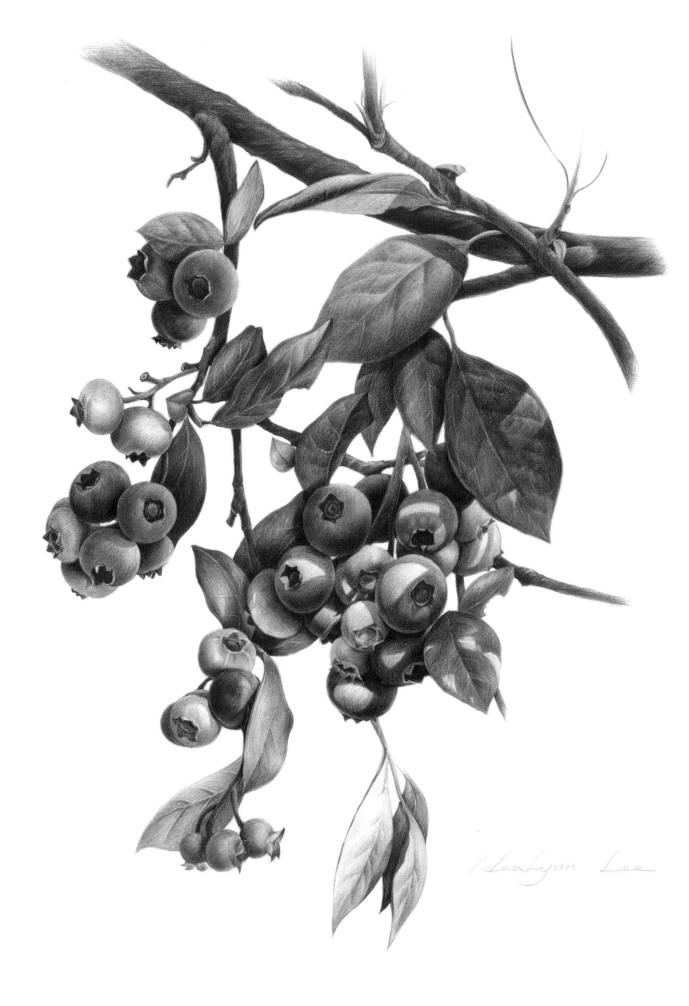

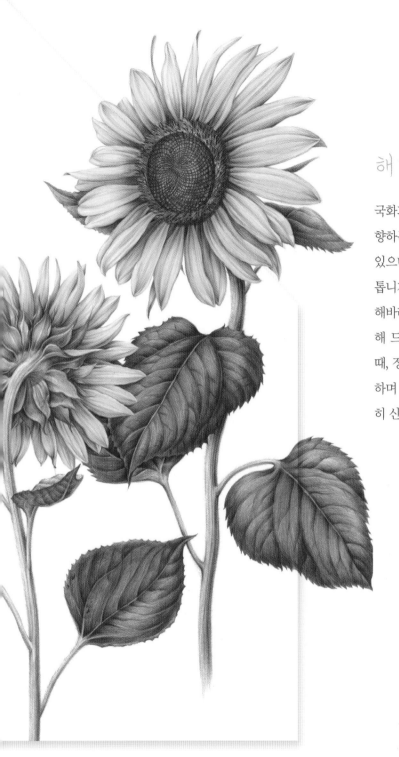

해바라기 Sunflower

국화과에 속하는 일년생 식물로 꽃이 태양이 있는 방향으로 향하는 성질인 굴광성이 있다. 줄기와 잎은 깔깔한 털로 덮여 있으며 곧게 자란다. 커다란 잎은 달걀 모양이고 가장자리에 톱니가 있으며 줄기에 서로 어긋나게 달린다.

해바라기는 큼직하며 화려한 꽃잎과 큰 키, 넓고 큰 잎으로 인해 드라마틱하게 표현할 수 있다. 꽃 중앙의 돔 형태를 그릴 때, 정면이 아닌 경우 원형이 아닌 타원형으로 보이므로 주의하며 그리고 그에 따른 꽃잎의 형태도 바뀔 수 있으므로 각별히 신경 써야 한다.

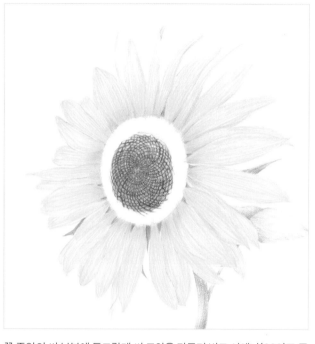

밑그림을 그리고 꽃잎을 다크 카드뮴 옐로(108)로 고르게 채색한다. 꽃 중앙에 있는 나선형의 씨 부분을 표현한다. 꽃 중앙 안쪽 부분은 주니퍼 그린(165)으로 바깥쪽 부분은 브라운 오커(182)로 규칙적으로 둥글게 선을 돌려가며 긋는다.

꽃 중앙의 씨 부분에 동그랗게 씨 모양을 만들며 번트 시에나(283)로 좀 더 어둡게 채색한다.

빛을 생각하여 꽃잎의 음영을 다크 네이플스 오커 (184)로 더해간다. 꽃 중앙 씨 부분의 주변둘레도 브라운 오커(182), 반다이크 브라운(176)으로 칠 한다.

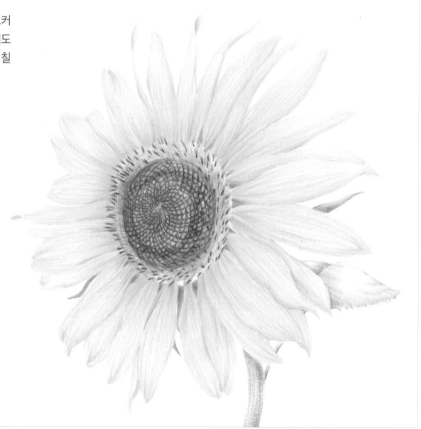

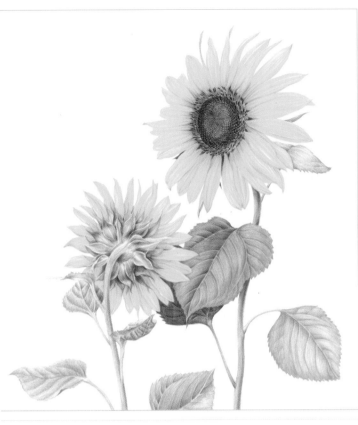

꽃잎은 같은 컬러로 꽃 중앙 돔 형태를 계속 어둡게 채색한다. 잎은 잎사귀에 먼저 잎맥을 크림(102)으로 그어놓고 메이 그린(170)으로 고르게 채색한다. 줄기 부분은 먼저 철펜을 사용하여 털 질감을 표현하기 위해 자국을 내고 메이 그린(170)으로 채색한다.

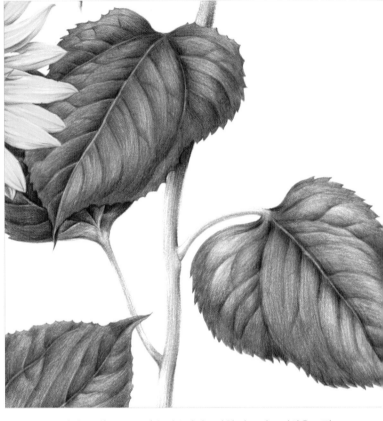

잎사귀는 두 가지 그린(165, 174)을 사용하여 U자형 선 긋기로 필압을 조절해가며 채색한다. 빛이 떨어지는 것을 생각하며 볼록하고 오목한 곳의 음영을 더해간다. 잎사귀의 가장 어두운 부분은 헬리오블루 레디시(151)와 페인즈 그레이(181)로 진하게 채색한다. 더욱 진하게 톤을 높이고 마무리한다.

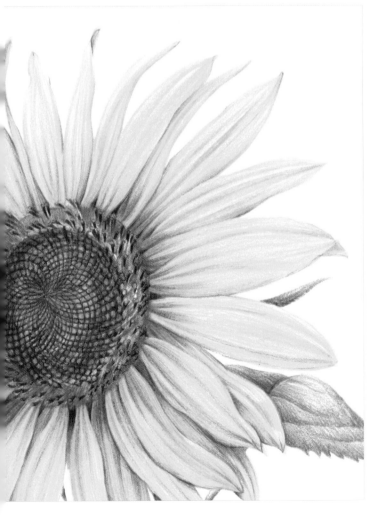

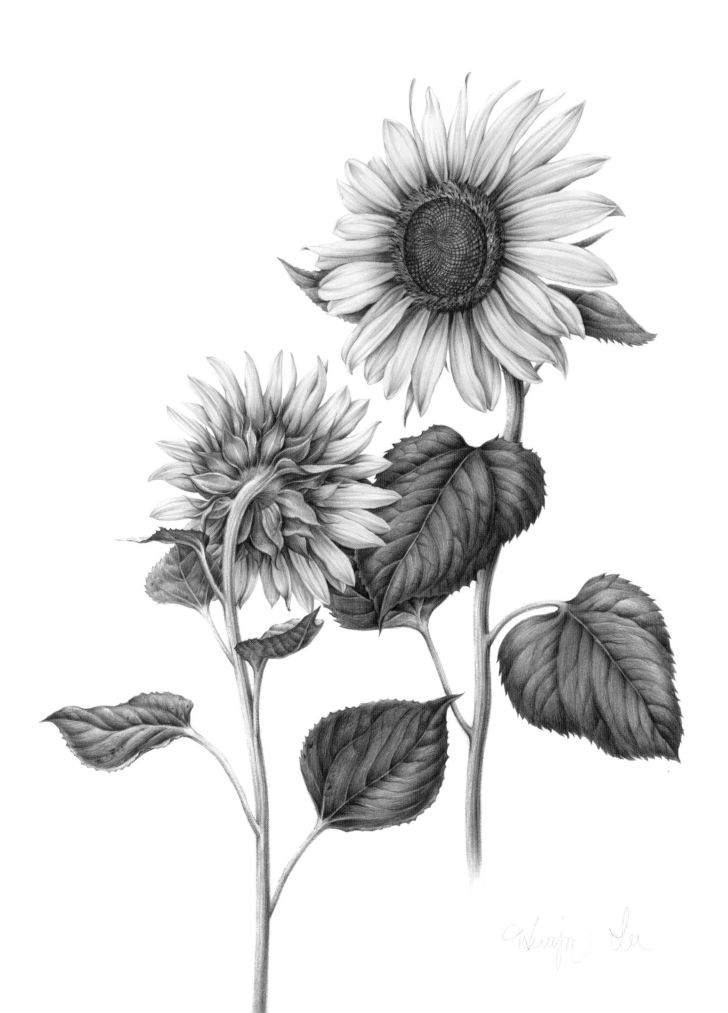

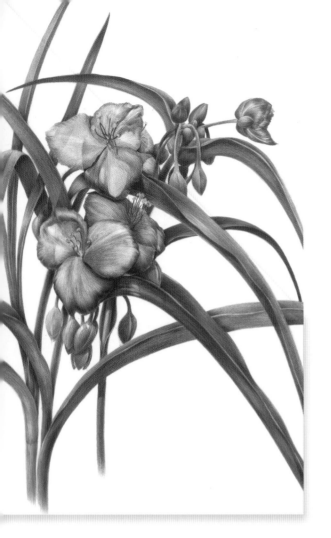

자주달개비 Tradescantia reflexa

매해 여름이면 정원 한 편에서 군생하는 자주달개비를 볼 수 있다.
여름의 이른 아침에 확 피었다가 낮에 해가 들면 꽃잎이 싹 오므라든다.
그림은 아침에 물기를 머금고 기운차게 잎을 쫙 벌린 달개비의
모습을 담았다.

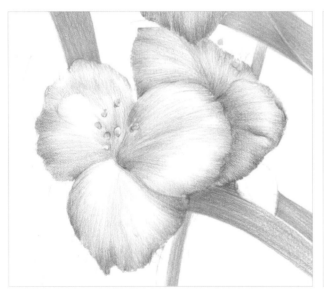

밑그림을 그린 후, 빛의 방향을 생각하며 꽃잎의 결에 따라 퍼플 바이올
렛(136)으로 채색한다. 가볍게 칠하고 꽃술의 위치도 잡아 그려 넣는다.
꽃술 대는 아직 그리지 않는다. 꽃잎의 가장자리는 U자 선 긋기를 한다.

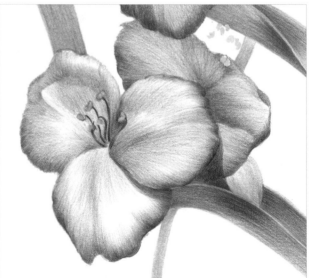

퍼플 바이올렛(136)만으로 입체감을 충분히 살려 그린다. 어느 정도 완
성이 되면 꽃술 대를 그린다. 꽃잎이 겹치는 부분의 그림자도 그린다.

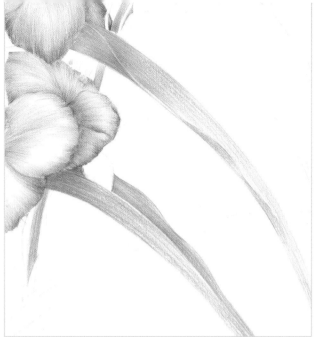

잎은 어스 그린 옐로이시(168)로 전체를 초벌칠한다. 이 때에도 빛의 방향에 따라 양감이 느껴지도록 음영을 넣는다.

좀 더 어두운 그린 계열(173, 174)로 음영을 더해간다. 이파리의 쭉쭉 뻗은 모습은 직선을 이어 그려 표현한다.

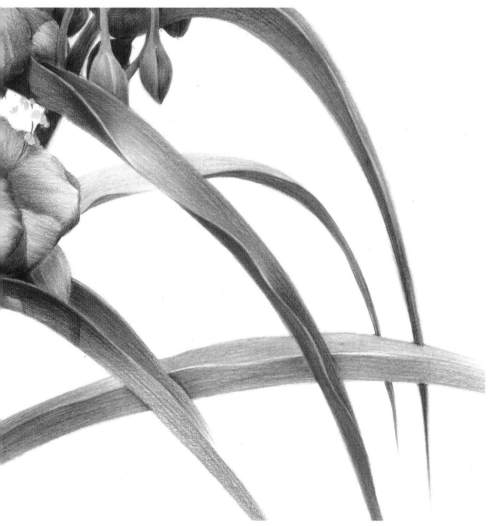

먼저 그린 잎의 완성에 앞서 주변의 잎들을 채색한다. 이때 각 잎의 색감이 같아지지 않도록 색상, 명도, 채도 등에 변화를 주어 채색하도록 한다.

 tip

처음에는 잎의 두께를 남기고 채색을 하고 점차 완성단계에 가까워지면 두께 부분도 전체 분위기에 어울리도록 명암을 표현한다. 두께 부분만 밝게 남아 어색해 보이지 않도록 음영 변화에 따라 묘사한다.

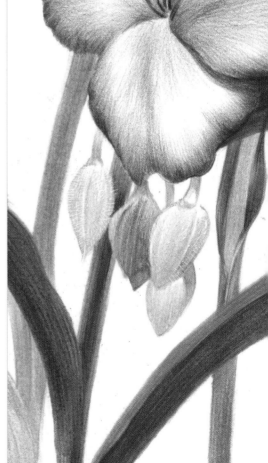

꽃봉오리는 채색하기에 앞서 아래로 늘어진 봉오리 표면의 털을 도구로 눌러 자국을 낸다. 털 방향을 일정하지 않게 자연스러워 보이도록 자국을 내는 것이 중요하다. 그런 다음, 연한 그린 계열의 색(170, 168)으로 양감을 생각하며 채색한다.

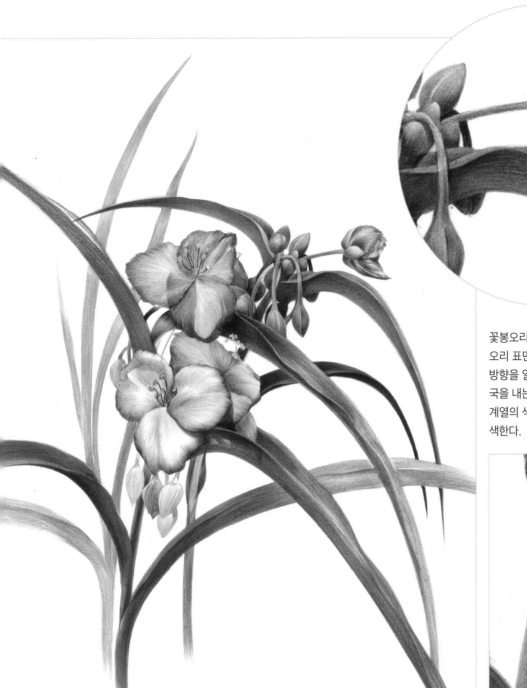

뒤쪽에 있는 잎은 진한 그레이 계열(274, 181)이나 다크 인디고(157) 등으로 어둡게 칠하고 빛이 닿아 밝아 보이는 부분은 스카이 블루(146)나 콜드 그레이 II (231) 등을 써서 밝게 표현한다. 잎의 두께, 말려서 약간 어두워 보이는 그림자 부분 등도 표현하기 시작한다.

 tip

도구를 사용하여 자국을 낼 때에는 채색을 전혀 하지 않은 상태에서 해야 한다.
그렇게 해야 효과적인 결과를 얻을 수 있다.

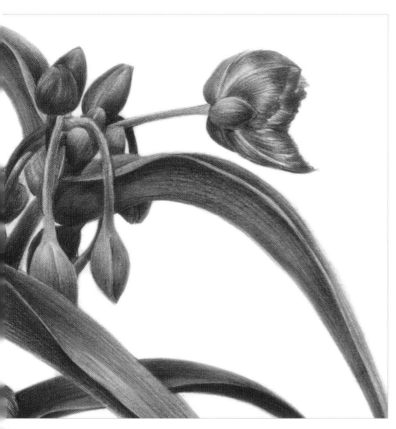

꽃봉오리는 좀 더 어두운 그린 계열(173, 174)로 음영을 더해가고 가장 어두운 부분은 어두운 블루 계열(157, 247)의 색으로 덧칠한다. 하이라이트 부분에 옐로(205 또는 105) 등을 사용하여 빛을 표현하고 그림자도 그린다.

연한 그린으로 채색한 후에 빛의 방향에 맞게 좀 더 어두운 그린 계열(173, 174, 267), 다크 블루 계열(157, 247) 등으로 양감을 생각하며 음영을 넣는다. 봉오리를 연결하는 줄기도 브라운 계열(176, 283)과 올리브 그린 옐로이시(173) 등으로 채색한다. 빛에 의해 생긴 그림자 표현에도 주의한다.

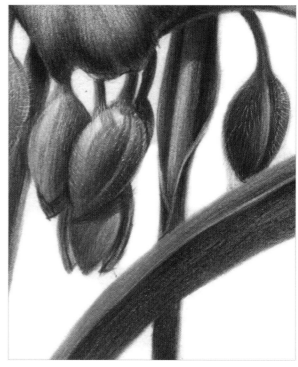

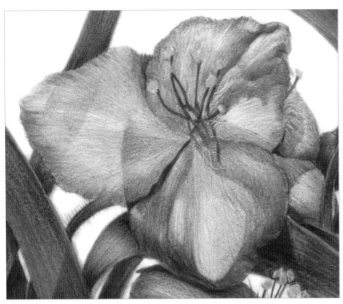

하이라이트를 계속 유지하면서 약간 어두운 부분에 바이올렛 계열의 색(141, 249, 134)을 덧칠하여 완성한다. 아주 가는 청자색 털이 있는데 수술대 주변에는 빛 때문에 밝게 보여 자국을 내어 표현했다.

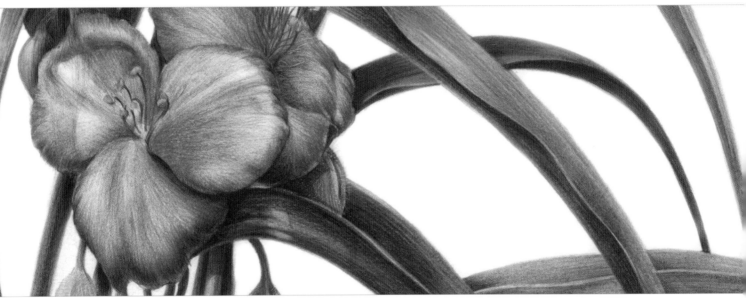

꽃과 봉오리가 닿아 생기는 그림자, 잎과 잎이 닿으면서 생기는 그림자에 유의하며 채색해야 하며 그림자 표현이 잘 되어야 입체감이 살아난다. 또 잎의 두께가 너무 두껍거나 얇아지지 않도록 해야 하며 주변 톤보다 너무 밝아지지 않도록 주의한다.

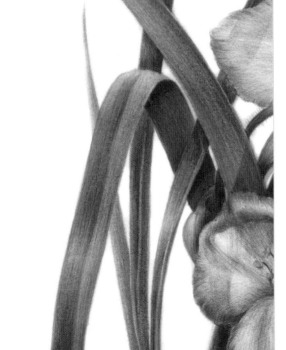

왼편에 처음 밑그림에서는 없던 잎을 하나 더 넣어 구도적으로 허전해 보이는 느낌을 보완했다.

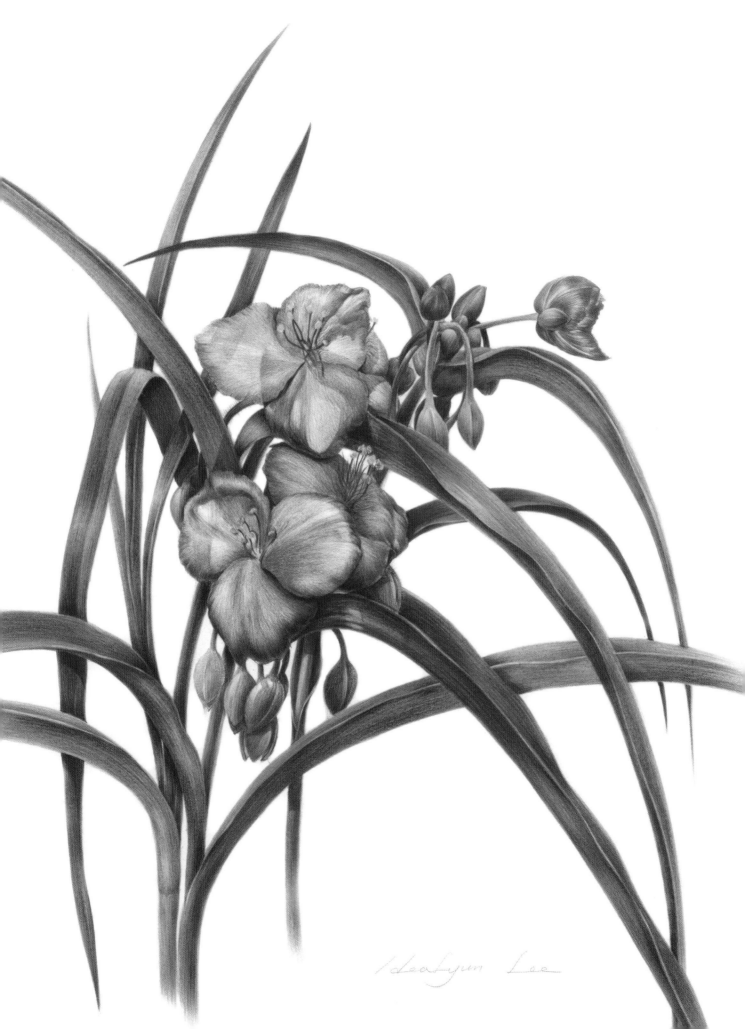

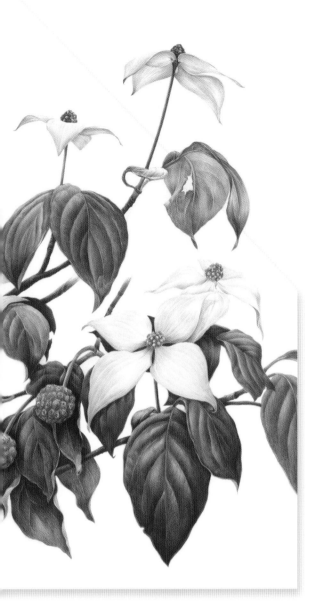

산딸나무 *Cornus kousa*

산지의 숲 속에서 자라는 산딸나무는 잎은 마주나고 달걀모양의 타원형이다. 가운데에 있는 것은 꽃송이로 20-30개 정도의 꽃이 모여 하나의 꽃송이를 이루는데 10월에 붉은빛으로 익는다. 그림에서는 녹색, 주황색, 붉은색의 열매를 그려 익는 과정을 표현했다.

밑그림을 그린 다음, 먼저 꽃잎처럼 보이는 흰색 포 부분부터 시작하도록 한다. 4장의 총포조각에는 가는 결이 있는데 부분적으로 흰색으로 눌러준 후 밝은 웜 그레이 II (271)로 빛의 방향에 맞게 음영을 넣는다. 가운데의 꽃송이도 하나하나 구 모양으로 음영을 넣는다.

 tip

그림에서 밝은 부분을 먼저 그리고
어두운 부분을 채색하는 것이 효율적이다.

크림(102)으로 잎맥을 누른다.

어스 그린 옐로이시(168)로 음영을 생각하며 채색하기 시작한다.

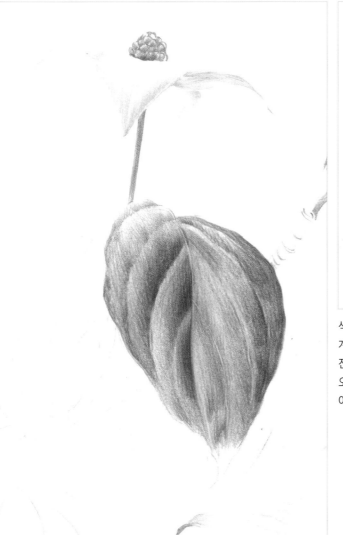

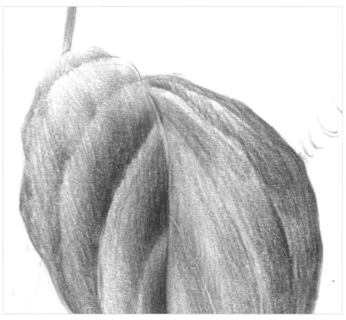

색감을 약간 달리하기 위해 그린 계열(165, 168, 170)과 옐로 계열(106, 107) 등을 덧칠하여 색감을 조절한다.
전체적으로 왼쪽에서 빛이 들어오므로 포에서 내려오는 줄기 오른쪽에 어스 그린 옐로이시(168)로 좀 더 어둡게 음영을 넣어주도록 한다.

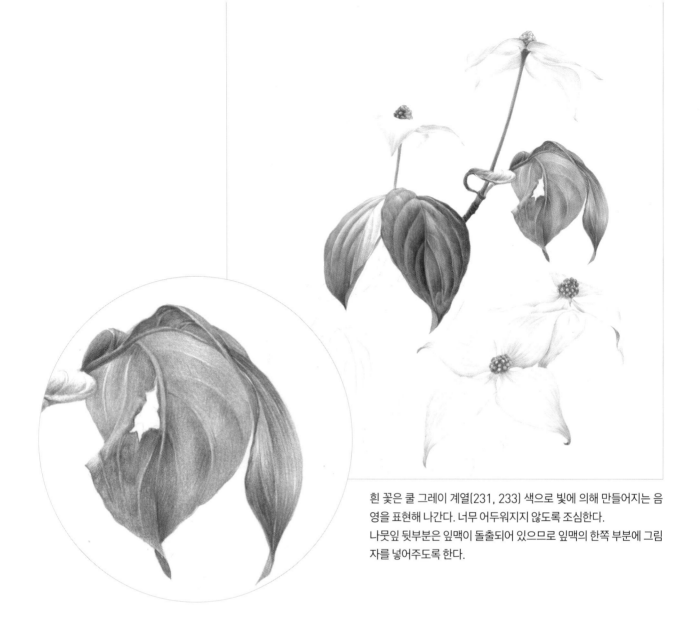

흰 꽃은 쿨 그레이 계열(231, 233) 색으로 빛에 의해 만들어지는 음영을 표현해 나간다. 너무 어두워지지 않도록 조심한다.
나뭇잎 뒷부분은 잎맥이 돌출되어 있으므로 잎맥의 한쪽 부분에 그림자를 넣어주도록 한다.

흰색 포가 잘 두드러지도록 포의 뒷면과 주변에 잎을 배치하고 포 뒷면의 잎은 그림자 때문에 어두워지므로 다크 인디고(157)를 사용하여 어둡게 칠한다.

 tip

흰 꽃이 포함된 그림을 칠할 때 채색 순서는
흰 꽃을 먼저 완성한 후에 주변의 잎을 채색해야
깨끗하게 그릴 수 있다.

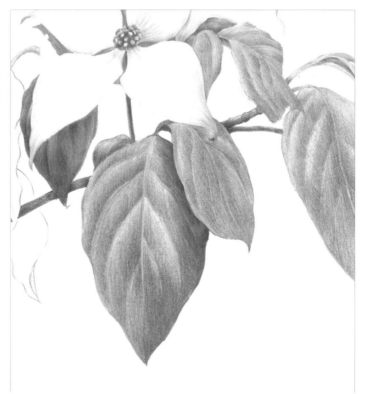

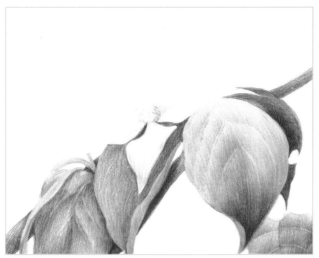

왼쪽 뒷 부분에 있는 나뭇잎들은 전면에 있는 잎들보다는 덜 강하게 표현하도록 한다.

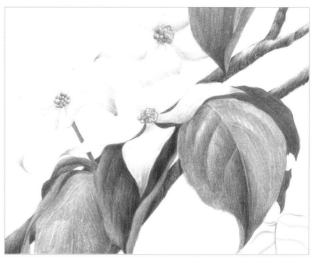

오른쪽 부분 햇빛을 많이 받는 잎은 채도가 높은 색을 사용했고 왼쪽의 잎들은 그레이 톤을 덧칠하여 채도를 낮추어 표현했다.

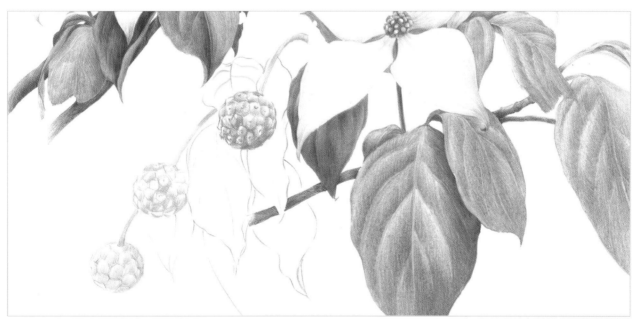

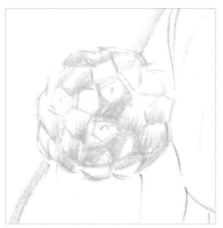

산딸나무는 열매의 모양이 재미있는데 전체 형태는 구이지만 표면에 볼록한 형태가 돌출되어 있으므로 이 모양 하나하나가 돌출되어 보이게 채색하면서 전체 구 모양의 음영이 흐트러지지 않도록 주의해야 한다. 녹색 열매는 메이 그린(170), 오렌지색 열매는 다크 크롬 옐로(109), 붉은색 열매는 핑크 매더 레이크(129)로 칠하기 시작한다.

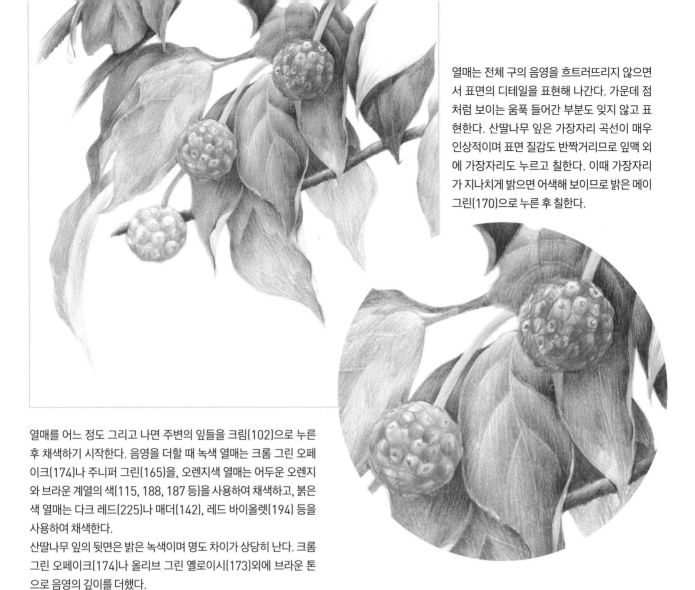

열매는 전체 구의 음영을 흐트러뜨리지 않으면서 표면의 디테일을 표현해 나간다. 가운데 점처럼 보이는 움푹 들어간 부분도 잊지 않고 표현한다. 산딸나무 잎은 가장자리 곡선이 매우 인상적이며 표면 질감도 반짝거리므로 잎맥 외에 가장자리도 누르고 칠한다. 이때 가장자리가 지나치게 밝으면 어색해 보이므로 밝은 메이 그린(170)으로 누른 후 칠한다.

열매를 어느 정도 그리고 나면 주변의 잎들을 크림(102)으로 누른 후 채색하기 시작한다. 음영을 더할 때 녹색 열매는 크롬 그린 오페이크(174)나 주니퍼 그린(165)을, 오렌지색 열매는 어두운 오렌지와 브라운 계열의 색(115, 188, 187 등)을 사용하여 채색하고, 붉은색 열매는 다크 레드(225)나 매더(142), 레드 바이올렛(194) 등을 사용하여 채색한다.

산딸나무 잎의 뒷면은 밝은 녹색이며 명도 차이가 상당히 난다. 크롬 그린 오페이크(174)나 올리브 그린 옐로이시(173)외에 브라운 톤으로 음영의 깊이를 더했다.

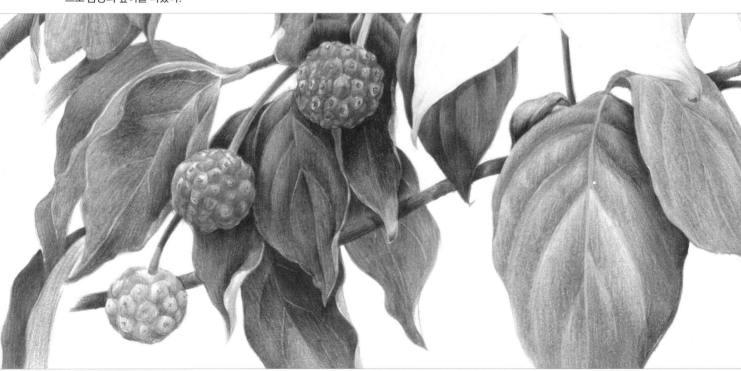

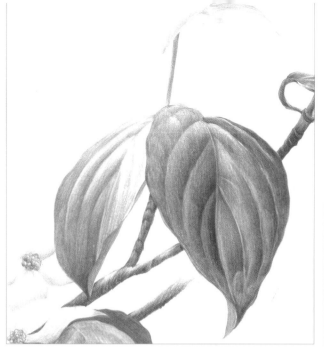 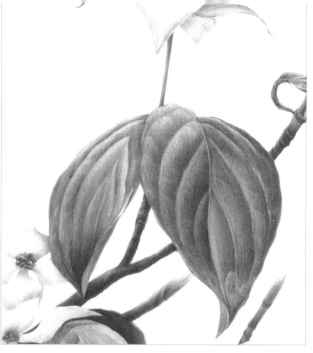

그림의 위쪽에 위치한 나뭇잎은 아랫부분의 잎들과 조금 다른 색감으로 표현하기 위해 블루 그레이 계열을 첨가한다. 먼저 어스 그린 옐로이시 (168)로 음영을 충분히 살려 채색하고 콜드 그레이IV(233)를 사용하여 하이라이트를 제외한 부분에 덧칠해준다.

다른 잎들에 비해 명암의 대비가 좀 더 강하게 나도록 하며 어두운 그린 계열(173, 174, 165), 인단트렌 블루(247) 등으로 음영을 더해간다.

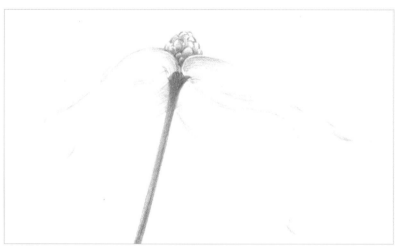

4장의 꽃잎처럼 생긴 총포가 꽃차례 바로 밑에 십자 형태로 달려 꽃차례 전체가 마치 한 송이 꽃처럼 보인다. 꽃과 꽃자루는 어스 그린 옐로이시(168)로 음영을 넣고 총포는 연한 콜드 그레이 II (231)로 채색한다.

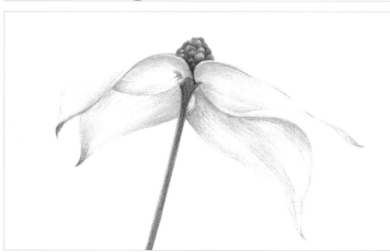

꽃은 30여 송이로 전체가 둥글게 양감을 나타내면서도 하나하나 볼록해 보이도록 채색한다. 그린 계열 (173, 174)로 꽃과 꽃자루에 음영을 더하고 총포에도 어스 그린 옐로이시(168)와 콜드 그레이IV(233)을 사용해서 점점 어두운 부분을 채색해 나간다.

 tip

꽃자루처럼 가늘고 긴 선을 그을 때 꽃자루가 가로로 위치할수 있도록 그림을 돌린 후에 둔탁하고 굵어지지 않도록 가로로 선을 그어 채색한다.

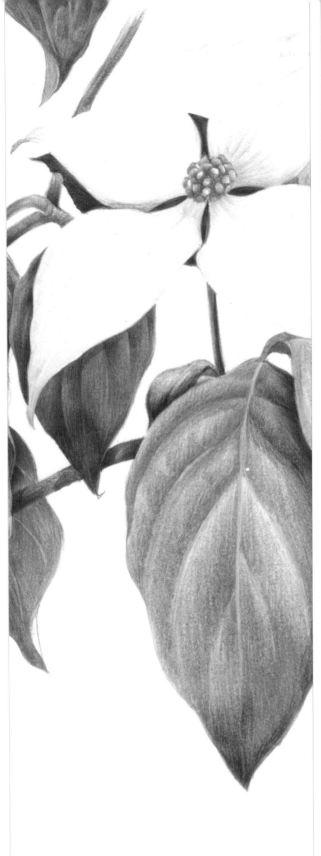

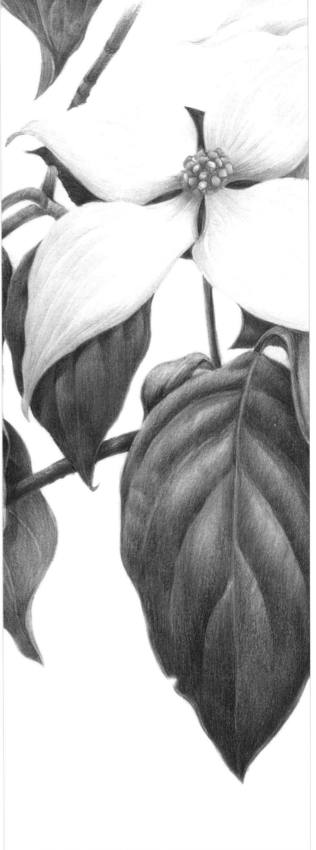

크림(102)으로 잎맥을 힘주어 강약으로 눌러준 후, 어스 그린 옐로이시(168)로 충분히 어둡게 칠한다. 이때 밝은 부분은 필압을 약하게 하여 밝게 채색한다. 흰색의 포는 잎보다 먼저 채색해야 효율적이다. 굴곡을 생각하며 톤을 넣어준다.

어두운 그린 계열(174, 165), 블루 계열(247, 157)로 잎의 음영을 표현한 후에 부분적으로 리프 그린(112)이나 다크 크롬 옐로(109)를 덧발라서 앞 부분의 잎을 좀 더 밀도 있게 표현한다.

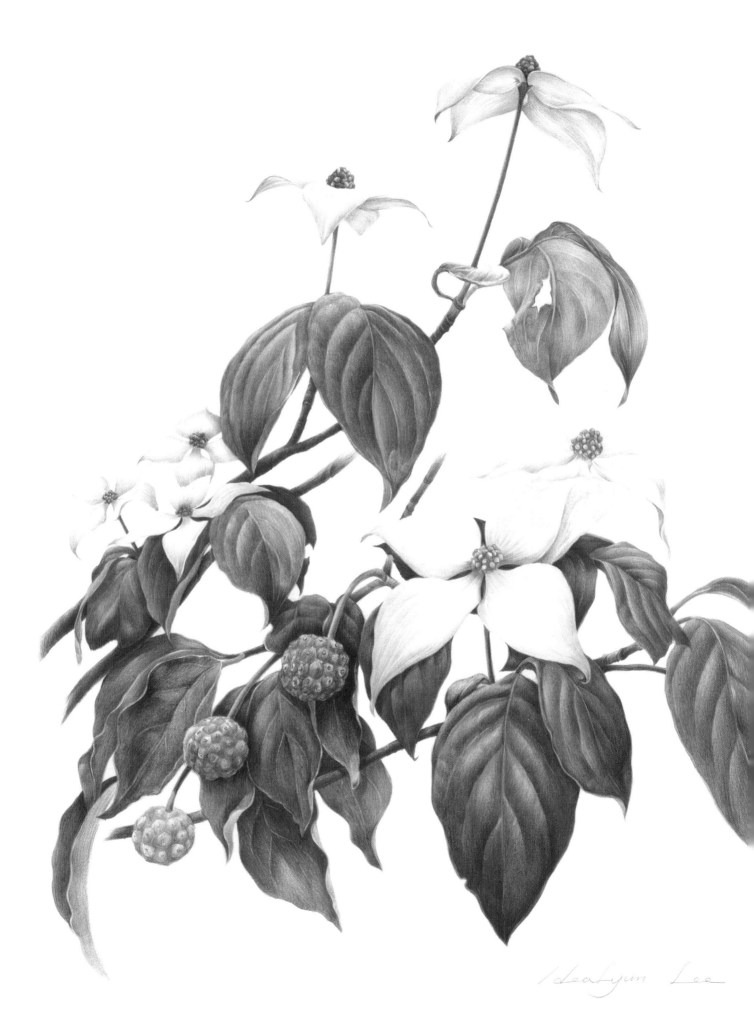

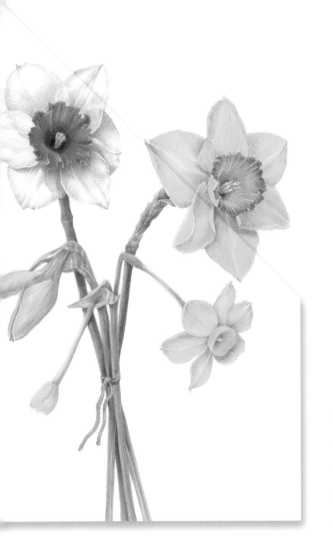

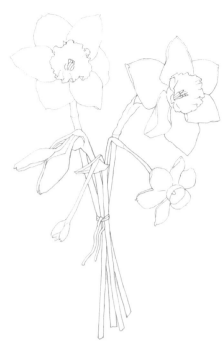

수선화 Narcissus, Daffodil

대표적인 봄꽃 중 하나로 12월에서 4월에 흰색, 노란색, 오렌지색 등 화피의 색상과 형태가 다양하게 피어 그림의 소재로 자주 쓰이는 꽃이다. 여러해살이풀로 씨를 맺지 못하여 땅속뿌리로 번식하는 구근식물이다. 여기서는 친근감과 소박함을 담아 작은 꽃다발로 꽃의 형태와 색상에 변화를 주어 구성해 보았다.

흰 꽃은 연한 콜드 그레이 II (231)로 음영을 생각하며 채색한다. 부화관 꽃잎은 스칼렛 레드(118)로 채색한다. 부화관 꽃잎 가장자리의 레이스 같은 표현에는 U자형 선 긋기를 사용하면 표현이 수월하다.

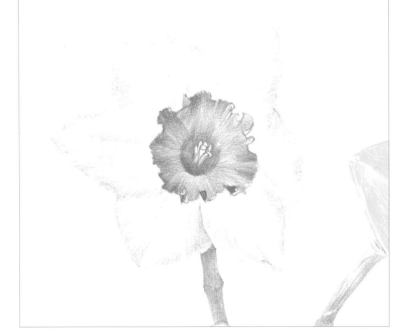

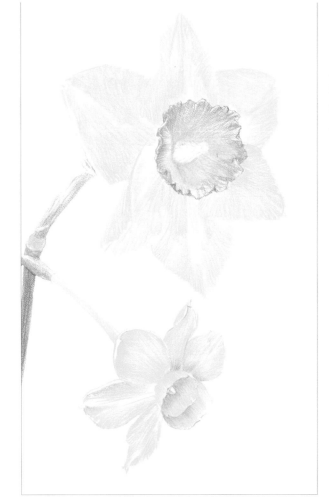

노란 꽃은 라이트 카드뮴 옐로(105)를 사용하여 곱고 촘촘하게 음영을 따라 초벌칠한다. 가운데 부화관은 다크 카드뮴 오렌지(115)로 채색한다. 아래의 노란 꽃은 좀 더 촘촘하게 어두운 부분에 겹쳐 칠한다. 노란 꽃의 어두운 톤으로 다크 네이플스 오커(184)를 사용하여 채색한다.

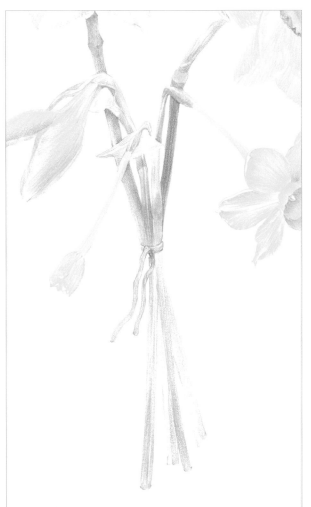

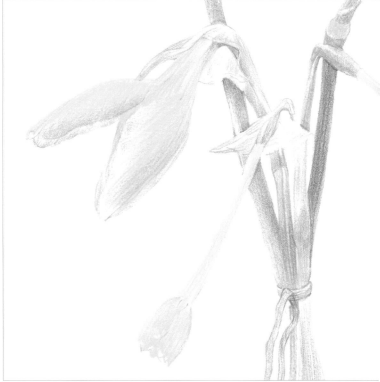

빛의 방향을 생각하며 명암을 넣어 꽃, 비늘줄기, 줄기 등의 양감을 만든다. 꽃은 라이트 카드뮴 옐로(105), 비늘줄기는 로 엄버(180)와 다크 네이플스 오커(184) 등을 사용한다.

줄기는 어스 그린 옐로이시(168)와 퍼머넌트 그린 올리브(167)로 채색하고, 비늘줄기와 꽃을 묶은 끈은 그린 골드(268)로 채색한다.

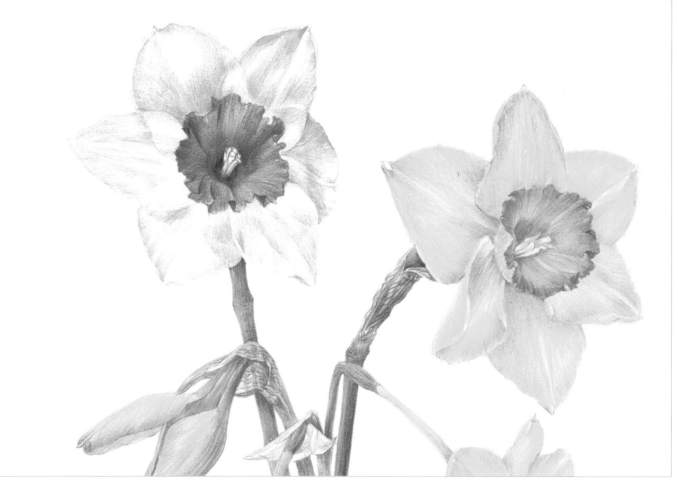

흰 꽃에 있는 붉은 부화관의 밝은 부분에 라이트 크롬 옐로[106]를 살짝 칠하고 콜드 그레이Ⅲ[232]로 흰 꽃의 음영을 표현한다. 흰 꽃에는 주변 색들이 반사되므로 옐로 톤을 살짝 덧칠하면 표현이 자연스럽다.
노란 꽃 부분들에도 라이트 카드뮴 옐로[105]와 다크 네이플스 오커[184]를 부드럽게 연결하면서 형태와 음영을 따라 곱고 부드럽게 채색한다.

 tip

비늘줄기에서 보이는 줄무늬 등의 표현은 일반적으로 먼저 전체적인 양감을 만들기 위한 채색을 한 다음 표면의 굴곡에 맞추어 라인을 그어준다.

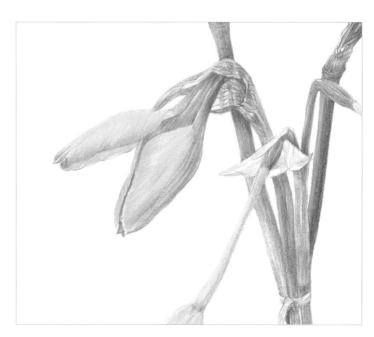

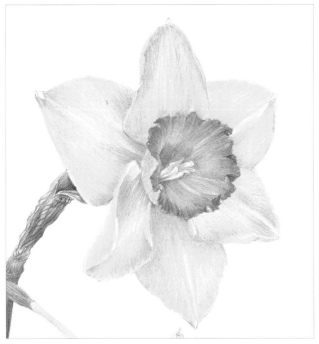 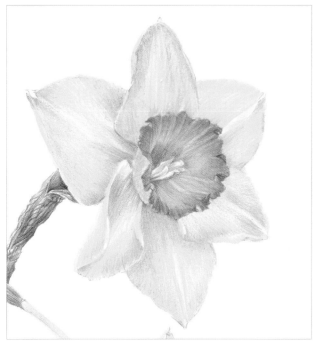

두 가지 톤의 밝은 옐로(105, 106), 다크 네이플스 오커(184), 그린 골드(268), 올리브 그린 옐로이시(173) 등으로 잎에 양감을 더합니다.

줄무늬가 그려진 줄기 등에도 전체적으로 음영을 더 넣고 꽃잎들도 톤을 관찰하여 깊이를 더한다.

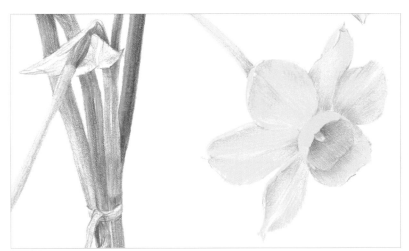

여러 가지 그린 톤(165, 167, 168, 174, 278)을 사용하여 줄기에 음영을 표현한다.
꽃잎도 옐로(105, 106)를 음영을 따라 촘촘하게 톤을 더한 후에 다크 네이플스 오커(184), 그린 골드(268)로 좀 더 어두운 명암을 넣는다.

전체적으로 빛을 파악해서 미세한 음영의 변화를 좀 더 표현하도록 한다.
비늘줄기의 안쪽은 웜 그레이 II (271)에 다크 네이플스 오커(184)를 살짝 덧발라 약간 밝게 칠한다. 노끈의 표현은 실제 막대기에 노끈을 묶은 모습을 참고하며 로 엄버(180)로 묘사하고 어두운 웜 그레이 V(274)나 반다이크 브라운(176)으로 음영을 더한다.

어느 한 부분만 과하게 채색되지 않도록 전체를 보면서 채색한다. 꽃술, 꽃잎의 가장자리, 비늘줄기 등 표면 무늬의 디테일을 묘사하면서도 볼륨감을 잃지 않도록 주의하면서 채색한다.

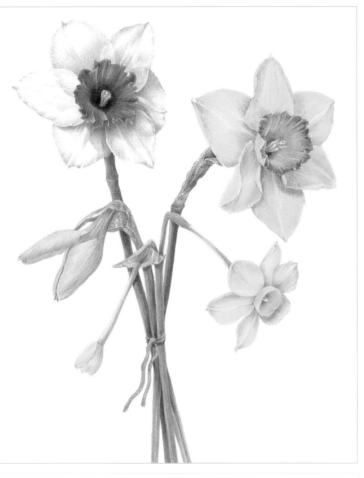

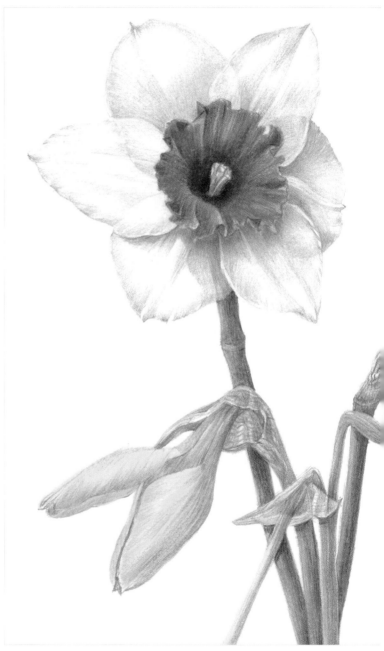

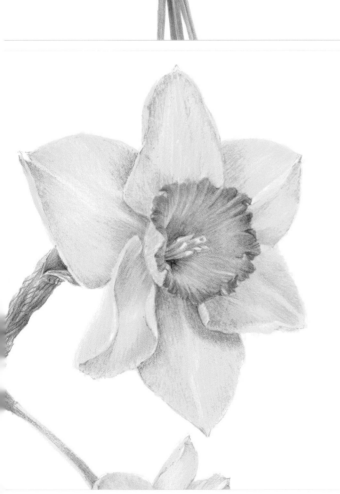

꽃술에 생기는 음영, 꽃잎이 겹치면서 보이는 음영의 차이들, 흰 꽃의 색상에서 느껴지는 미세한 색상들, 꽃잎의 볼륨 위에 그림자 모양의 변화 등을 표현하도록 한다.

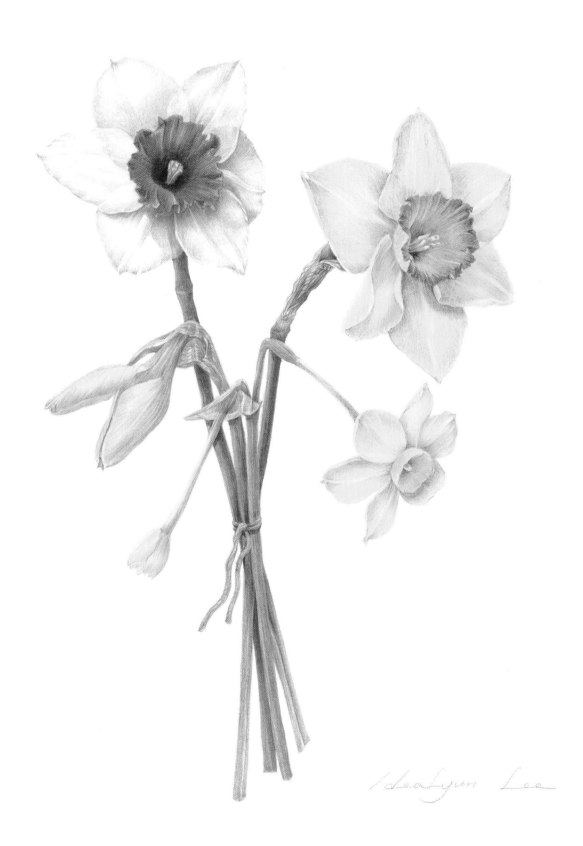

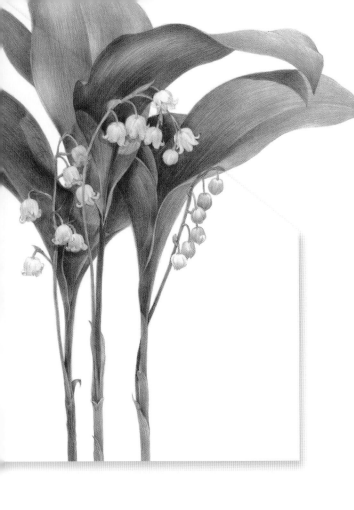

은방울꽃 Lily of the vally

기교 없는 아름다움, 행복의 재래, 순결 등의 꽃말을 가진 은방
울꽃은 성모마리아의 꽃이라고 하며, 청아함의 상징이다. 꽃은
5~6월에 흰색으로 피며 길이는 6~8mm이고 종 모양의 꽃잎이
6갈래로 갈라진 통꽃이다. 향기가 은은하여 고급 향수를 만드는
재료로 쓰기도 한다. 관상 초로 심으며 어린잎은 식용하고 한방
의 약재로도 사용된다. 산지의 큰 나무 반그늘 밑 빼곡한 잎들을
들추어야 보이는 작고 귀여운 꽃들의 느낌을 표현했다.

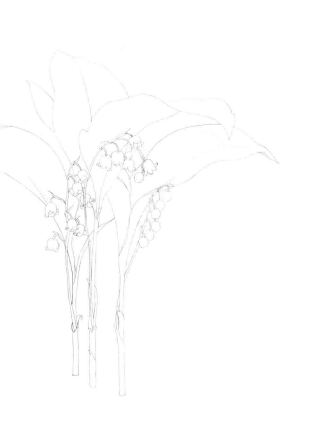

가는 줄기와 조그만 흰 꽃을 먼저 채색한다. 어스 그린 옐로이시(168)과 콜
드 그레이 II (231)를 사용한다.

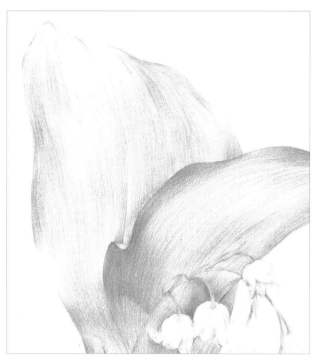

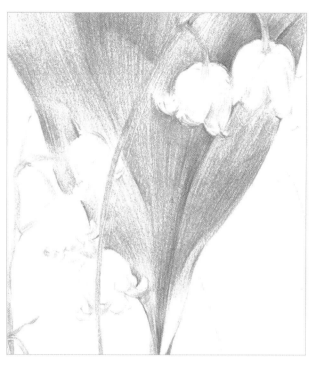

잎의 아주 밝은 부분은 가볍게 칠하고 점차 어두운 부분에 그린을 채색한다. 세 가지 그린(167, 168, 170)으로 명암 차이를 주면서 잎의 결 방향으로 촘촘히 채색하여 볼륨을 만든다.

큰 이파리 가운데에 작고 흰 꽃이 위치하므로 꽃 형태가 일그러지지 않도록 주의하면서 잎을 채색한다.

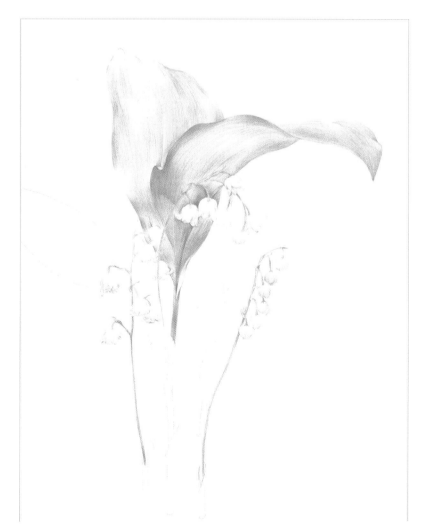

잎의 밝은 면과 어두운 면을 구분하기 위해 밝은 부분은 밝은 그린 계열(168, 170)을 위주로 음영을 충분히 표현하고 아래 면이 보이는 어두운 면에는 어두운 그린 계열(167, 174)을 위주로 채색하여 명암이 구분되도록 표현한다. 더불어 다른 꽃줄기도 같은 색으로 채색한다.

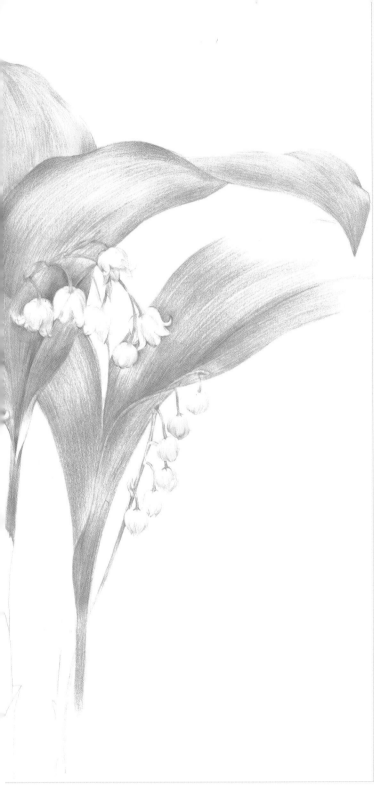
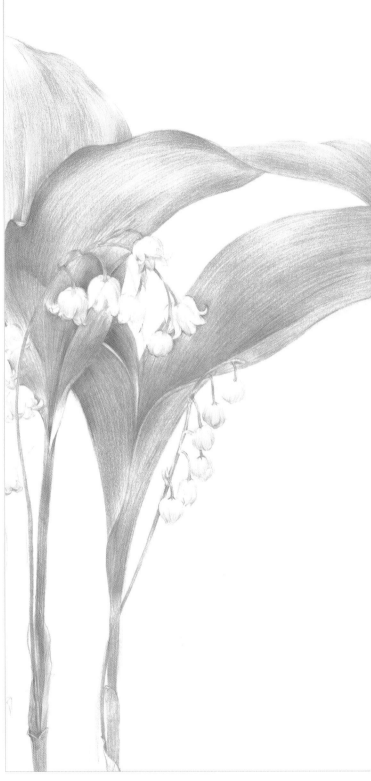

꽃보다 상대적으로 잎의 면적이 넓어 자칫 지루해질 수 있지만 잎의 양감과 빛의 변화에 따른 음영 표현에 신경 쓰며 채색한다. 먼저 채색한 잎과 같은 방법으로 채색한다.

여러 가지 그린 컬러를 사용하기 보다는 채색 시에 좀 더 압력을 가하면서 명암을 더하여 어두움을 표현한다. 번트 오커(187)를 줄기에 덧발라 색상을 달리해준다. 잎의 넓은 면은 직선 긋기, 곡선 긋기 등의 스트로크를 사용해 묘사한다.

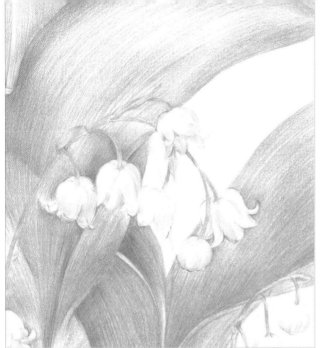
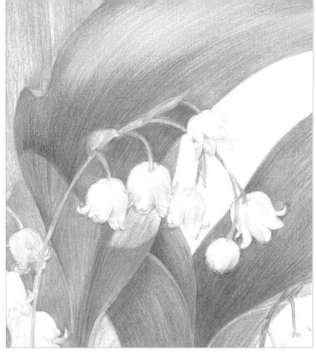

잎을 채색하면서도 잎에 겹쳐져 있는 흰 꽃의 줄기와 꽃술 등 작은 디테일과 꽃잎에 음영을 같이 표현해간다.

줄기와 꽃에 음영을 표현하면서 또 잎의 더 어두운 부분을 표현하기 위해 컬러를 덧칠한다. 잎이 어두워지면서 흰 꽃이 드러나고 깊이가 더해진다.

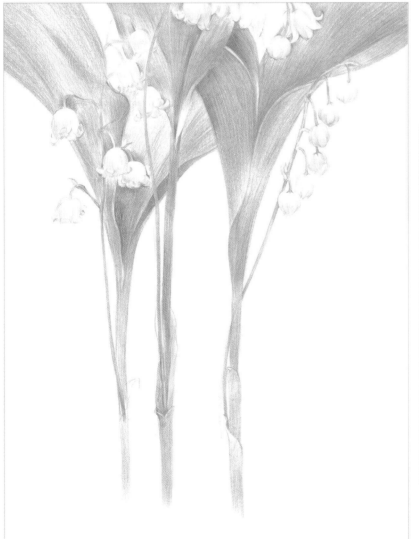

꽃의 아랫부분 잎이 겹쳐진 부분의 음영을 구분하면서도 잎의 가장자리 잎이 말려 밝게 보이는 좁은 면도 빠뜨리지 않는다. 줄기에서 나오는 꽃대가 너무 굵어지지 않도록 한다. 번트 오커(187)를 부분적으로 덧칠해 브라운 톤을 더한다.

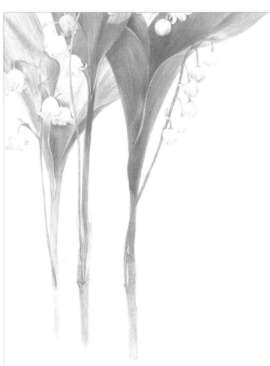

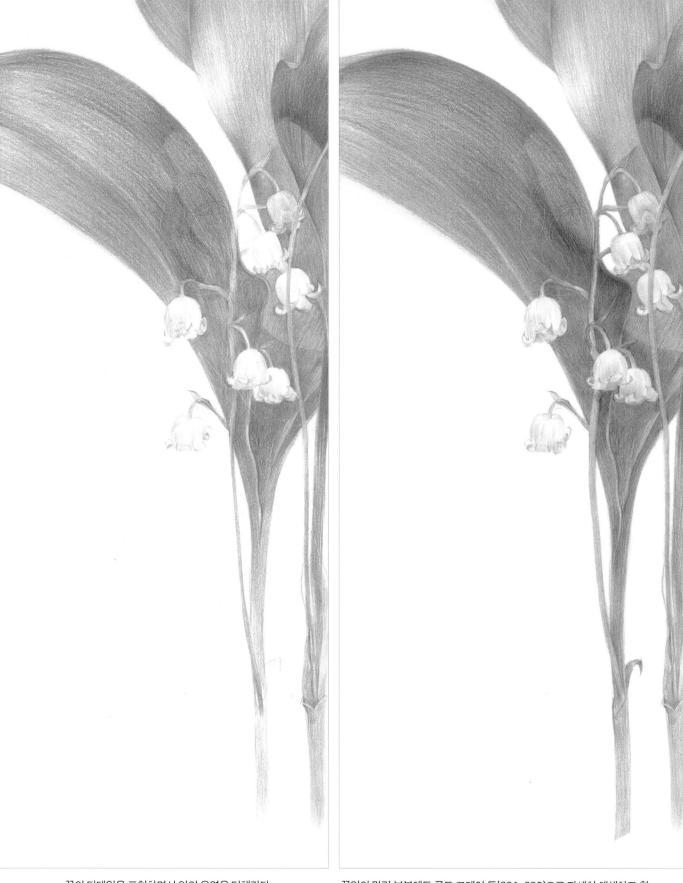

꽃의 디테일을 표현하면서 잎의 음영을 더해간다.

꽃잎의 말린 부분에도 콜드 그레이 톤(231, 232)으로 자세히 채색하고 흰 꽃에 그린 컬러가 침범하지 않도록 주의하면서 잎에도 음영을 더해간다.

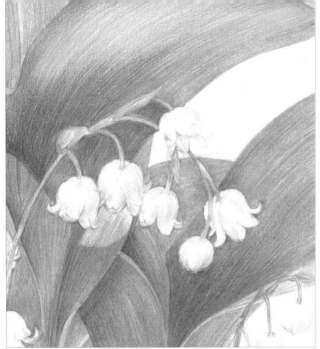 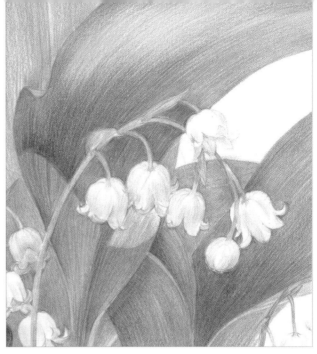

꽃대의 음영, 말라 누렇게 된 포엽의 색, 흰 꽃의 겹쳐진 부분의 음영, 잎의 그린 톤의 변화에 신경 쓴다.

충분히 채색한 그린 톤 위에 리프 그린(112), 크롬 옥사이드 그린(278) 등의 더 다양한 그린으로 깊이와 다양함을 더한다.

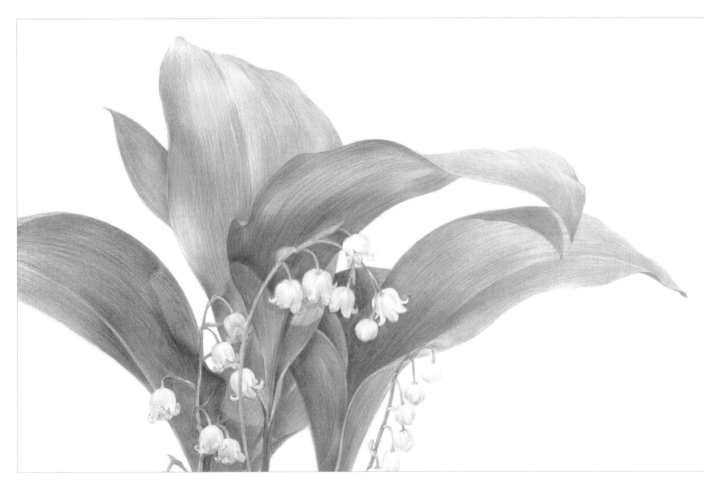

잎의 아주 밝은 부분에도 카드뮴 옐로 레몬(205)을 덧바르고 리프 그린(112)도 살짝 덧발라 혼합해 채색하면 더 밝은 느낌을 표현할 수 있다. 아래 잎에 드리워진 그림자도 그린 톤(173, 174)을 사용하여 자연스럽게 그린다.

잎에 음영을 더하면서 잎 사이로 들어오는 빛에 의
해 생긴 그림자 모양에 주의하면서 채색한다.

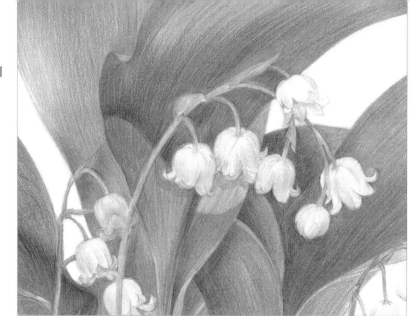

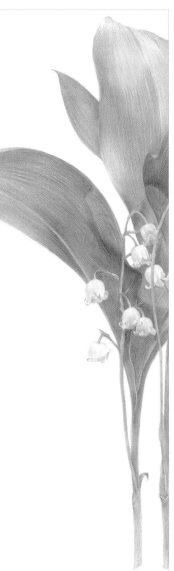

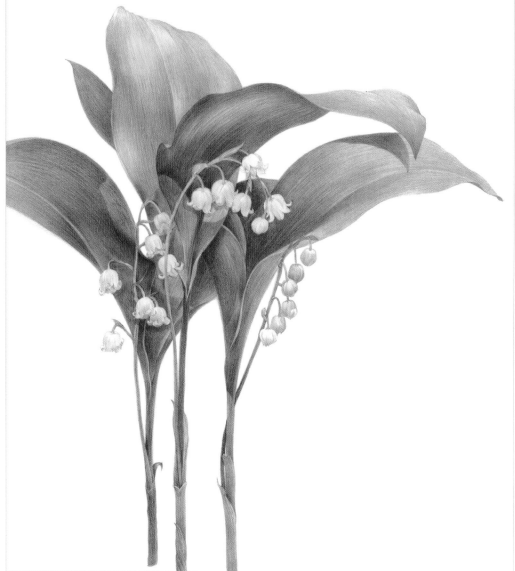

전체적으로 디테일, 즉 꽃의 표현, 줄기와 포엽, 잎 가장자리의 말린 부분, 줄기 아래의 디테일 등을 더욱
완성해간다. 브라운 톤은 더 어두운 색(179, 283)을 추가한다. 잎의 가장 어두운 부분에 블루 계열의 색
(246, 247)을 덧바르면 깊이를 더할 수 있다.

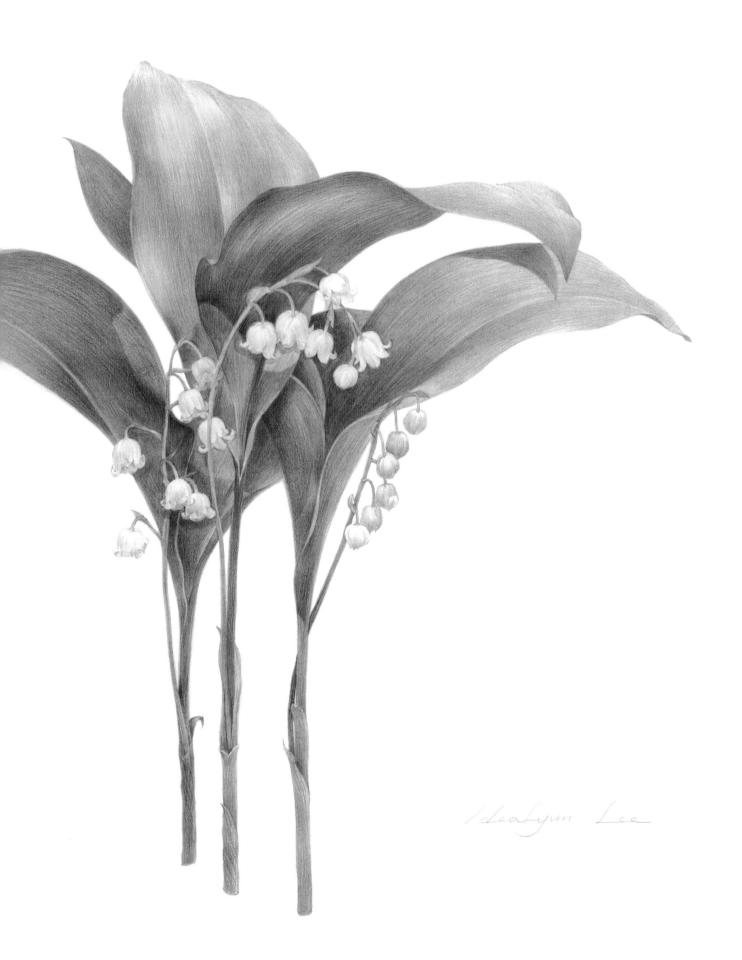

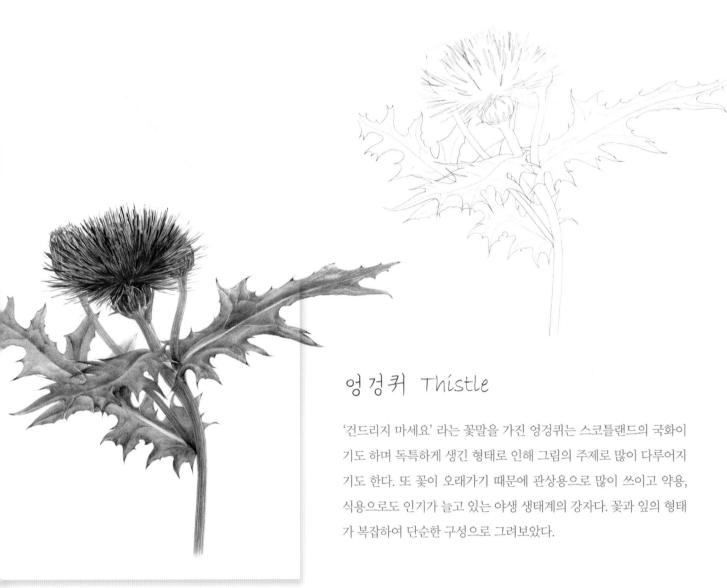

엉겅퀴 Thistle

'건드리지 마세요' 라는 꽃말을 가진 엉겅퀴는 스코틀랜드의 국화이기도 하며 독특하게 생긴 형태로 인해 그림의 주제로 많이 다루어지기도 한다. 또 꽃이 오래가기 때문에 관상용으로 많이 쓰이고 약용, 식용으로도 인기가 늘고 있는 야생 생태계의 강자다. 꽃과 잎의 형태가 복잡하여 단순한 구성으로 그려보았다.

꽃 부분의 밑그림은 자세히 그리지 않아도 되고 뻗친 바늘 꽃잎의 형태를 핑크 매더 레이크(129)로 꽃잎의 중심부에서부터 방사 형태로 직선 스트로크를 사용해 전체적으로 밑칠을 한다. 줄기는 어스 그린 옐로이시(168), 어스 그린(172) 등으로 채색하고 잎은 주니퍼 그린(165)으로 음영을 표현한다.

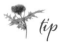 *tip*

잎의 끝 가시는 레드 바이올렛(194)으로 진하게 눌러 그리고 잎 위에 겹쳐있으면서 밝게 보이는 부분은 크림(102)과 철펜으로 눌러준다.

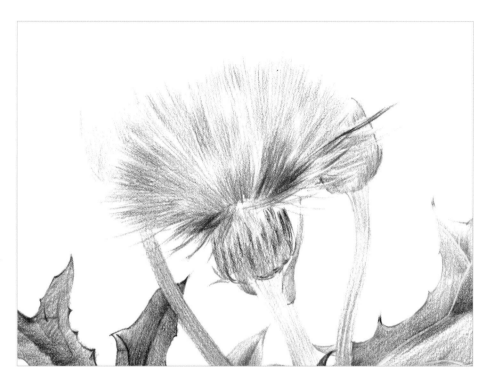

자연스런 표현을 위해 크림(102)
으로 잎맥을 눌러둔다.

그린 톤(165, 167, 174)으로 압력을 달리하면서
음영을 표현하고 밝은 부분에는 라이트 크롬 옐로
(106)를 덧칠해도 좋다.

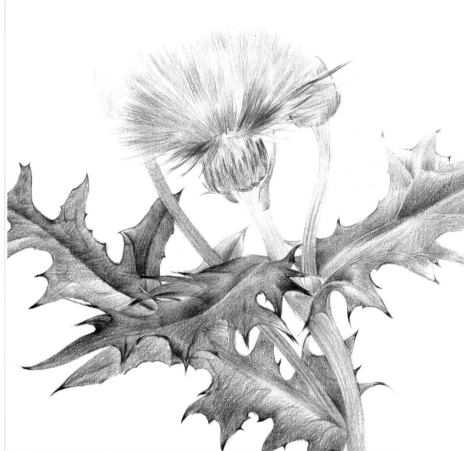

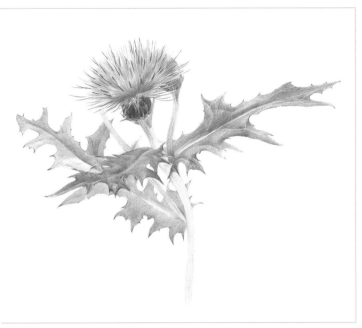

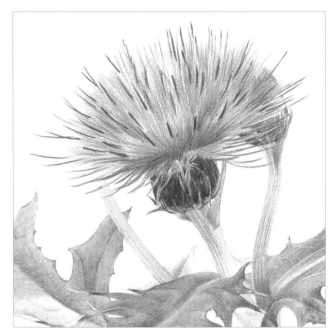

앞에 위치한 잎과 뒤의 잎이 구분되도록 미세하게 색상을 달리한다.
앞의 잎은 퍼머넌트 그린 올리브(167)로 톤을 조금 더 높여준다.

tip

꽃과 잎 부분의 밑칠이 된 부분에 블렌딩 펜을 사용하
여 약간 힘을 주어 칠하면 표면의 스트로크가 없어지
고 색이 섞이면서 질감 표현이 좋아진다.

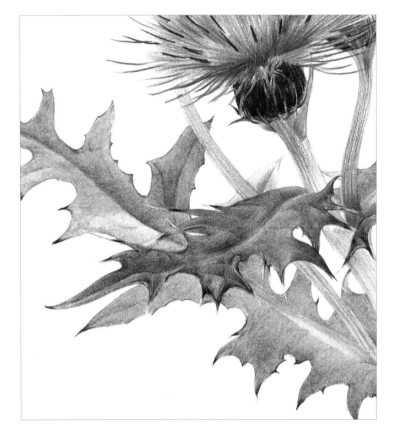

음영에 따라 필압을 더하여 좀 더 진하게 채색하고 잎에 다양한
색감을 주기 위해 코발트 그린(156)도 덧칠한다.

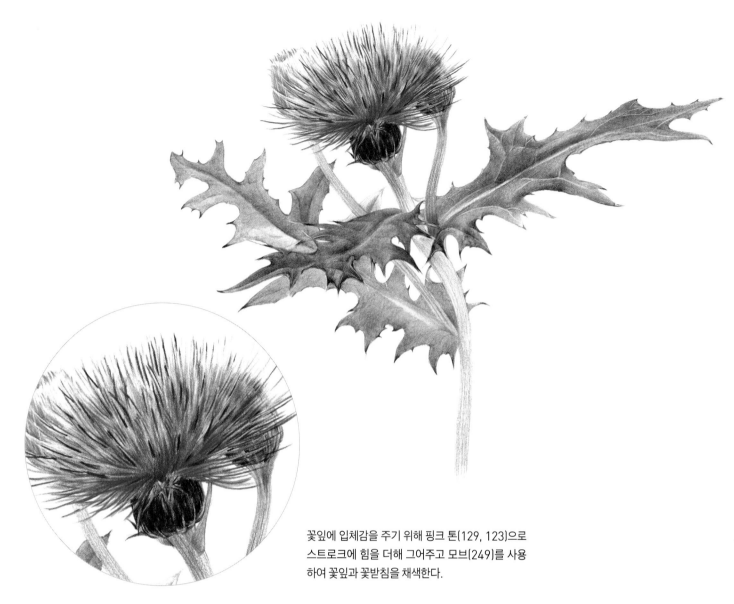

꽃잎에 입체감을 주기 위해 핑크 톤(129, 123)으로
스트로크에 힘을 더해 그어주고 모브(249)를 사용
하여 꽃잎과 꽃받침을 채색한다.

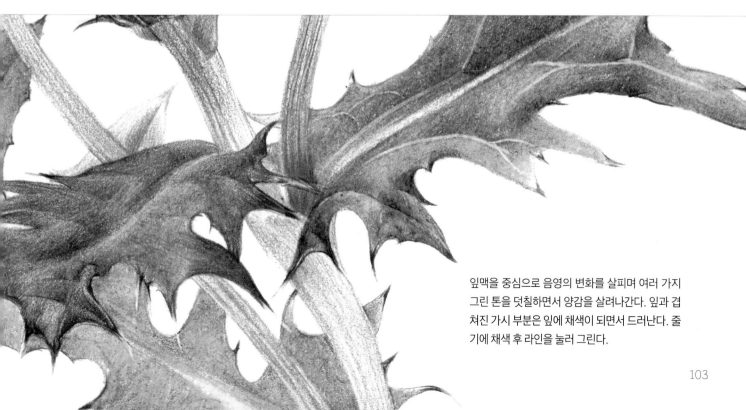

잎맥을 중심으로 음영의 변화를 살피며 여러 가지
그린 톤을 덧칠하면서 양감을 살려나간다. 잎과 겹
쳐진 가시 부분은 잎에 채색이 되면서 드러난다. 줄
기에 채색 후 라인을 눌러 그린다.

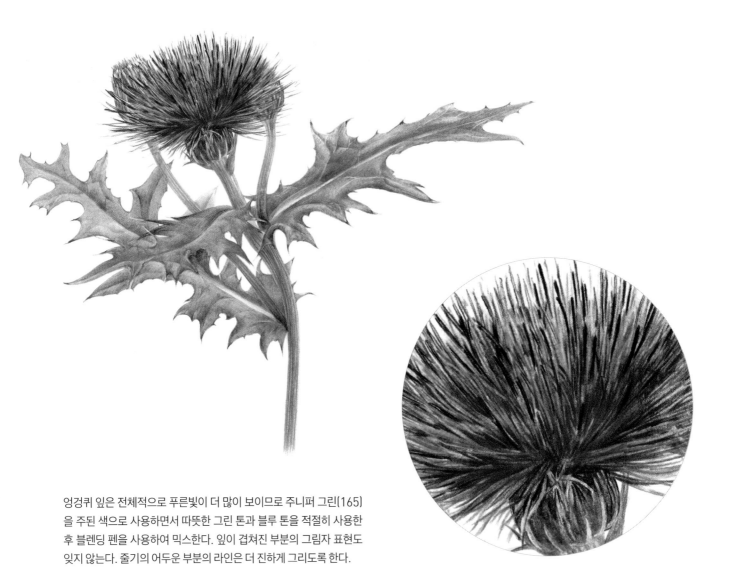

엉겅퀴 잎은 전체적으로 푸른빛이 더 많이 보이므로 주니퍼 그린(165)을 주된 색으로 사용하면서 따뜻한 그린 톤과 블루 톤을 적절히 사용한 후 블렌딩 펜을 사용하여 믹스한다. 잎이 겹쳐진 부분의 그림자 표현도 잊지 않는다. 줄기의 어두운 부분의 라인은 더 진하게 그리도록 한다.

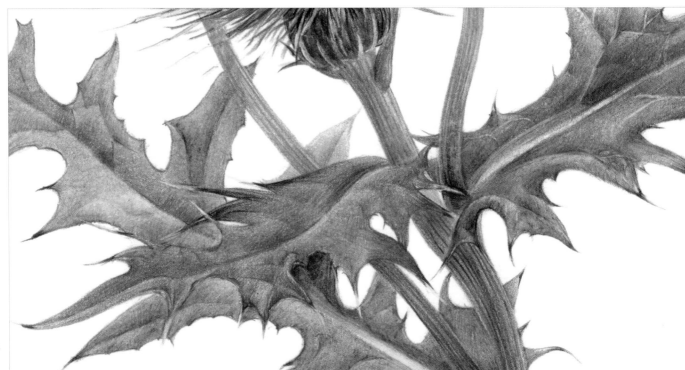

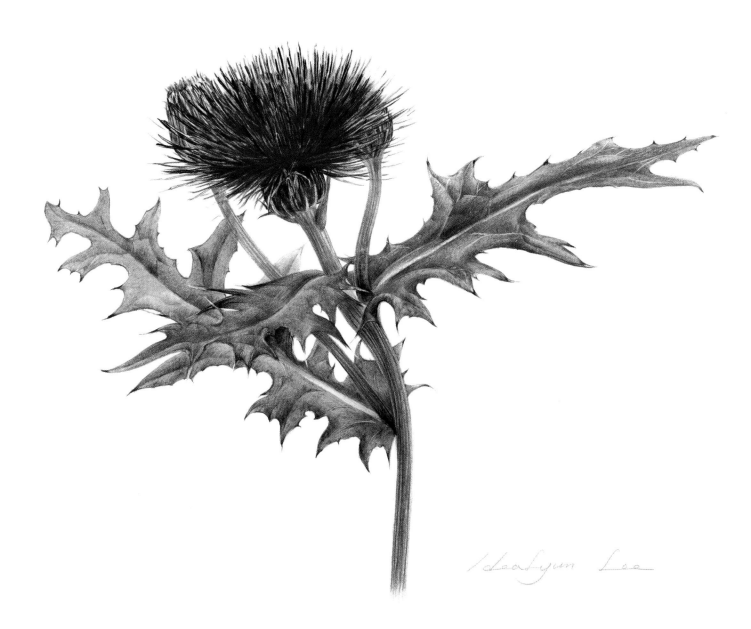

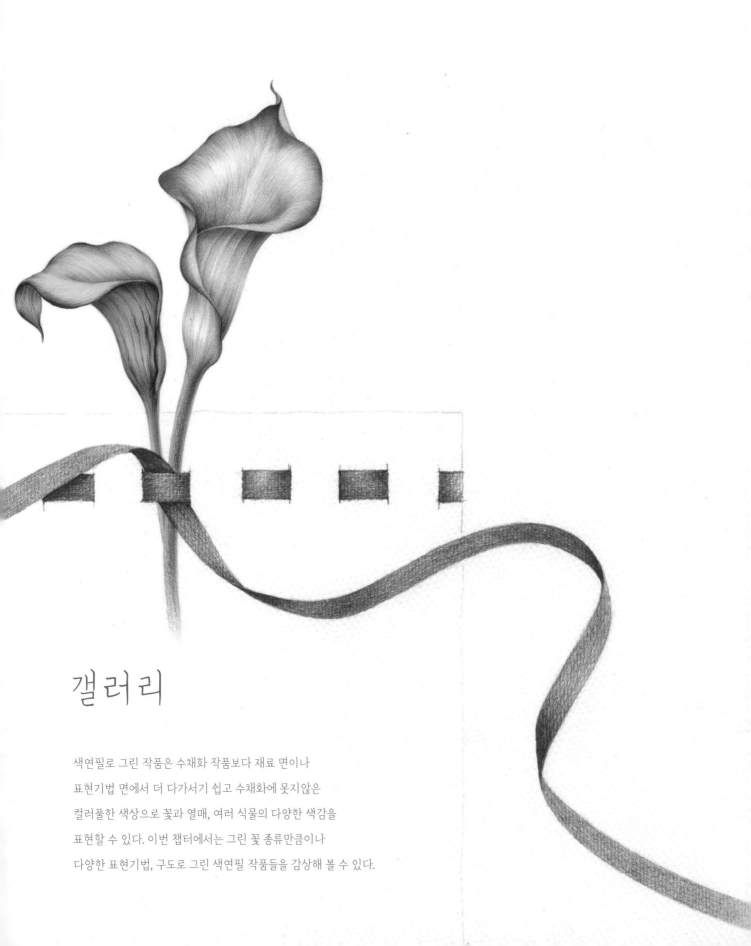

갤러리

색연필로 그린 작품은 수채화 작품보다 재료 면이나
표현기법 면에서 더 다가서기 쉽고 수채화에 못지않은
컬러풀한 색상으로 꽃과 열매, 여러 식물의 다양한 색감을
표현할 수 있다. 이번 챕터에서는 그린 꽃 종류만큼이나
다양한 표현기법, 구도로 그린 색연필 작품들을 감상해 볼 수 있다.

작년 늦은 봄이었을까, 오월 중하순 경으로 기억된다.

학교 학생들과 천리포 수목원 견학을 갔었다.

사실 난 내심 '옐로우 버드'라는 목련을 보고 싶었기 때문에

견학일을 조금 당겨서 계획했었다.

큰 기대를 안고 만난 옐로우 버드는 계속되는 서늘한 서해안의

날씨 때문에 봉오리들만 조금 나 있었을 뿐이었다.

너무 실망이 커서 그랬는지 다른 꽃들이 눈에 들어오질 않았다.

그런데 그런 실망도 잠시, 눈앞에 노랑과 보랏빛 바다가 펼쳐졌다.

화려한 색의 향연에 취해 있다가

점점 더 가까이 다가가 바라본 수선화와 무스카리의 모습이란!

그 모습들을 사진으로 기록하고 연필로 드로잉하곤 하는데

이런 기록을 바탕으로 화지에 옮기고 나면

정말 이상하리만큼 당시에 느꼈던 느낌이 생생히 전해진다.

이렇게 최근의 기록들이

하나, 둘 모여 한 권의 책으로 돌아왔다.

수 선 화 Daffodil

그리스신화의 미소년 나르키소스를 연상시키는 속명을 가진 수선화는 이른 봄부터 향기가 있고 아름다운 꽃들을 피우는 관상가치가 높은 수선화과(Amaryllidaceae)의 구근식물이다.

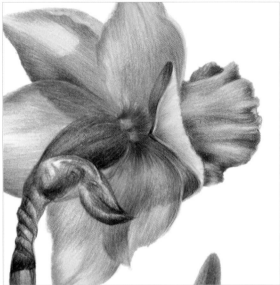

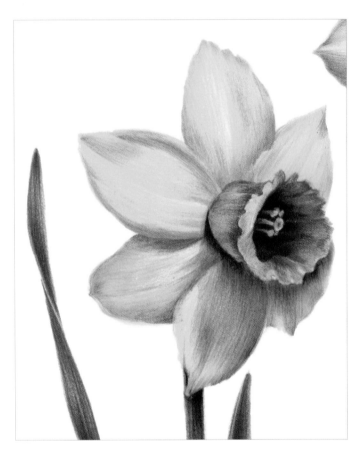

1. 수선화는 꽃잎이 위에 세 장, 아래 세 장으로 총 여섯 장이 접시 형태로 있고 가운데에 컵을 얹은 모습이다. 이런 기본 형태를 바탕으로 스케치한다. 노란색 계열의 꽃을 효과적으로 표현하기 위해서는 바탕색인 화이트를 포함해 밝은 색인 카드뮴 옐로(107)부터 다크 크롬 옐로(109)까지 단계적으로 사용하고 브라운 계열의 색(187, 186)과 올리브 그린 옐로이시(173) 등으로 음영을 표현한다.

2. 꽃이 1과 반대로 뒤를 향해있으므로 브라운 톤을 좀 더 많이 사용하여 색을 표현한다. 꽃과 줄기가 연결되는 부분을 세밀하게 표현한다.

3. 수선화의 줄기는 단면이 약간 타원형인데 이것이 나선형으로 꼬여있는 특징이 있으므로 이것이 잘 표현되어야 한다.

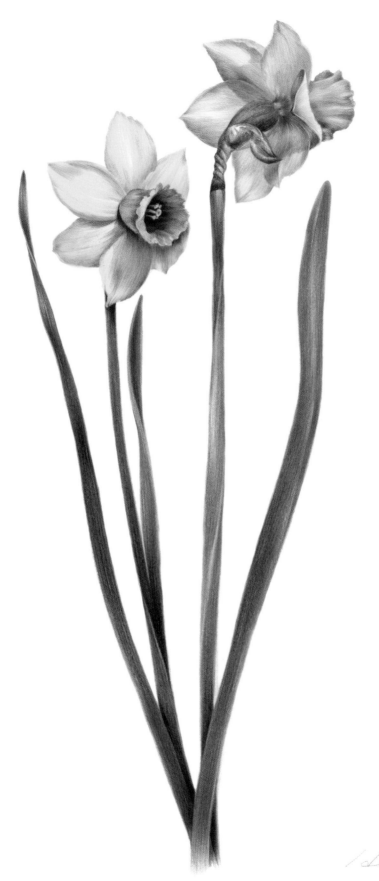

긴 꽃대 끝에 불염포와 그 안에 꽃술처럼 생긴 꽃이 달리는데 이러한 꽃의 꽃차례를 육수
화서라 한다. 잎은 긴 잎자루가 있으며 광택이 난다. 전체적으로 우아한 느낌을 강조하기
위해 화면을 단순하게 구성했다. 이파리의 앞면과 뒷면의 표현의 차이를 이해한다.

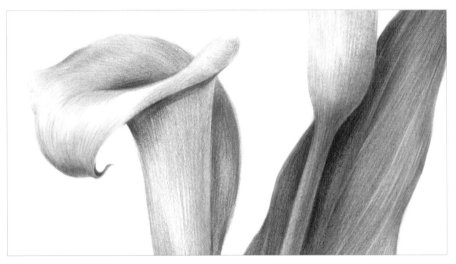

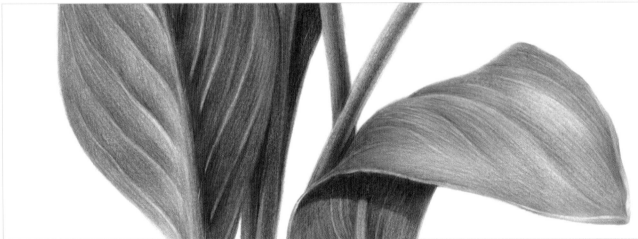

1. 꽃을 싸고 있는 분홍색의 불염포가 우아한 곡선으로 표현될 수 있도록 한다. 곡선의 흐름에 따라 반
 짝이는 하이라이트를 남기고 칠한다. 핑크, 퍼플 계열(129, 134, 136, 249)로 칠한다. 줄기로 연
 결되는 그린 계열(168, 170)이 불염포의 색과 부드럽게 연결되도록 한다. 불염포와 줄기의 비례
 도 정확히 하고 반사광도 잊지 않는다.

2. 잎의 앞면과 뒷면 모두 색연필로 누르면 좀 더 표현이 용이한데 잎의 굴곡의 흐름에 맞게 힘을 조절
 하여 자연스럽게 눌러준다. 뒷면은 빛의 방향에 따라 한쪽의 음영을 더 강하게 해주면 특징을 잘 표
 현할 수 있다. 특히 왼쪽 잎의 뒷면에는 올리브 그린 옐로이시(173)와 웜 그레이 V (274), 페인즈
 그레이(181)를 사용하여 채색한다.

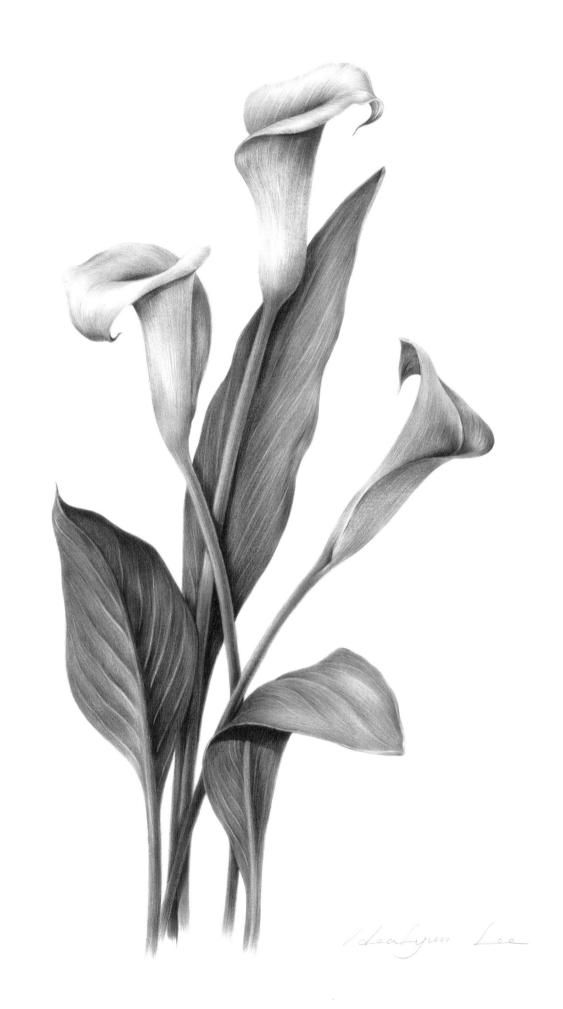

대표적인 봄꽃으로 꽃 색은 노란색, 흰색, 주홍색, 분홍색, 자홍색, 푸른색, 보라색 등 다양하다. 꽃이 나란히 늘어서 꽃대와 직각 방향으로 피는 프리지어의 특성을 살려 심플하게 표현했다.

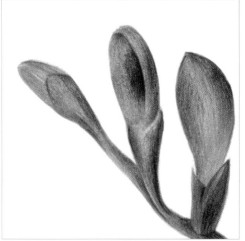

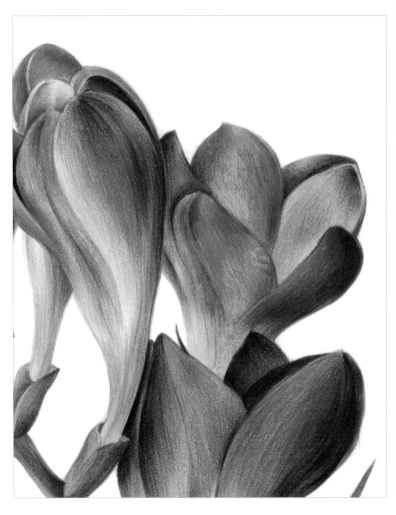

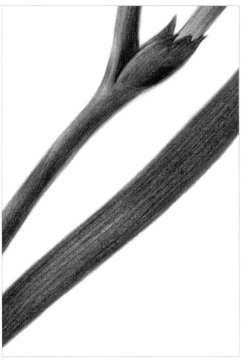

1. 오렌지색 꽃들은 라이트 옐로 글레이즈(104)부터 크림슨(134)까지 고루 사용하여 음영을 표현한다. 꽃 형태에 따라 선 방향을 정하고 밝은 색부터 어두운 색 순으로 채색한다. 꽃잎의 얄팍한 두께감이 잘 표현되게 하이라이트를 가늘게 남긴다. 꽃과 꽃대가 연결되는 부분을 세밀하게 표현한다.

2. 아직 덜 핀 꽃은 어스 그린 옐로이시(168)와 카드뮴 옐로 레몬(205), 라이트 그린(171), 모브(249) 등을 사용하여 표현한다.

3. 줄기는 빛 방향에 따라 밝은 부분부터 어두운 부분 순으로 명암을 칠한 다음, 이파리도 동일한 방법으로 그리고 가는 선의 질감 표현은 마지막 단계에 그려야 깔끔해 보인다.

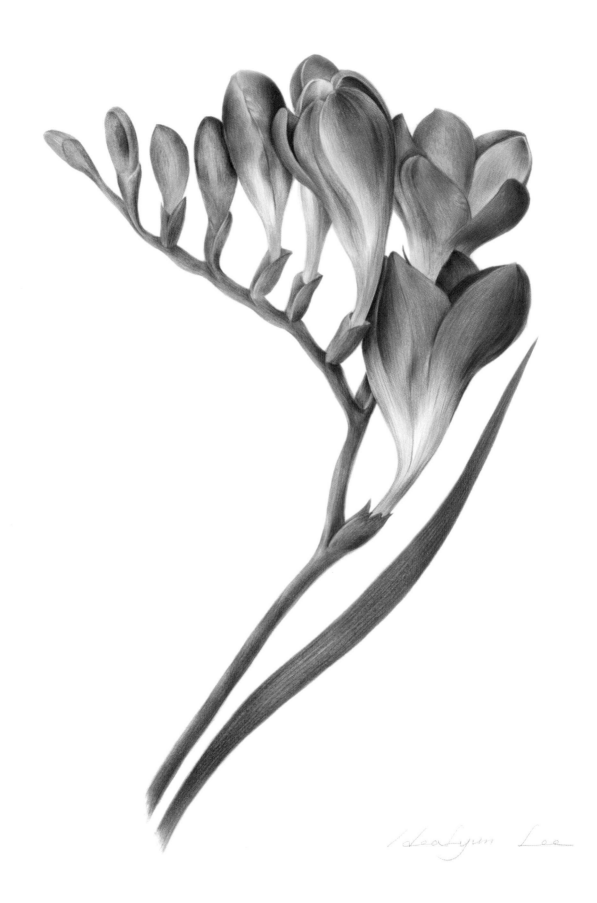

무 스 카 리 *Muscari*

가을에 심는 백합과의 구근식물로, 포도처럼 생겼다고 포도히아신스라고 불리기도 한다. 꽃은 구근의 잎 사이에서 15~23㎝ 높이로 꽃대가 자라 포도송이 모양의 통꽃이 조밀하게 핀다. 꽃 색깔은 청보라색과 흰색이 있으며 화서의 길이는 2~8㎝정도 된다.

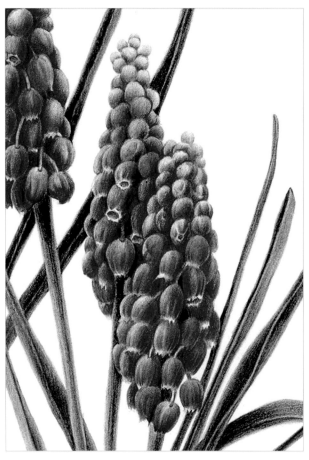

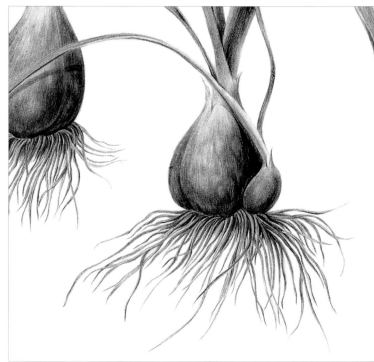

1. 꽃송이 하나하나를 묘사하면서도 빛의 방향에 맞게 전체 꽃송이의 양감을 생각하며 블루 계열 (120, 140, 141, 146, 157)과 퍼플 계열(136, 249)로 채색한다.

2. 구근을 표현할 때에도 표면 질감에 주의해서 나타낸다. 뿌리 윗부분은 어둡게 그리고 끝 쪽으로 가늘게 그려야 자연스럽다. 가느다란 뿌리에도 라인으로 음영을 표현한다. 구근 표면에 생기는 이파리의 그림자도 잊지 말고 위치를 잘 잡아 표현한다.

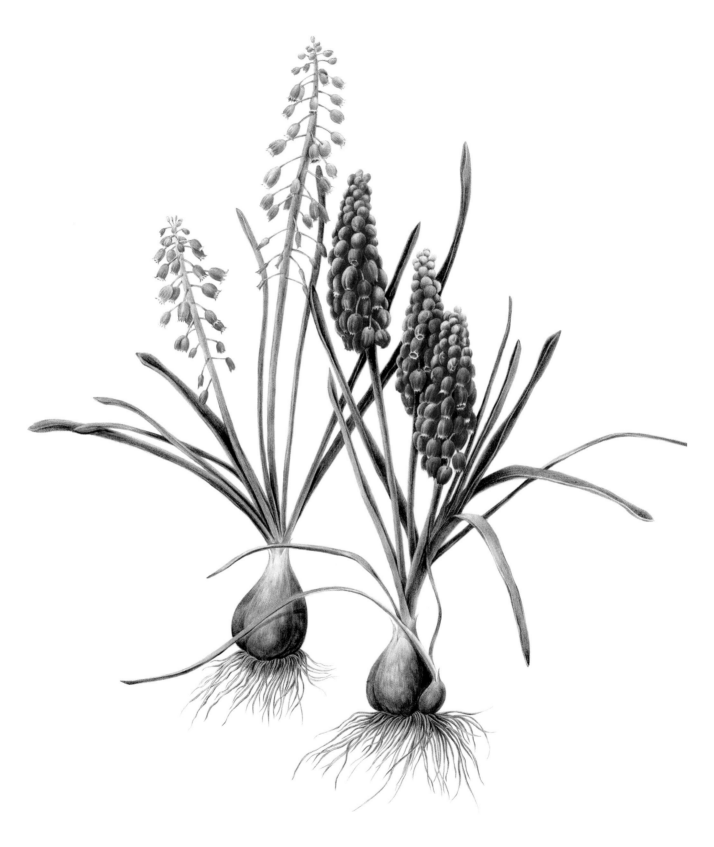

섬초롱꽃 Bellflower

우리나라와 일본, 동부 시베리아가 원산지인 꽃이며, 줄기가 각이 져서 직립하고 잎과 줄기에 흰색 털이 있다. 구도에 신경 쓰지 않고 정직하게 그린 그림이다. 자칫 지루해 보일 수 있으므로 그린의 변화 있는 표현에 주의한다.

1. 꽃은 종모양의 긴 원통형으로 다섯 갈래로 얕게 갈라진다. 꽃 색깔은 녹색을 띤 크림(102)으로 연한 콜드 그레이 II (231)로 음영을 준 뒤 메이 그린(170)과 크림(102)으로 덧칠한다. 꽃의 안쪽 어두운 부분도 진한 콜드 그레이Ⅳ(233)와 레드 바이올렛(194) 등으로 채색한다.

2. 불규칙한 둔한 톱니가 있는 이파리가 자연스럽게 보이도록 블루 계열 색(157, 247)과 그린 계열 색(165, 168, 170, 173, 174)으로 채색한다. 잎의 채색이 완성된 후에 톱니 부분에 약간의 악센트를 주면 정리되어 보인다. 잎이 겹쳐 어두워 보이는 부분, 잎에 닿은 봉오리로 인해 생긴 그림자 등을 자연스럽게 표현한다.

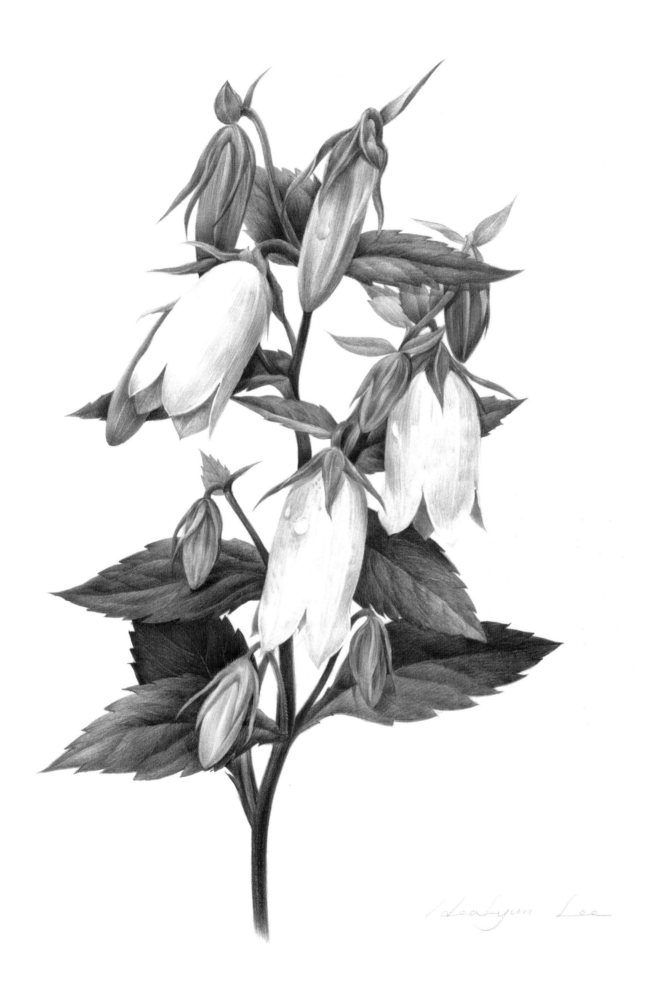

앵초과에 속하며 꽃은 산형꽃차례로 달려 있고 꽃대는 20센티미터로 곧게 자라며 창 모양으로 생긴 잎의 가장자리는 둔하게 뾰족한 톱니모양으로 되어있다. 잎사귀에는 고랑이 난 잎줄기가 있다. 꽃잎은 다섯 개이고 모양은 별 모양 형태로 분류된다. 잎을 표현할 때 U자형 선 긋기로 선을 둥글리면서 부드럽게 묘사하면 쉽게 잎의 느낌을 살릴 수 있다.

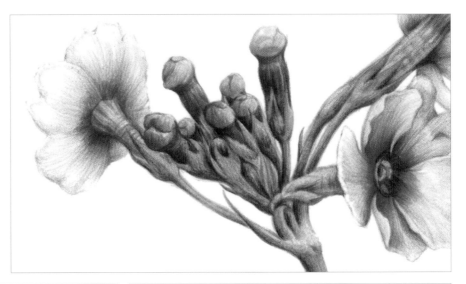

1. 꽃봉오리를 미들 퍼플 핑크(125), 마젠타(133), 다크 레드(225)로 강하게 채색하여 앞으로 두드러지게 표현하고 뒤쪽 꽃을 연하게 표현해 원근감을 살리면 이로 인해 꽃봉오리가 강조되어 보인다.

2. 가장 빛을 많이 받는 잎이므로 가장 밝게 표현한다.

3. 줄기와 잎이 연결되기 시작하는 부분을 가장 어둡게 채색하고 이파리 위쪽으로 올라갈수록 점점 밝게 처리해서 톤의 변화를 세밀하게 표현한다.

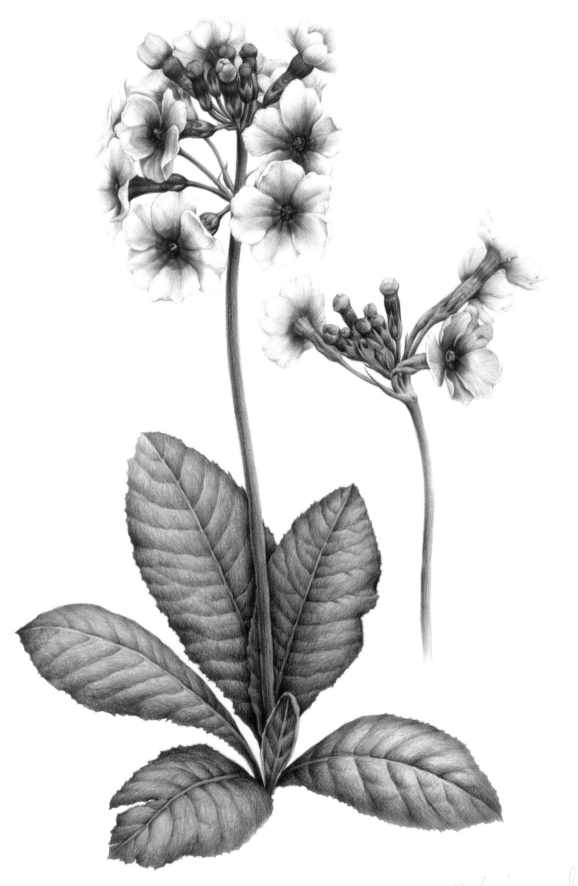

양귀비꽃과 비슷하게 생겼으며 화려한 빨간 꽃잎과 꽃 한 가운데 강한 빛을 받는 돌기 부분 그리고 어두운 수술과의 대비가 강렬하다. 줄기의 부드러운 털 질감을 잘 나타내고 넓적한 대접 모양의 꽃잎을 자연스럽게 표현하는 것도 중요하다. 두 개의 빨간색 꽃은 서로 약간 색감 차이를 줘서 지루함을 피한다. 오른쪽 큰 꽃은 더 붉은 레드 계열로 채색하고 왼쪽 아래 꽃은 오렌지 색감이 약간 돌게 표현한다.

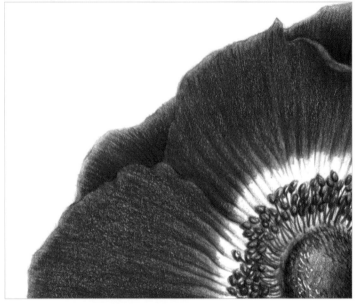

1. 꽃잎을 어느 정도 다크 크롬 옐로(109), 스칼렛 레드(118), 알리자린 크림슨(226), 다크 레드(225)로 채색한 후에 꽃잎의 가느다란 맥을 알리자린 크림슨(226)으로 부드럽게 그려놓고 그 주변과 수술을 그려 넣는다. 수술을 표현할 때에는 페인즈 그레이(181)로 한 번에 그린다는 생각으로 강하게 채색한다.

2. 줄기의 부드러운 털 질감을 표현할 때에는 채색하기 전 철펜으로 자국을 낸 후 메이 그린(170)으로 채색한다. 너무 듬성듬성하게 하지 말고 촘촘하면서도 자연스럽게 털 질감을 표현한다.

3. 어두운 쪽 꽃잎을 표현할 때에는 레드 계열(225, 194)로 그림자 지는 부분을 채색 하면서 꽃잎과 꽃잎을 구분시켜 나간다. 어두운 쪽 톤을 계속 높이며 그림자에 인단트렌 블루(247)로 악센트를 준다.

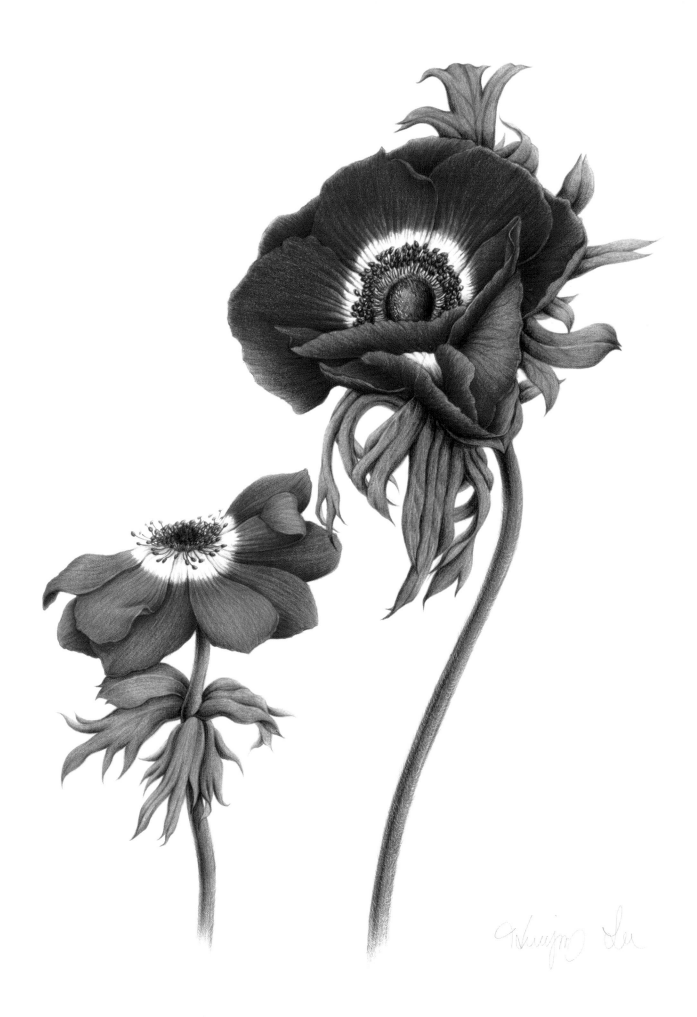

모닝글로리라는 이름에 걸맞게 새벽부터 봉오리가 벌어지기 시작해 아침 9시에 활짝 피고 오후에는 꽃잎을 오므리고 시들어 떨어져버린다. 하루 동안 피었다 지는 특징 때문에 꽃말도 '덧없는 사랑'이다. 나팔꽃은 덩굴성이며 자홍색, 청보라색, 연분홍색 등 다양하다. 여러 가지 색의 나팔꽃을 한 화면 안에 재미있게 배치하고 생태적으로 변화하는 나팔꽃의 형태도 구도에 어울리게 배치해 보았다.

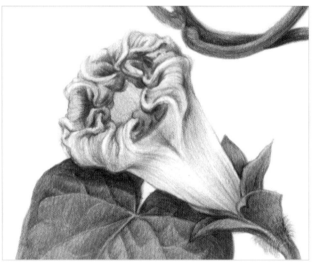

1. 블루와 바이올렛 계열의 색(140, 141, 145, 146)으로 밝은 색부터 면의 굴곡과 얇은 꽃잎의 질감을 살려 힘을 빼고 천천히 채색해 나간다. 안에서 바깥 방향으로, 바깥에서 안쪽 방향으로 칠하되 잎의 바깥쪽에서는 U자 선 긋기로 칠해야 살짝 말린 느낌 등을 자연스럽게 표현할 수 있다.

2. 꽃받침이나 줄기의 잔털은 샤프의 모서리나 가는 철펜으로 눌러서 자국을 낸 뒤 채색을 시작한다. 잎맥은 크림(102)으로 굵기를 조절하여 눌러 자국을 내고 채색하며 U자 선 긋기로 세부 명암을 표현한 뒤, 전체적으로 다시 한 번 칠해주어야 자연스럽다.

3. 아직 덜 핀 형태의 나팔꽃은 도넛 형태의 윗면과 원뿔 형태의 옆면으로 구성되어 있으므로 기본 형태를 그리고 그 위에 세밀하게 스케치하면 정확하게 그릴 수 있어 실수를 줄일 수 있다.

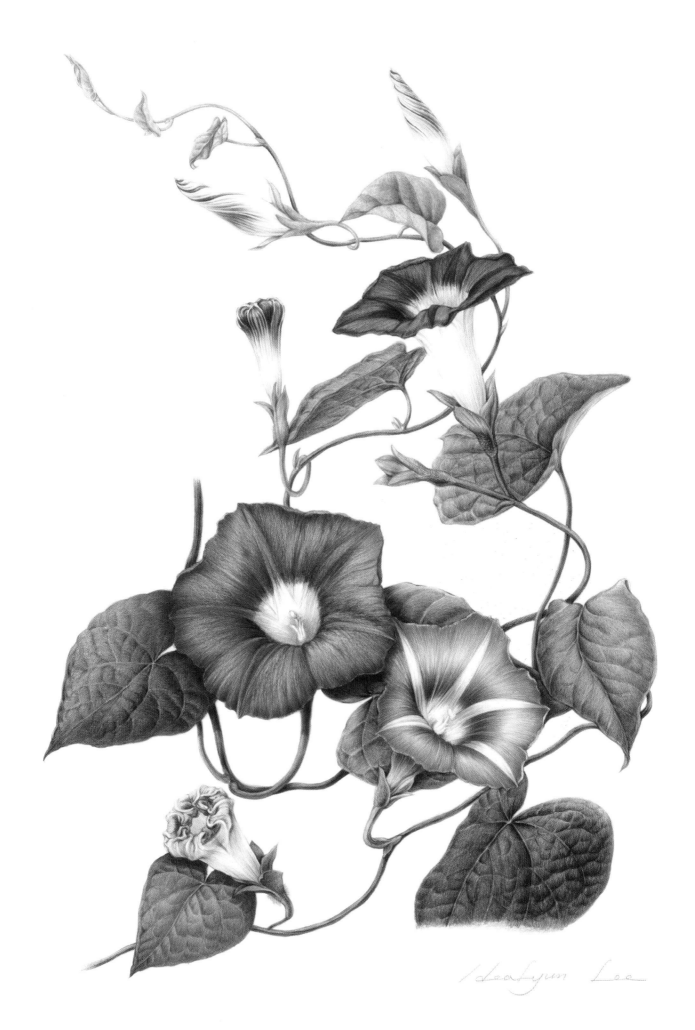

프리틸라리아 *Fritillaria*

왕패모로 불리는 백합과인 프리틸라리아는 60~100㎝로 직립하는 가는 줄기 끝에 3~8개의 꽃이 꽃대 끝에서 산형화서로 핀다. 꽃은 종형으로 아래를 향하여 있고 꽃 색깔은 주황색, 노란색, 붉은색이 있다. 잎은 피침형이고 가장자리는 밋밋하며 끝은 뾰족하다. 꽃에서는 악취가 난다. 구도를 잡을 때 피침형 모양의 잎의 위치와 형태를 조금 과장하여 구부리거나 휘어지게 그리면 드라마틱하면서도 회화적으로 표현할 수 있다.

1. 이파리 끝을 날렵하게 처리하여 시원해 보인다. 이파리 안쪽을 어둡게 음영 처리해주면 휘어진 형태가 강조된다.

2. 잎을 밝은 톤에서부터 점점 어두운 톤으로 음영 차이를 주면 생동감이 생긴다.

3. 안쪽에 있는 꽃잎을 카드뮴 오렌지(111), 브라운 계열(188, 283)로 어둡게 음영 처리해주면 바깥쪽 꽃잎이 강조되며 꽃잎의 선들은 꽃잎의 채색이 완성된 후에 톤온톤[2]기법으로 꽃잎과 같은 톤의 번트 시에나(283)로 마지막 단계에 그어준다.

2) 동일한 색상계열에서 채도의 차이가 있는 색상들을 함께 매치하는 것

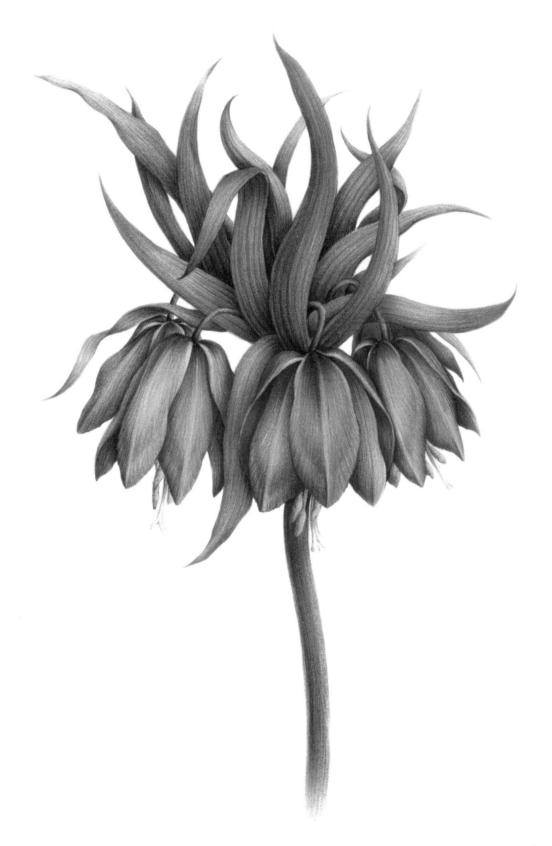

가지

Aubergine

열매인 가지에 비해 꽃이 작아서 꽃의 확대한 부분을 오른쪽에서 다시 보여주었다. 가지 꽃은 6월에서 9월에 피는데 작고 귀엽다. 열매인 가지와 꽃의 질감이 상반된 질감이다. 열매와 꽃의 퍼플 계열의 색과 잎의 그린의 매치가 매력적이다.

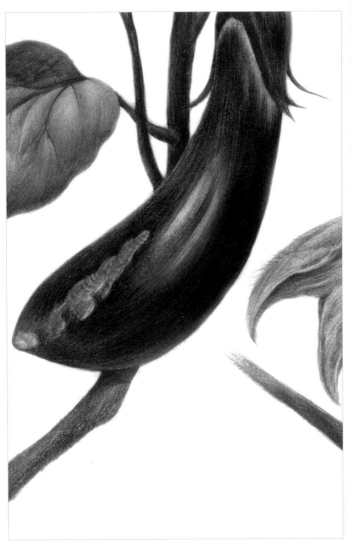

1. 가지의 꼭지 부분에는 까끌한 털이 나 있는데 이런 질감이 표현되도록 약간 둥글려가며 칠한다. 상반된 질감의 가지 표면은 광택 있는 느낌이 나도록 선 긋기 한다. 퍼플 계열의 색 (136, 137, 249, 194)을 사용한다. 부드럽게 그러데이션을 만들고 하이라이트 부분은 남겨두어 채색한 다음, 나중에 스카이 블루(146)를 가미한다. 가지의 누런 상처 부분은 채색 전 미리 네이플스 옐로(185)로 눌러서 자국을 내고 로 엄버(180)로 색연필을 완전히 눕혀서 뭉치듯이 색칠한다. 가지는 누런 부분을 먼저 그리고 전체를 채색하는 것이 좋다.

2. 가지의 털 부분을 먼저 누르고 꽃술 부분을 어느 정도 완성한 뒤에 전체적으로 꽃 색을 칠하는 것이 수월하다.

3. 이파리의 표면 질감도 매끄럽지 않고 꺼끌꺼끌한 질감이므로 전체적으로 둥글리는 느낌으로 채색한다. 구멍 난 부분은 남겨두고 채색한 뒤 두께를 표현한다.

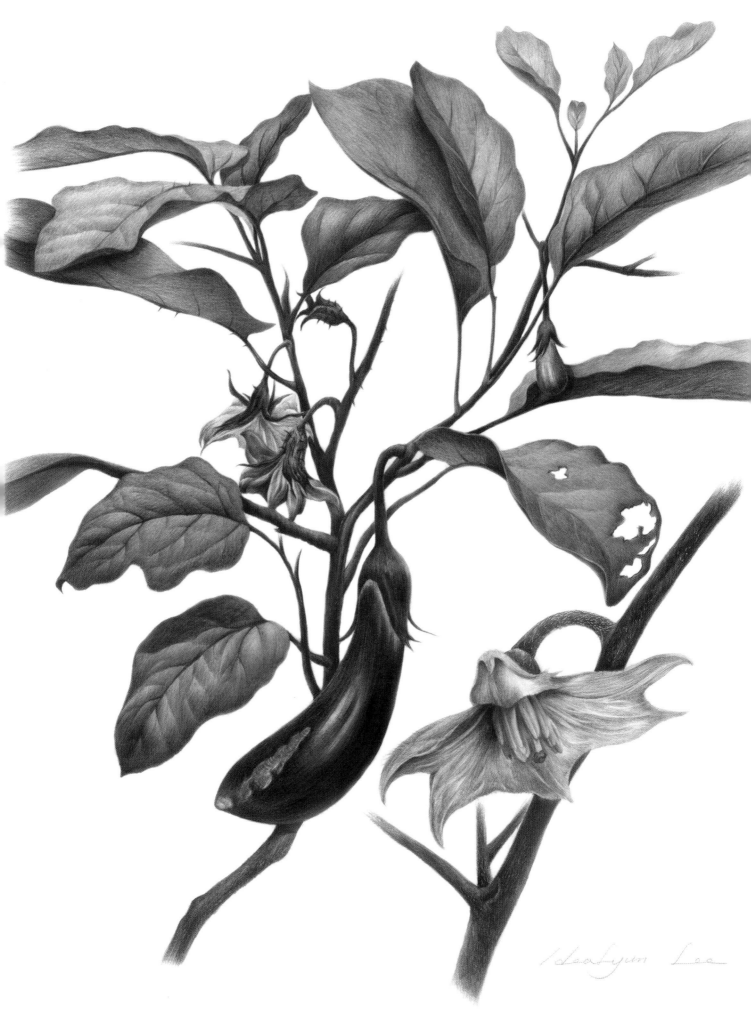

HeaJyun Lee

봄부터 여름까지 만발하는 수국은 볼륨감이 좋고 아름다워 동서양을 막론하고 대중에게 사랑받는 꽃 중의 하나이다. 여러 개의 줄기가 올라와 포기를 이루고 있으며 줄기는 가늘고 잎은 두껍고 짙은 녹색이다. 각각의 단순하고 비슷한 톤의 꽃들이 취산꽃차례³⁾로 달려 커다란 구의 형태를 이루고 있다.

3) 취산꽃차례(취산화서): 유한 화서의 하나. 먼저 꽃대 끝에 한 개의 꽃이 피고 그 주위의 가지 끝에 다시 꽃이 피고 거기서 다시 가지가 갈라져 끝에 꽃이 핀다. 미나리아재비, 수국, 자양화 등이 있다.

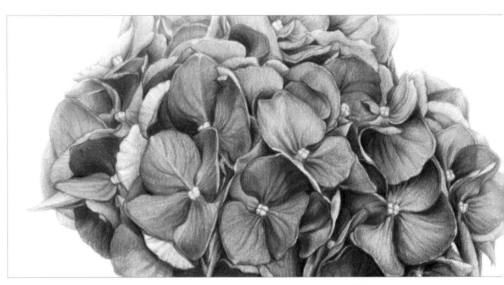

1. 정면에서 보이는 꽃잎의 형태와 좌측과 우측 그리고 뒤로 넘어가는 꽃잎의 형태를 잘 관찰하여 드로잉 한다. 뒤로 넘어가는 꽃잎들은 너무 강하게 채색하면 평면적으로 보이기 때문에 뒤로 물러나 보이도록 톤을 조절하면서 점차적으로 흐리게 채색한다. 또한 꽃잎에서 빛을 많이 받는 부분과 그렇지 않은 부분의 음영에 차이를 두고 푸시아(123), 크림슨(134), 레드 바이올렛(194)으로 입체감을 살려 표현한다.

2. 커다란 구 모양의 꽃 밑에 있는 이파리는 빛을 받지 못하기 때문에 어둡게 명암을 넣는다.

3. 앞쪽 이파리를 어둡게 음영 처리하고 뒤에 있는 이파리를 약하게 처리하여 뒤로 물러나 보이게 한다.

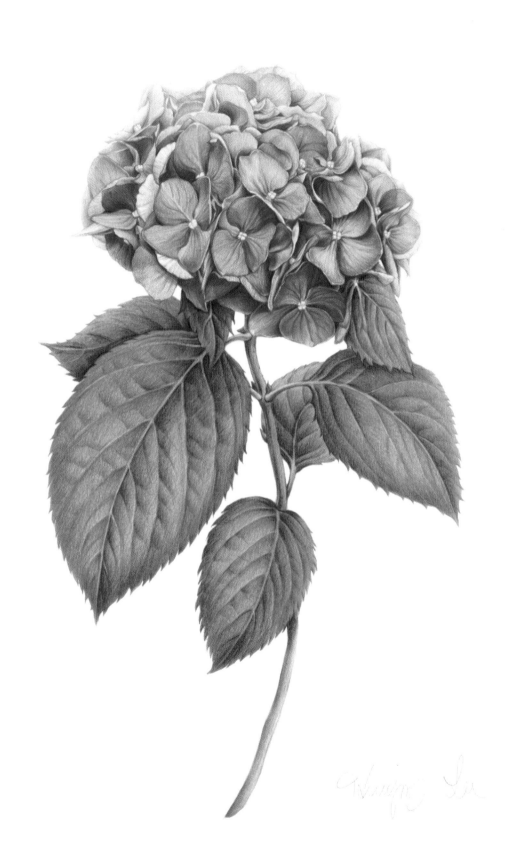

브라질이 자생지인 목본성 덩굴식물로 키는 대략 1.2m정도이다. 붉은 꽃이 화려하고 매력적인 덩굴식물로 자생지에서는 연중 개화하며 우리나라에서는 기후조건이 유사한 5~9월에 개화한다. 트럼펫 모양으로 진분홍, 연분홍, 노랑, 흰색 등 다양하다. 잎은 타원형이며 두텁고 반질거린다. 화면을 심플하게 구성하면서 꽃의 여러 형태가 잘 보이도록 표현하였다. 이파리 형태에 주의하며 그린다.

1. 진한 레드빛의 색감과 광택감이 느껴지는 벨벳 질감의 꽃은 빛의 방향에 따라 오렌지 색감도 느껴진다. 꽃잎 가장자리의 굴곡을 잘 살려 색칠하도록 한다.

2. 꽃잎의 뒷면은 앞면보다 밝고 약간 탁한 핑크 색감이 느껴지며 페일 제라늄 레이크(121)와 매더(142) 등으로 필압을 조절하여 가볍게 칠한다.

3. 잎은 도톰하고 광택이 있으며 잎맥은 매우 가늘고 밝으므로 초벌색을 칠한 다음에 철펜으로 눌러 잎맥을 표현한 후 점차로 음영을 더해간다.

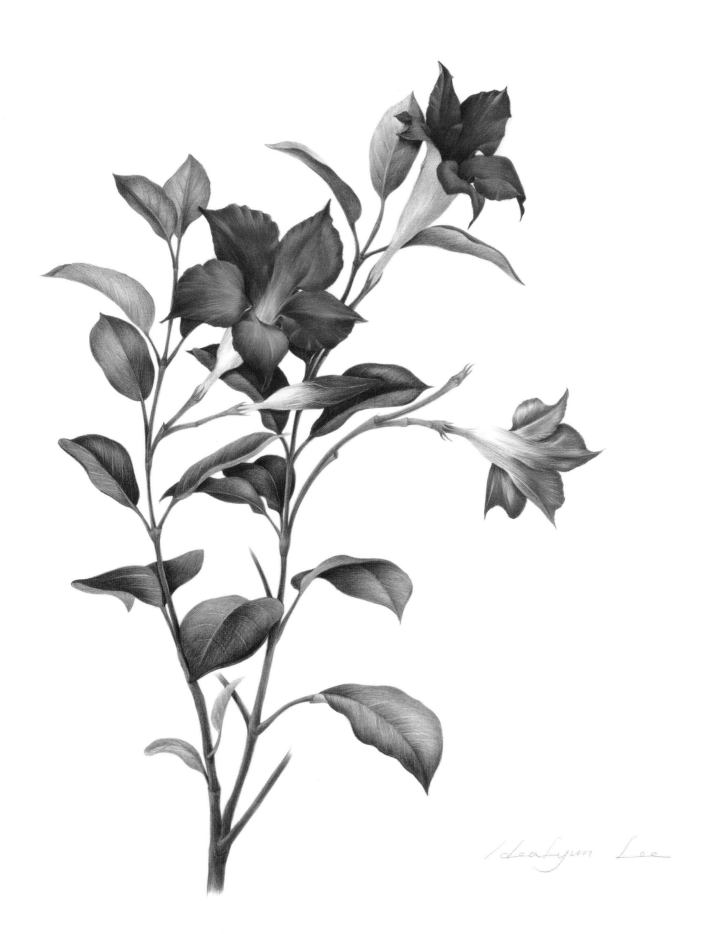

플루메리아 *Plumeria*

플루메리아는 독특한 분위기를 갖고 있고 진한 향기가 나며 자극성이 없는 매혹적인 꽃이다. 플루메리아(Plumeria)는 프랑스 식물학자 Charles Plumier의 이름을 따서 플루메리아라고 이름 지어졌다고 한다. 열대 아메리카가 원산지인 열대 식물이며 하와이를 대표하는 꽃 중 하나로 하와이에서는 "레이"라고 불리는 화환을 만드는데 많이 쓰인다. 가지를 꺾어 땅에 꽂아 두면 스스로 자라는 아주 생명력이 강한 식물이다. 꽃잎은 흰색, 노란색, 주황색, 분홍색, 빨간색 등이 있다. 다섯 개의 꽃잎을 가진 중앙부는 노란색을 띠며, 깨끗함을 주는 최고의 매력인 흰 꽃과 줄기의 특이함이 조화를 이룬다. 꽃보다 시원하게 생긴 잎을 위주로 화면 구성을 하였다.

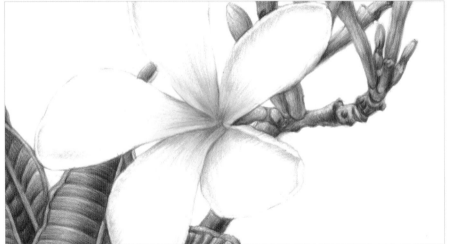

1. 잎의 주맥은 굵게 측맥은 가늘게 크림(102)으로 그어놓고 고르게 초벌색을 입힌다. 빛이 떨어지는 것을 생각하면서 잎의 톤을 어둡게 높여나간다. 밝은 부분은 엷게 채색한다. 이때 하이라이트 부분은 처음부터 남겨두고 그린 계열(168, 174, 165, 267)과 인단트렌 블루(247)로 칠하다가 채색이 완성된 후에 콜드 그레이 II (231)로 살짝 덮는다.

2. 가지는 너무 깔끔하고 깨끗하게 그리기보다는 U자 선 긋기로 러프하게 돌려가면서 브라운 계열(283, 177)로 대충 칠한다는 느낌으로 채색한다.

3. 화면 구성상 오른쪽 위의 잎까지 그린으로 칠하게 되면 너무 그린이 많아 답답해 보이므로 2B, 4B 연필을 사용하여 무채색으로 표현한다. 이로 인해 흰 꽃 형태가 부각되고 밝아 보이는 효과도 있다.

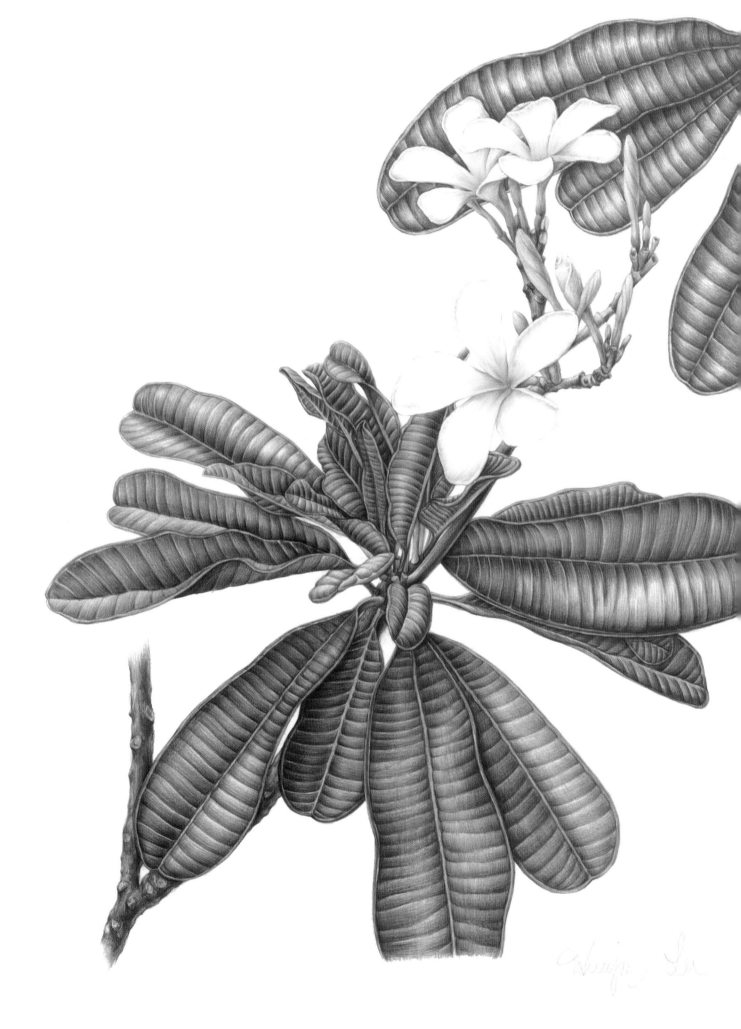

꽃말은 사랑과 존경이며 석죽과[4]의 여러해살이풀이다. 카네이션(Carnation)이라는 이름은 화관, 화환을 의미하는 라틴어 'corona'에서 유래되었다고 한다. 푸른빛이 도는 녹색의 잎은 선형이고 폭이 좁으며 줄기를 싸고 있다. 잎과 줄기가 연결되는 곳이 부풀어 보이기도 한다. 꽃만 잘라내어 파는 꽃의 하나로 꽃꽂이와 코르사주, 부토니에르[5] 등 장식용으로 주로 쓰인다.

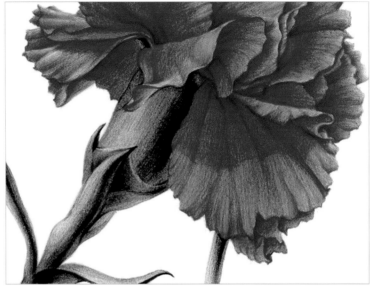

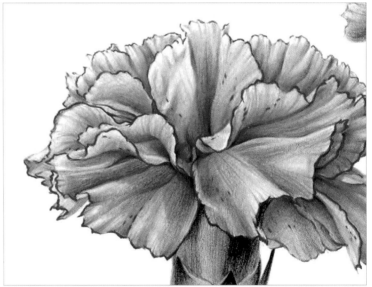

1. 꽃잎 끝의 붉은 선들이 꽃잎과 꽃잎 사이를 구분지어 형태를 정확히 보여준다. 뚜렷한 관 모양의 꽃받침도 세밀하게 관찰하여 잘 표현해야 한다.

2. 많은 주름으로 이루어진 꽃잎의 입체감을 자연스럽게 살리려면 다크 카드뮴 오렌지(115)와 레드 계열(142, 219, 226)의 다양한 톤으로 음영 처리를 해주어야 한다.

3. 좁고 가느다랗게 뻗은 이파리는 끝을 날렵하게 표현해야 하며 화면에서는 춤을 추듯 리듬감이 느껴진다.

4) 석죽과 : 쌍떡잎식물 갈래꽃류의 한 과. 덩굴별꽃, 패랭이꽃 따위가 있다.
5) 부토니에르(Boutonniere) : 남자 정장 또는 턱시도 좌측 상단에 꽂는 꽃이다.

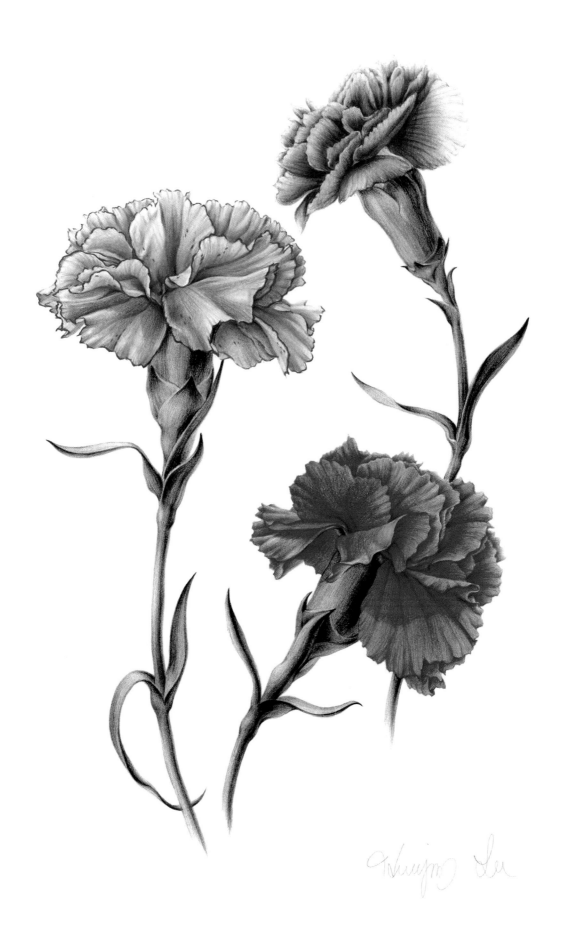

목련 Magnolia (Vulcan)

자목련은 흰색이 많이 섞여 있지만 불칸 목련은 그야말로 안팎이 모두 자색이며 꽃송이가 크고 화려하다. 그리스 로마 신화에 나오는 불과 대장장이의 신 불카누스(Vulcanus)에서 따온 이름이며 영어의 'volcano(화산)'라는 단어도 이 불칸에서 유래한다. 개화한 꽃의 우아하게 휘어진 형태를 잘 관찰하고 드로잉 하는 것이 중요하다.

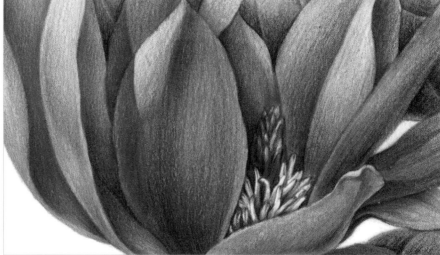

1. 부드러운 갈색 털로 덮여있는 꽃잎 덮개 부분을 표현할 때에는 가는 송곳이나 가는 철펜으로 미리 털 질감 자국을 내고 그 위에 로 엄버(180)로 채색한다.

2. 부드러운 꽃잎의 표면 질감을 표현할 때에는 너무 거칠게 색연필 선이 드러나지 않도록 미묘하게 핑크 계열(129, 123)로 색조 변화를 주어 꽃잎 면의 느낌을 살린다. 구도를 잡을 때 의도적으로 꽃 뒤에 이파리를 그려 넣으면 핑크빛 꽃이 밝게 살아난다.

3. 대나무 마디와 비슷한 형태의 독특한 가지 느낌도 자연스럽게 표현되도록 한다. 그레이 계열(233, 274)과 마젠타(133)가 번트 시에나(283)와 절묘하게 조화되도록 믹스해서 채색한다.

4. 뒤에 있는 이파리 주변을 어둡게 처리하면 앞에 있는 봉오리가 밝게 드러나 거리감을 느낄 수 있다.

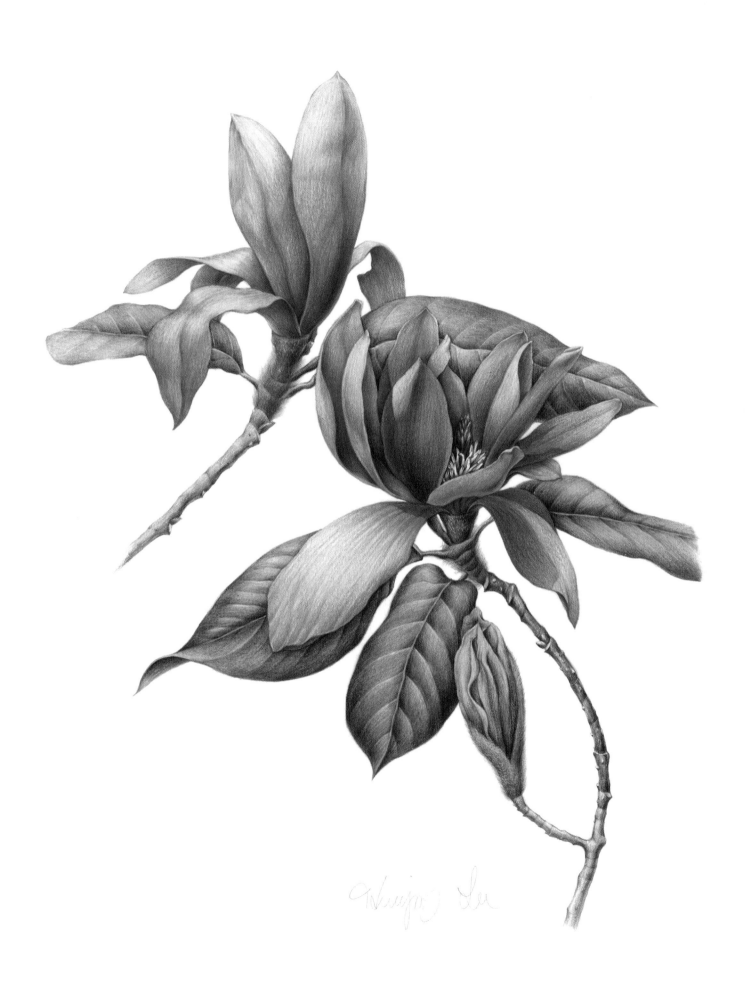

아이리스는 독특한 형태와 구조로 많은 사람들이 매력적으로 느끼는 꽃 중 하나이다. 늘어진 세 장의 큰 잎을 어떻게 아름답게 표현하느냐가 이 꽃을 그리는 데 있어서 가장 중요한 포인트라 할 수 있다. 잎 표현 또한 꽃만큼이나 중요하다. 길게 뻗은 이파리들의 색깔과 위치, 톤의 변화를 주면 다양한 구도를 연출할 수 있다. 꽃잎의 청보라색과 꽃부리의 노랑 바탕에 보라색 그물맥 무늬가 강렬한 대비를 이루어 시선을 끈다.

1. 울트라마린(120), 퍼플 바이올렛(136), 델프트 블루(141)로 가는 선, 점무늬 등을 표현하고 청보라 꽃잎을 거의 완성하고 나면 톤온톤 기법으로 델프트 블루(141)를 사용하여 여러 번 선을 그어주기보다 한 번에 깔끔하게 그어준다.

2. 꽃부리[6] 노란 부분에 있는 그물맥 무늬도 양감을 잘 살려 채색을 거의 완성하고 나서 바이올렛 계열의 모브(249)로 가는 선을 그어준다.

3. 앞의 이파리를 강조하고 싶을 때에는 뒤쪽의 이파리를 어둡게 처리하면 앞쪽의 이파리가 밝고 생동감 있게 강조된다. 이파리 끝은 뭉뚝하지 않게 날렵하고 뾰족하게 그어준다.

6) 꽃부리 : 꽃 한 송이에 있는 꽃잎 전부를 이르는 말

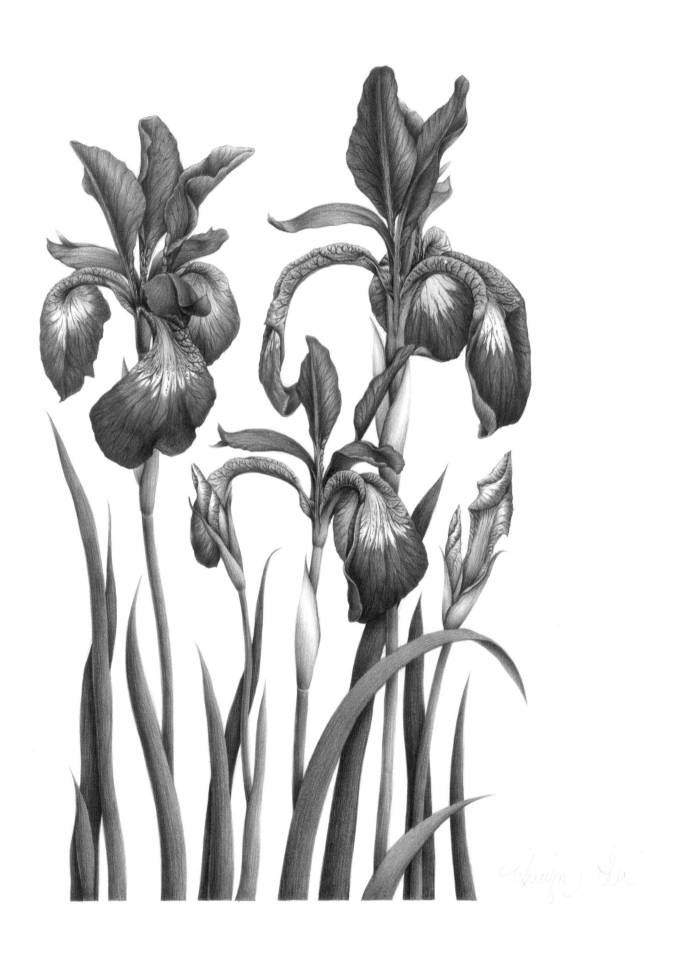

접시꽃 Hollyhock

꽃 모양이 접시처럼 납작해서 붙여진 이름이라고 한다. 딱히 두드러지는 면이 없이 수수한 아름다움을 어필해 대중에게 사랑받는 꽃이다. 소박함과 화려함을 두루 갖춘 꽃이라 할 수 있다. 무궁화와 같은 아욱과 식물로 꽃 모양이 무궁화 꽃과 비슷하며 높이 1~3m로 줄기는 곧게 자란다. 식물 전체에 잔털이 밀생한다. 꽃은 총상화서로 줄기 끝에서 피며 꽃 색은 흰색, 자분홍색, 분홍색, 노란색, 검은 자주색 등이 있다.

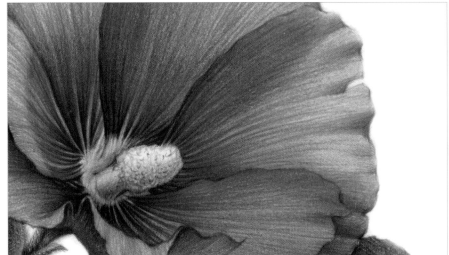

1. 줄기와 꽃받침을 채색하기 전에 철펜으로 털 질감 자국을 낸다.

2. 줄기와 꽃봉오리는 위로 올라갈수록 흐리게 채색하여 거리감을 나타낸다.

3. 꽃잎 안쪽 수술 부분 주위를 어둡게 명암 처리하여 단단하게 고정된 느낌을 준다. 꽃잎의 미세한 색깔, 톤의 변화에 주안점을 둬서 라이트 마젠타(119)와 핑크 매더 레이크(129), 마젠타(133)로 부드럽게 채색한다. 꽃잎과 꽃잎이 겹치는 부분을 레드 바이올렛(194)으로 어둡게 명암 처리를 한다. 꽃잎의 가는 흰 선들은 남겨놓고 칠하고 완성됐을 때 콜드 그레이 II (231)로 살짝 덮어준다.

4. 꽃잎 바로 밑의 잎사귀를 어둡게 명암 처리해서 꽃이 밝게 두드러져 보인다.

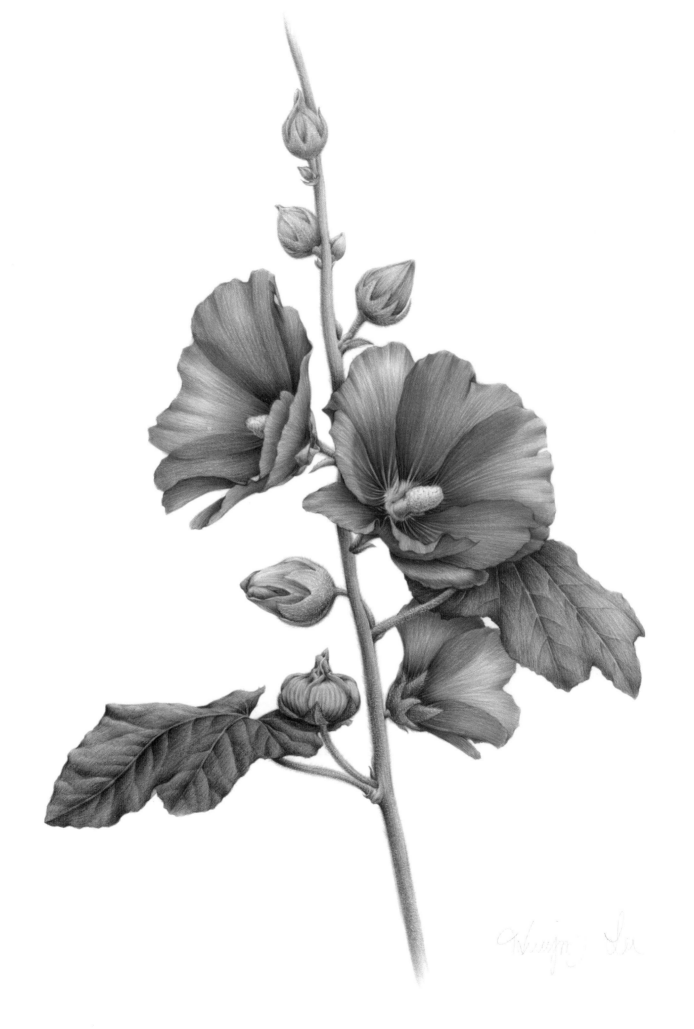

선녀가 옥비녀를 떨어뜨렸던 자리에서 피어났다고 해서 '옥비녀꽃'이라는 별명이 있기도 하다. 무더위가 한창인 한여름부터 초가을까지 볼 수 있으며 향기가 진하다. 꽃대 끝에서 나팔모양으로 20여 송이의 꽃이 핀다. 흰 꽃을 부각시키기 위해서 뒤에 큰 잎을 배치해 보았다.

1. 여섯 갈래로 갈라진 나팔 형태의 흰 꽃을 균형 있게 그리는 것이 중요하다. 흰색을 표현할 때는 콜드 그레이 II [231]를 적절히 써야하는데 너무 어두워지지 않도록 주의한다. 흰 꽃이 더 부각될 수 있도록 배경의 잎을 짙게 채색한다.

2. 흰 꽃이 너무 밋밋해 보이지 않도록 그레이와 함께 스카이 블루[146]도 약간 덧칠한다.

3. 흰 봉오리들도 빛의 방향에 맞게 양감을 표현한다.

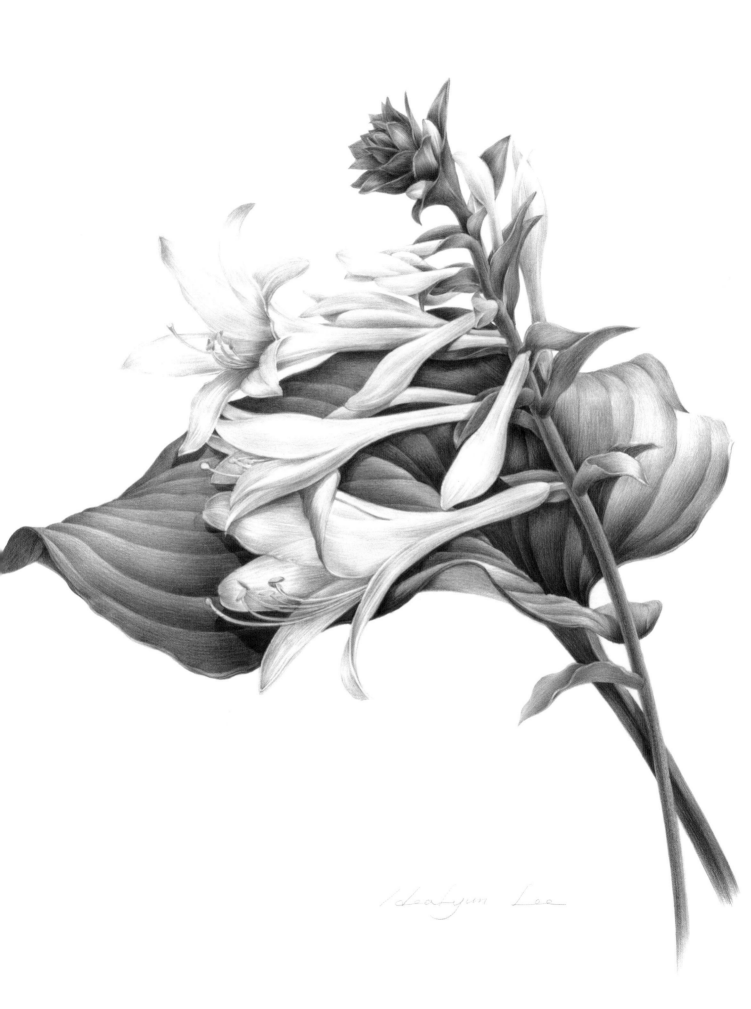

Healyun Lee

인동 Honey suckle

인동과의 반상록성[7] 관목이며 덩굴식물로써 우리나라 각처의 산과 들에서 흔하게 볼 수 있다. 추운 겨울에도 잎과 줄기가 시들지 않고 살아있어 봄에 꽃을 피우기 때문에 인동(忍冬)이라는 이름이 붙여졌다고 한다. 줄기부터 뿌리까지 버릴 것 하나 없는 인동은 관상용뿐만 아니라 약용으로 많이 사용된다. 잎은 줄기를 따라 쌍을 이루며 마주나기로 배열되어 있고 넓은 피침형 또는 계란 모양의 타원형이며 끝이 둔하고 아래가 둥글다. 원래는 사이즈가 3cm 정도인데 여기서는 확대하여 표현해보았다. 왼쪽 꽃은 강하게, 오른쪽 꽃은 약간 강하게 톤 차이를 줘서 화면 구성이 단순하지만 변화가 있다.

기 반상록성: 가을에 잎이 누렇게 단풍이 들었다가 잎이 떨어지지 아니하고 이듬해 봄에 다시 푸르러지는 나무

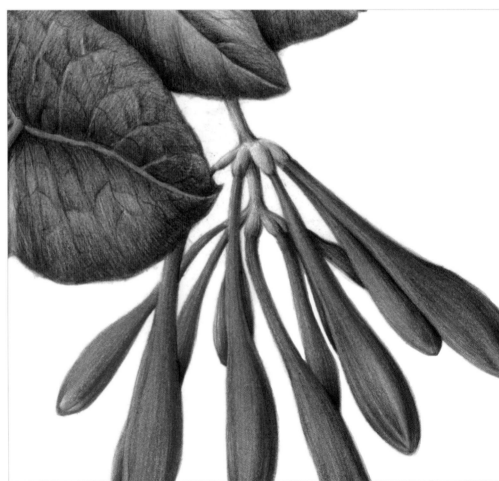

1. 덩굴 식물은 늘어져서 피기 때문에 원근감을 잘 표현해야 한다. 위쪽 줄기와 이파리를 흐리게 채색하여 원근감이 느껴진다.

2. 푸른 자줏빛(모브 249) 줄기와 그린 계열 색의 이파리, 붉은색 꽃봉오리(로즈 카민 124, 알리자린 크림슨 226)의 색 조화가 잘 이루어져 멋스럽다.

3. 줄기에서 꽃봉오리가 나오는 부분은 다소 복잡할 수 있으므로 정확하게 드로잉한 후 코발트 그린(156)과 델프트 블루(141)로 채색에 들어간다. 이런 디테일한 부분도 정확히 묘사해주면 그림이 훨씬 풍성해 보인다.

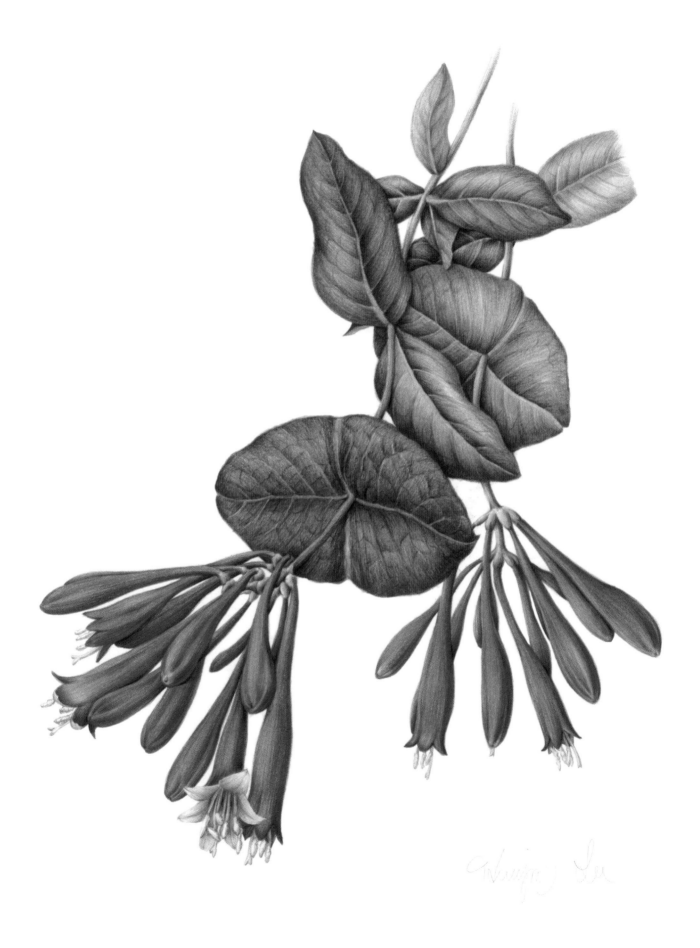

원추리는 큼지막하고 화려한 꽃과 시원하게 뻗은 잎으로 사람들의 시선을 끄는 매력적인 꽃이다. 백합과 비슷한 꽃이 피는 여러해살이 풀이며 여름을 대표하는 우리나라 꽃이다. 아침에 피었다 저녁이면 시드는 꽃으로 황금색 노란 꽃이 아름답지만 약으로도 사용되는 상당히 유용한 식물이다. 원추리 잎은 선형으로 난초나 붓꽃처럼 긴 칼날 모양이며 뒷부분은 아치형으로 활처럼 뒤로 휘어지며 자란다.

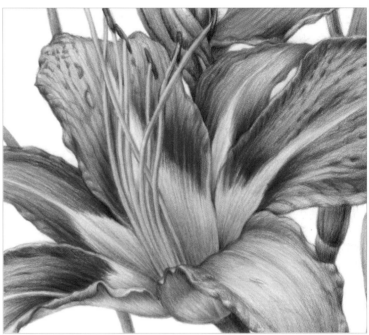

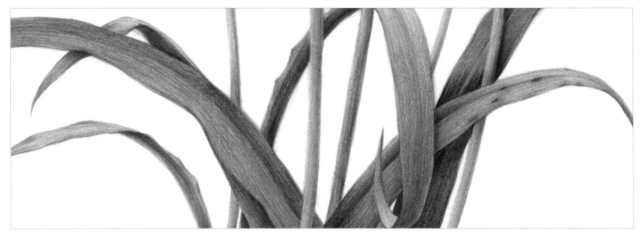

1. 꽃봉오리가 멀어져 보이고 거리감이 느껴질 수 있도록 아주 연하고 희미한 톤으로 처리한다.

2. 화면구성상 한 가운데에 오렌지 계열(111, 115)과 레드 계열(118, 219, 142)로 크고 화려한 황금빛 붉은 꽃을 넣어 강렬힘을 주며 아래쪽 잉증밎아 보이는 작은 꽃과 대조를 이룬다. 꽃잎의 흐린 톤, 중간 톤, 어두운 톤까지의 각각의 부분들을 강조하면서 다양한 톤의 변화를 연출해보도록 한다.

3. 길게 뻗은 이파리는 휘어진 각도와 톤, 배열위치에 변화를 주어 구도를 재미있게 연출한다. 꺾인 이파리의 안쪽을 어둡게 음영 처리하여 강조한다.

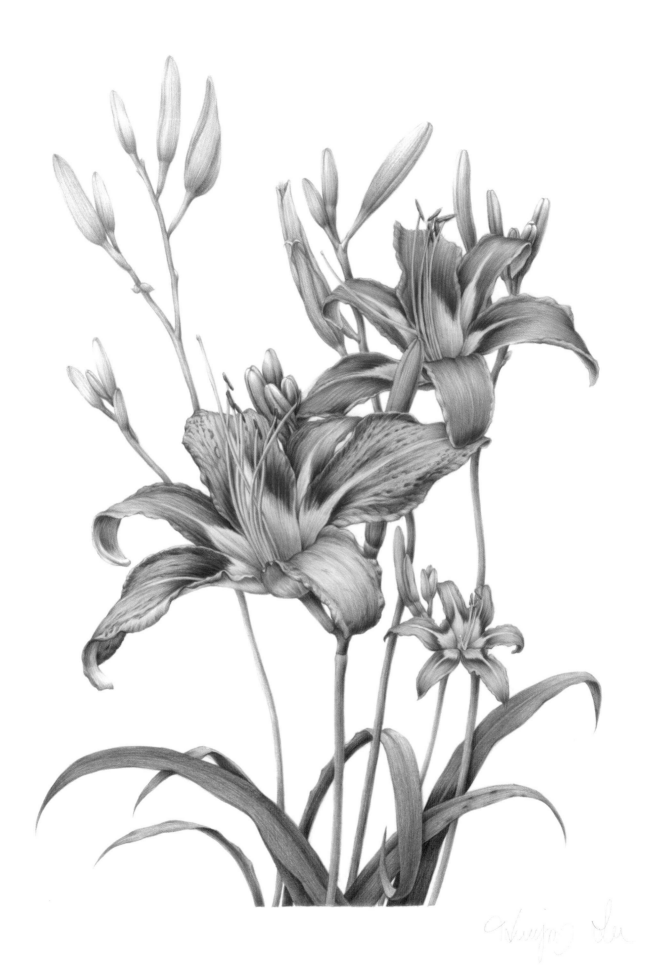

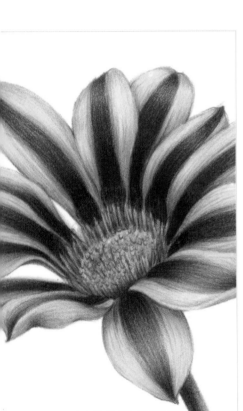

가
자
니
아
Gazania

특이하고 예쁜 꽃 가자니아는 남아프리카가 자생지이며 국화과 식물이다. 꽃은 두상화서[8]로 잎보다 길게 자란 꽃대에 한 송이가 피고 꽃 색은 노랑, 분홍, 주황, 흰색 등 화려하며 낮동안은 활짝 피고 해가 지거나 비 내리는 날에는 오므라든다. Gaza는 그리스어로 '부유하다'라는 뜻으로 꽃의 색이 화려하고 광택이 나면서 멋있어 보인다고 해서 붙여진 이름이다. 꽃을 그릴 때 정면에서 보면 원형이지만 측면에서 보면 타원형으로 보이는데 그에 따라 꽃잎의 형태도 바뀌므로 주의해서 잘 관찰하며 그린다.

8) 두상화서 : 무한화서의 하나. 여러 꽃이 꽃대 끝에 모여 미리 모양을 이루어 한 송이의 꽃처럼 보이는 것을 이른다. 국화과 식물의 꽃 따위가 있다.

1. 일자로 꽃과 이파리를 세워서 구도를 잡아 변화가 있으면서 통일감이 있어서 좋다. 특히 줄기나 이파리의 휜 각도와 형태에 변화를 주어 더욱 화면구성이 재미있다.

2. 빛을 생각하여 꽃잎의 바깥쪽은 밝게 점점 안쪽으로 갈수록 어둡게 채색하여, 꽃잎 하나하나가 콕 박힌 느낌이 나도록 입체감을 살린다. 옐로 꽃: 다크 카드뮴 옐로 108, 다크 카드뮴 오렌지 115, 딥 스칼렛 레드 219, 마젠타 133 / 핑크 꽃: 라이트 마젠타 119, 푸시아 123, 마젠타 133 / 오렌지 꽃: 카드뮴 오렌지 111, 다크 카드뮴 오렌지 115, 마젠타 133

3. U자 선 긋기를 사용하여 필압을 조절하면서 도톰하면서 오목하고 볼록한 이파리 표현을 해준다.

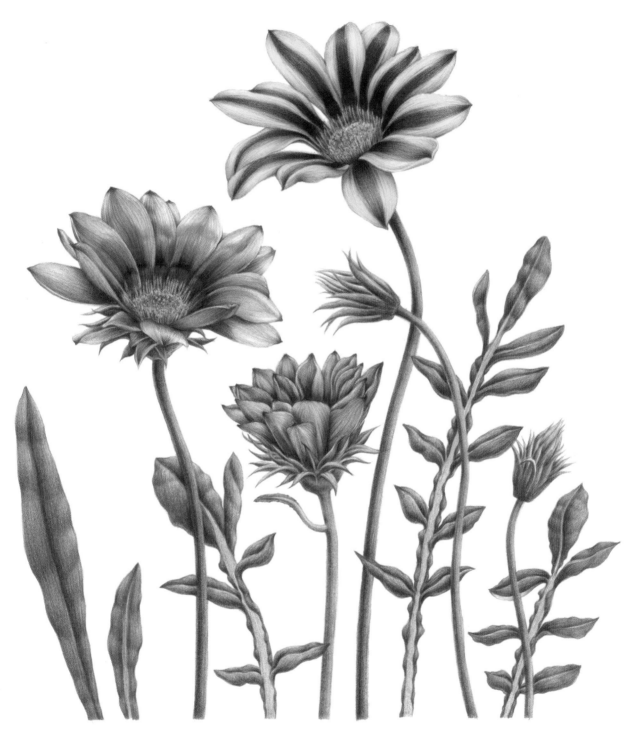

딸기 _Strawberry_

원래 장미과 식물로 봄을 알리는 반가운 과일 중 하나이다. 구도를 잡을 때 딸기 잎을 화면 중앙에 크게 배치해서 시원한 느낌이 들고, 잘 익은 딸기, 덜 익은 딸기, 꼭지만 남은 딸기 등 다양한 형태와 컬러로 화면이 변화가 있어 재미있다.

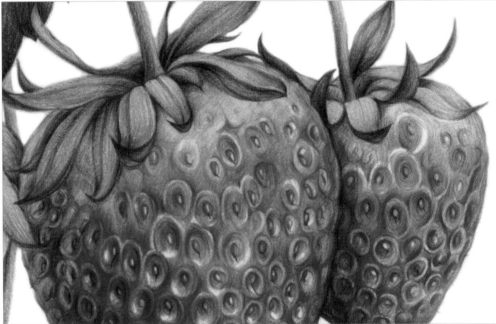

1. 열매를 채색할 때 하이라이트 부분은 남겨놓고 다크 카드뮴 옐로(108)와 카드뮴 오렌지(111)로 채색하며 톤을 계속 레드(118, 126), 다크레드(225)로 어둡게 만들면서 하이라이트는 남겨놓는다. 완성했을 때 몇 군데 하이라이트만 남겨 놓고 나머지는 레드(118, 126)로 살짝 덮는다.

2. 위쪽 줄기와 이파리의 색감과 톤을 약하게 하여 원근감을 표현한다.

3. 이파리를 채색할 때 빛이 떨어지는 부분을 잘 관찰하여 채색하고 특히 줄기에서 연결된 이파리의 시작 부분과 잎맥 주변을 어둡게 채색하여 입체감을 표현한다.

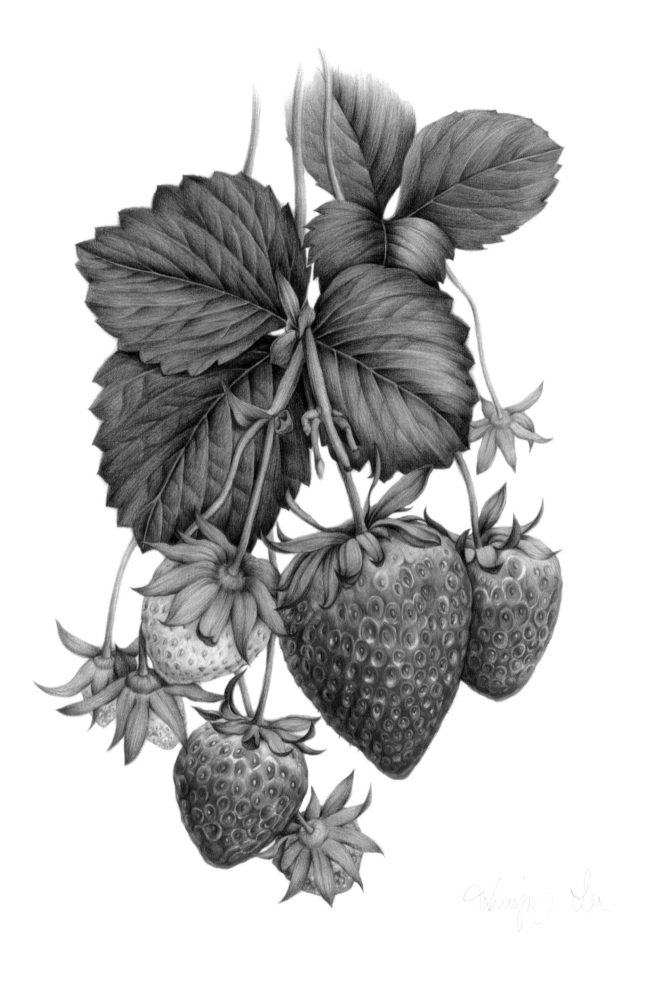

꽃은 독특한 종 모양 구조를 하고 있으며 꽃잎은 늘어진 아치형 줄기에 매달려 있다. 꽃 색깔은 흰색, 빨간색, 보라색, 분홍색 등 다양하고 꽃받침은 바깥쪽으로 늘어져 있으며 대개 꽃받침 조각과 꽃잎은 서로 다른 색깔을 띠고 있다. 꽃잎 아래로 길게 늘어진 수술도 또 하나의 독특한 매력이라고 할 수 있다. 자줏빛 줄기와 잎맥, 그리고 녹색 이파리가 컬러 대비를 보여주어 화려하면서도 산뜻하다.

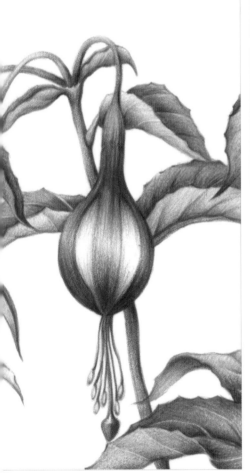

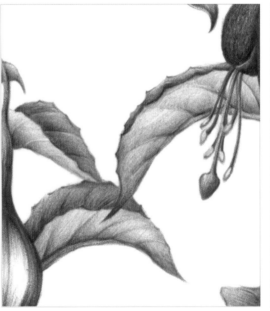

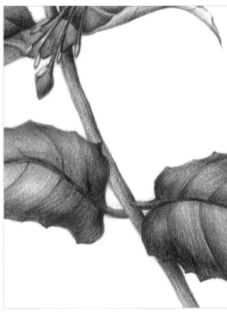

1. 꽃봉오리를 로즈 카민(124)으로 아주 연하고 희미한 톤으로 채색하면 뒤로 물러나 보이며 거리감이 느껴진다.

2. 이파리 앞면은 어스 그린(172), 뒷면은 콜드 그레이 II (231)로 색깔과 톤을 달리하여 앞뒤가 확연히 구분되도록 표현한다.

3. 구 형태의 꽃봉오리를 로즈 카민(124), 퍼머넌트 카민(126), 매더(142), 다크 레드(225)로 채색하고 빛이 떨어지는 부분을 밝게 처리하여 입체감을 표현한다.

4. 잎사귀의 붉은색 잎맥을 표현할 때에는 굳이 잎맥을 하얗게 남겨둘 필요 없이 잎과 잎맥을 녹색으로 어느 정도 채색한 다음 그 위에 매더(142)를 더해주면 된다.

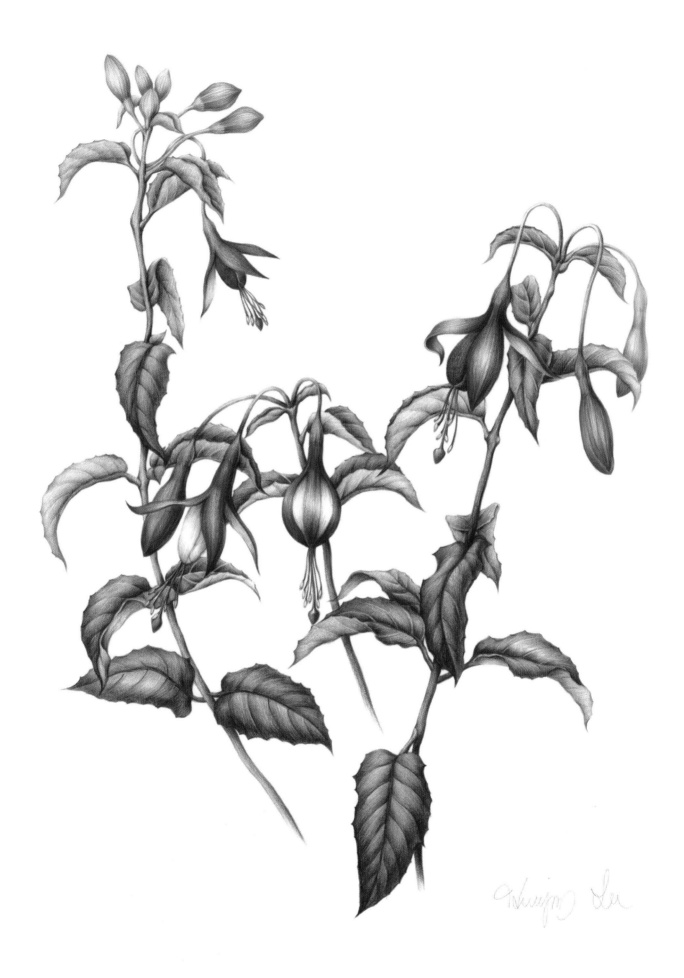

클레마티스 Clematis

마음의 아름다움이라는 꽃말을 가진 꽃으로 크기도 다양하여 5~6㎝부터 15㎝이상이 되는 것들도 있다. 덩굴식물로 울타리 장식에 많이 쓰인다. 우리나라에서는 으아리라 불리며 38종 이상이 난다. 덩굴성인 클레마티스의 특성을 부각시켜 표현했다.

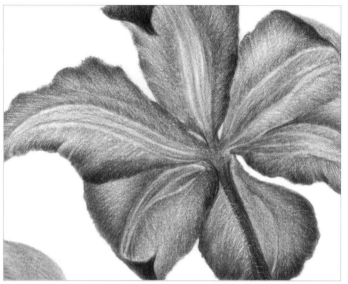

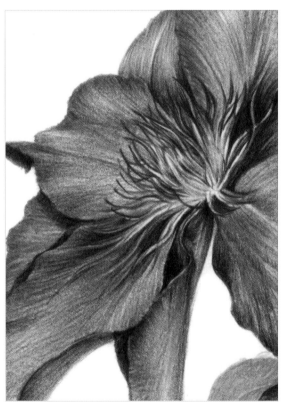

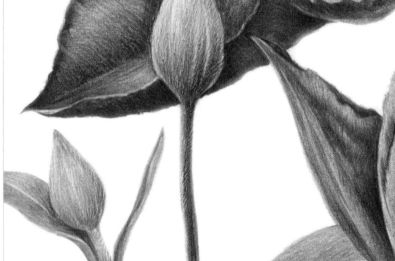

1. 퍼플 계열의 색(136, 249, 141)을 이용해서 가운데 선을 중심으로 양쪽으로 벌어지게 채색하며 가장자리는 U자 선 긋기로 해야 자연스럽다. 가운데의 흰 부분은 남기고 꽃이 거의 완성되면 강하게 선을 넣어 꽃술을 완성한다.

2. 줄기에 털이 있으므로 먼저 자국을 낸 뒤, 뒷면은 색이 연하므로 마젠타(133), 크림슨(134), 퍼플 바이올렛(136) 등을 사용하여 결을 살려 채색한다.

3. 봉오리와 꽃의 뒷면, 줄기 부분에도 자국을 내어 털을 표현한 뒤 채색한다. 꽃은 마젠타(133)와 콜드 그레이 II (231), 퍼플 바이올렛(136) 등으로 채색한다. 줄기도 빛의 방향에 맞게 음영을 더한다.

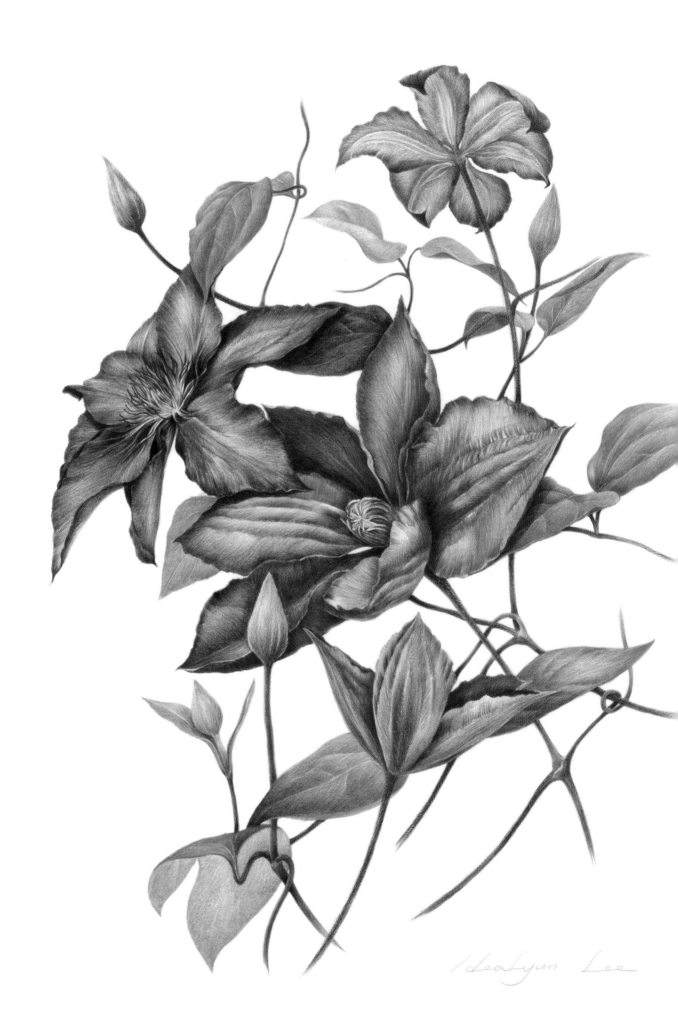

거
베
라 *Gerbera*

결혼식장 축하화환에 많이 사용되는 거베라는 남아프리카가 자생지인 국화과 식물로 빨강, 주황, 분홍, 노랑, 복숭아 등 색이 다양하고 화려하다. 꽃은 24~30㎝의 수직형으로 곧게 서있는 긴 꽃대 끝에 한 개씩 피며 데이지처럼 생긴 꽃들과 마찬가지로 원형의 형태지만 측면 에서 보면 타원형으로 보이기 때문에 형태를 잡을 때 주의한다. 중심으로부터 방사형으로 뻗은 형태의 작은 꽃잎들은 밀도감을 촘촘히 잘 살려 표현한다.

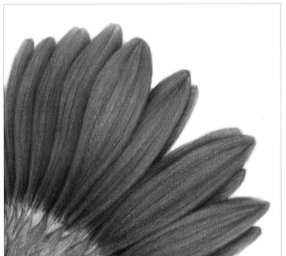

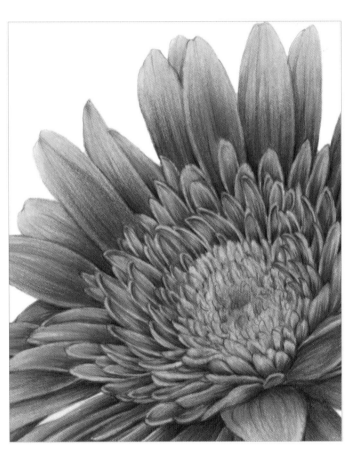

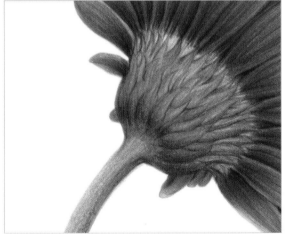

1. 꽃잎 하나하나 정확하게 형태를 잡고 시작하며, 빛을 생각하여 꽃잎 바깥부분은 밝게 채색하고, 점차 안쪽으로 갈수록 어둡게 명암을 넣는다. 입체감을 살리면서 세밀한 꽃잎들의 다양한 톤의 변화를 표현한다. 먼저 다크 카드뮴 옐로(108)를 깔고 그 위에 오렌지 계열의 색(111, 115)을 입힌다. 가장 어두운 부분은 미들 카드뮴 레드(217)로 마무리한다.

2. 꽃받침 부분을 줄기와 같은 색깔로 입체감을 잘 살려서 표현하고, 약간 뿌연 푸른빛이 돌기 때문에 그린 계열 색으로 채색한 후에 코발트 튀르쿠아즈(153), 스카이 블루(146)를 올린다.

3. 오렌지 빛 자주색을 잘 살리려면 오렌지색을 살짝 깔고 마젠타(133)를 올린다. 꽃받침 위쪽에서부터 바깥을 향해 방사형으로 뻗은 꽃잎의 형태를 잘 살펴보고 정확하게 드로잉 한다.

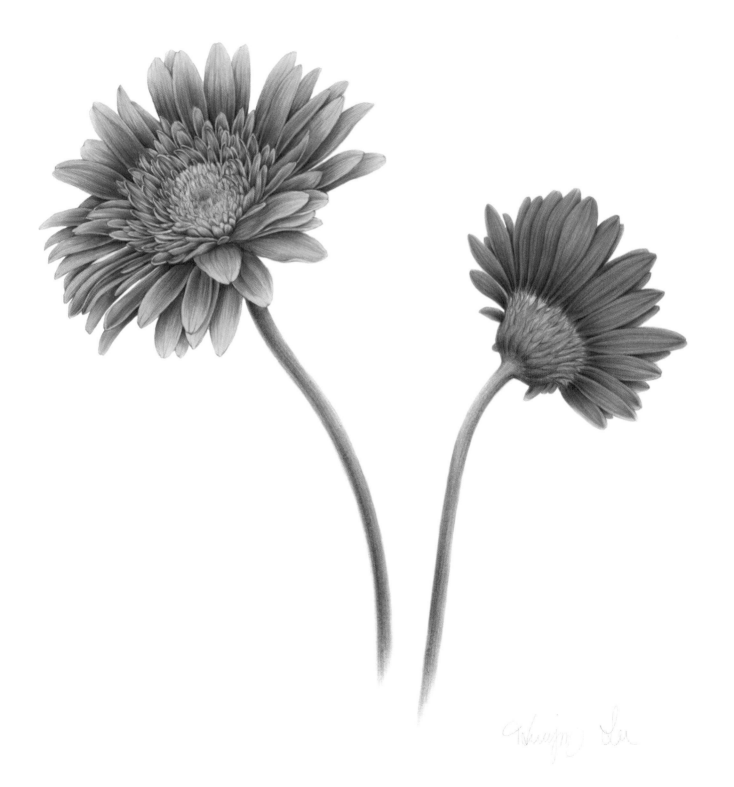

제
라
늄 Geranium

제라늄은 줄기와 잎에서 특유한 냄새가 나 모기가 싫어하는 향을 내뿜는 화초로 알려져 있어서 유럽에선 집집마다 창문 밖에서 키우는 식물로 유명하다. 꽃은 여름에 피고 긴 꽃줄기 끝에 자루가 있으며 산형으로 달린다. 꽃 피기 전 꽃봉오리가 밑으로 쳐졌다가 위로 향해 핀다. 줄기의 높이는 30~50㎝이고 잎은 둥근형이며 줄기와 잎에는 부드러운 털이 밀생하며 잎 가장자리에는 둔한 톱니나 잔 톱니가 있다. 꽃을 채색할 때에는 흐린 톤에서부터 어두운 톤까지의 미묘하고 다양한 톤 차이를 나타내 양감을 표현하는 것이 아주 중요하다.

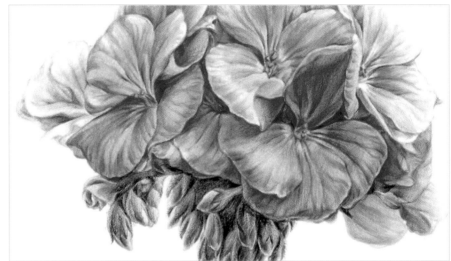

1. 꽃의 양옆 끝과 위쪽 가장자리 부분을 진하게 채색하면 평면적으로 보이므로 핑크 계열(124, 129)로 약하게 채색하여 입체감을 표현한다.

2. 수줍게 고개 숙인 꽃봉오리를 강한 톤으로 채색하고 뒤의 잎사귀를 약하게 채색하여 거리감이 느껴지도록 한다.

3. 잎과 줄기의 잔털 질감은 채색하기 전 철펜으로 자국을 내주고 채색에 들어간다.

4. 잎사귀의 그린 계열 색과 퍼플 계열 색(마젠타 133, 미들 퍼플 핑크 125)이 강렬한 대비를 이루는 것이 인상적이며 또한 잎사귀의 흰색 가장자리는 각각의 잎을 구분해주는 역할을 한다.

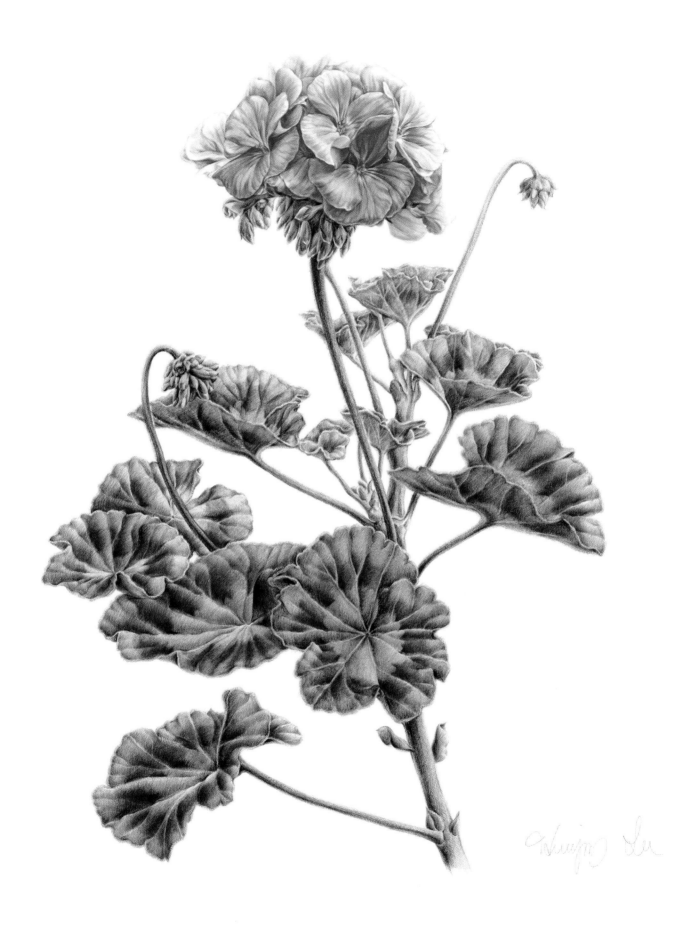

작약 Paeonia lactiflora

중국에서는 기원전부터 약초로 재배되어온 식물로 꽃 모양이 크고 풍부함이 함지박처럼 넉넉하다고 하여 함박꽃이라고도 한다. 모란과 비슷하지만 모란은 나무줄기에서 꽃이 피고, 작약은 풀로 돋아 줄기에서 꽃이 핀다.

1. 꽃은 가운데부터 바깥쪽으로 점차로 채색해 나간다. 가장 밝은 부분은 채색하지 않고 밝은 핑크 계열(131, 132, 124, 129)부터 어두운 색(125, 133, 136)으로 서서히 음영을 더해간다. 흰 부분은 콜드 그레이Ⅱ(231)로 음영을 넣는다. 꽃이 겹치는 부분에 어둡게 음영을 주어 입체감을 나타낸다.

2. 이파리는 색연필로 눌러 자국을 내고 그린 계열(168, 179)로 채색한 뒤 어두운 색(174, 173, 165, 267, 247, 157 등)으로 음영을 더해간다. 콜드 그레이Ⅱ(231)와 스카이 블루(146)를 하이라이트에 덧칠한다.

3. 줄기와 잎의 가장자리에 붉은 바이올렛 계열(133, 194)로 가늘게 선을 넣어준다.

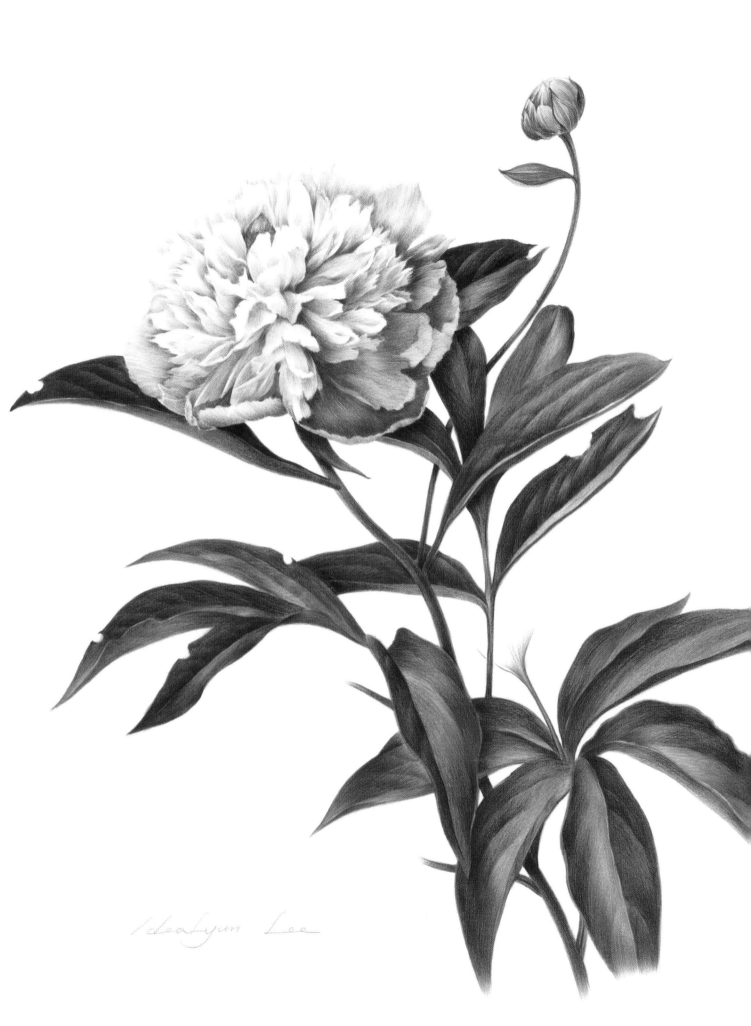

구즈마니아는 원예교배종에 파인애플과이며 화려한 모습 때문에 사람들의 시선을 사로잡는다. 쭉쭉 뻗은 이파리에서 힘이 느껴진다. 꽃은 노란색으로 포엽 안쪽에서 핀다. 전체적으로 잎으로 구성된 형태라 자칫 단조로워 보일 수 있는 식물이므로 그린을 좀 더 다양하게 사용해야 한다. 전체적으로 비율을 잘 생각해서 밑그림을 그린다.

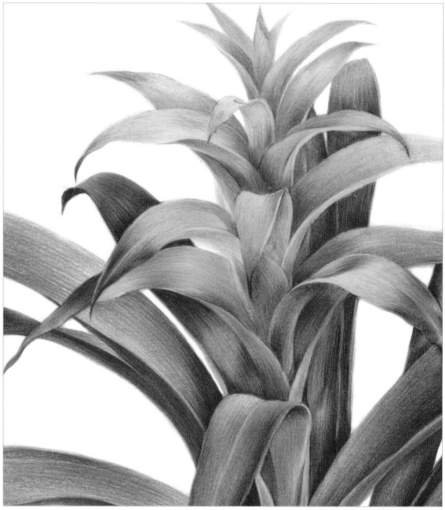

1. 옐로 계열(104, 205, 105, 106, 107, 108, 109)은 명암의 단계가 크게 차이나지 않으므로 그린 계열(168, 174, 173)을 이용해 어두운 부분의 톤을 조절한다.

2. 이파리 하나하나의 형태를 잘 관찰하고 보이는 선과 보이지 않는 선들이 잘 연결될 수 있도록 주의하여 그린다. 이파리의 방향과 선의 방향을 맞추어 채색한다. 이파리는 옅은 그린 계열(168, 170)로 시작해서 점점 어두운 그린 계열(173, 174)로 채색하고 앞부분의 밝은 그린은 리프 그린(112) 등으로 덧칠하고 블루이쉬 튀르쿠아즈(149) 등의 색으로 다양한 그린을 표현해본다.

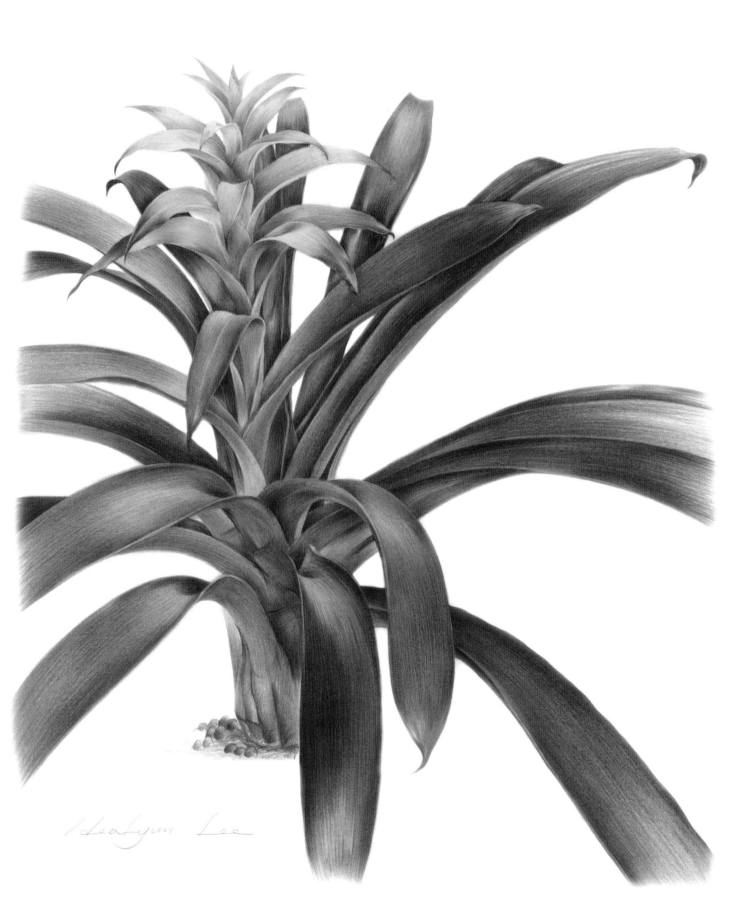

HeaLyun Lee

알스트로메리아 Brazilian Parrot lily

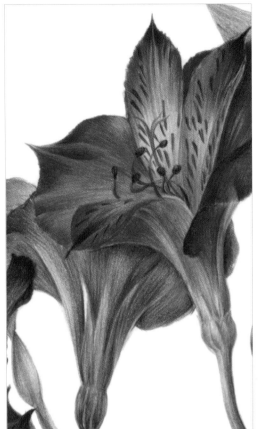

꽃꽂이용으로 아주 인기가 높은 꽃으로 꽃잎에 있는 길다란 반점들이 매력적이고 화려하다. 꽃 한대에서 다시 4~5대의 꽃대로 갈라져 꽃이 많이 달리며 흰색, 보라색, 크림색 등 색상이 다양하다. 오른쪽에서 비스듬히 꽃을 배치하여 좀 더 자유로운 느낌을 강조했으며 드라마틱한 잎의 표현에 주의한다.

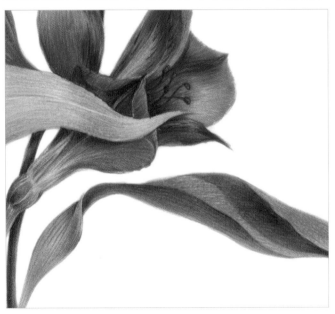

1. 라이트 카드뮴 옐로(105)부터 시작해서 점점 어두운 색(111, 118, 142, 217, 225, 194)으로 음영을 더한다. 꽃잎의 뒷면은 폼페이안 레드(191)나 베네치안 레드(190) 등을 더하여 채도를 낮게 표현한다. 특징인 점무늬나 꽃술은 꽃잎이 모두 완성된 후에 그린다.

2. 긴 이파리의 가는 잎맥은 색연필과 가는 철펜 등을 이용하여 자연스럽게 누른 후 채색한다. 채색할 때 선을 무시하고 칠해야 자연스럽다. 이파리가 드라마틱하게 말리고 휘어있으므로 형태가 자연스럽게 이어지도록 그린다. 채색을 할 때에도 앞뒷면의 색상을 달리하고 서로 겹치면서 생기는 그림자에 유의한다.

3. 뒤에 있는 꽃과 잎은 아주 미세하지만 조금 약하게 표현한다. 꽃받침은 색연필로 약간 누른 후 채색한다.

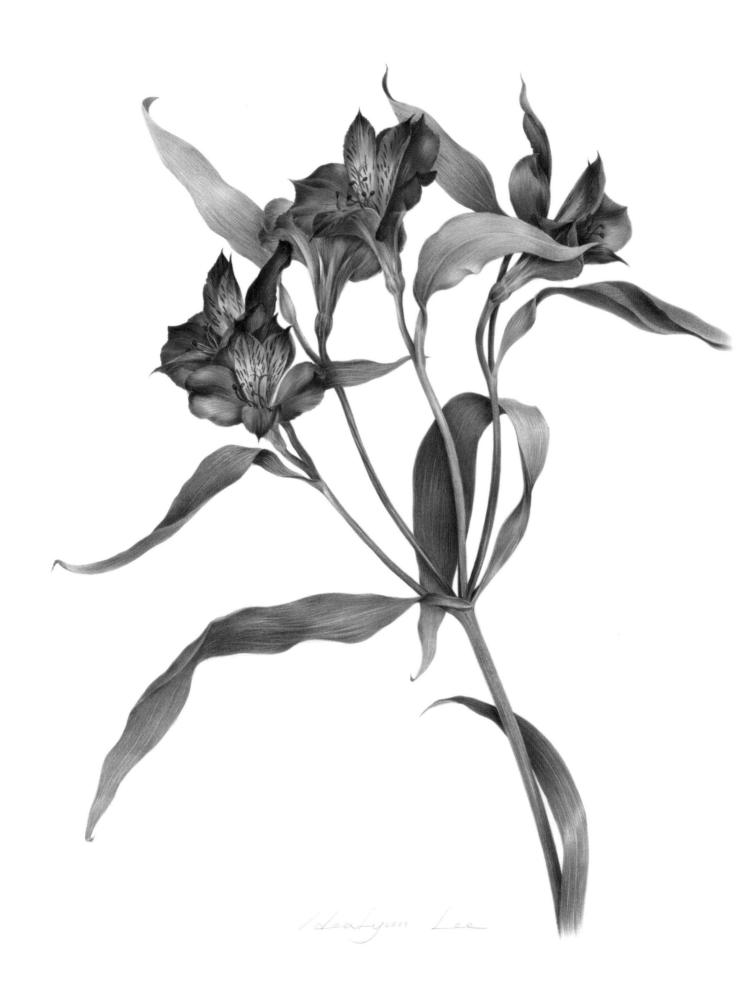

봄날, 화단을 화려하게 꾸며주는 대표적인 꽃으로 많은 원예품종이 있으며 홑꽃과 겹꽃
이 있고, 꽃 색깔은 분홍색, 흰색, 붉은색, 노란색, 검은 자주색, 검은 보라색 등 다양하다.
화면에서 꽃의 구성은 개연성 있는 형태로 약간 변형해서 배치했으며 청록색의 잎을 좀
더 강조했다.

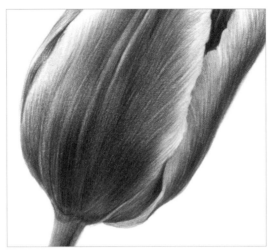
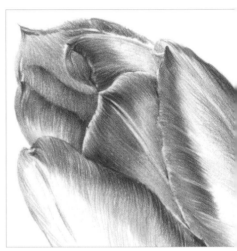

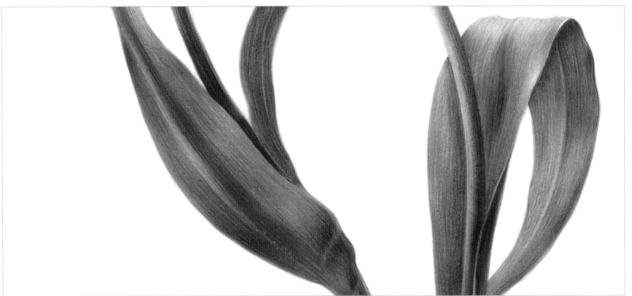

1. 흰 부분을 남기고 크림슨(134)으로 연하게 음영을 넣는다. 그런 다음 바이올렛 계열의 색(134,
 137, 133, 194, 249)으로 음영을 더해간다. 꽃잎의 질감 방향에 맞게 선을 그어 나간다. 흰 부분
 의 음영은 그레이 색으로 한다.

2. 흰 부분의 음영은 연한 그레이로 한 뒤 가장자리가 붉은색이므로 꽃의 가장자리에 카민 계열의 색
 (124, 126)을 사용하여 U자 선 긋기로 표현한다. 흰 부분은 레드와 그레이 계열로 음영을 넣는다.

3. 휘어진 이파리의 곡선을 자연스럽게 처리하고, 특히 헬리오 튀르쿠아즈(155)색을 사용하여 푸른
 빛을 조금 더한다.

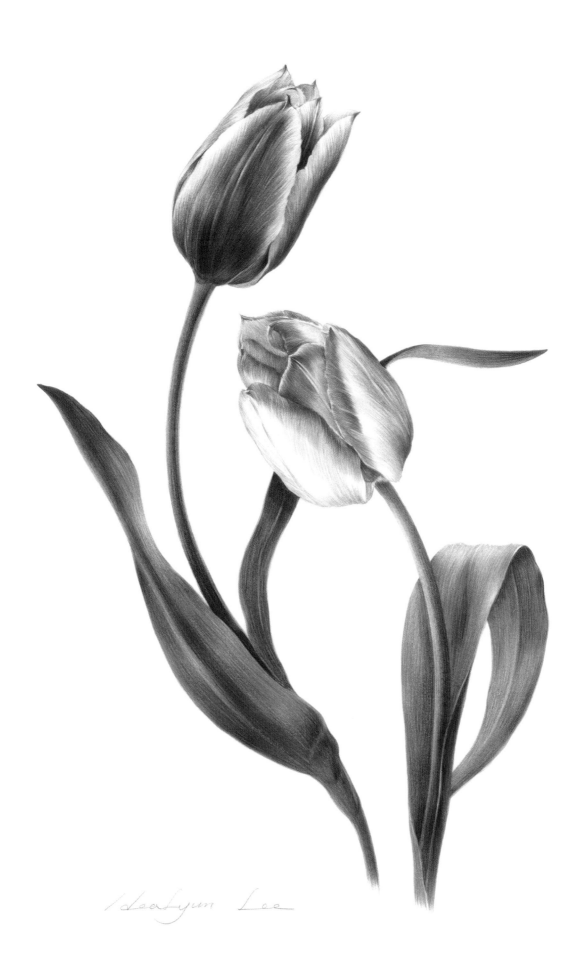

포
인
세
티
아 Poinsettia, Christmas Flower

붉은 잎이 매력적인 포인세티아의 꽃말은 '축복합니다'이며 크리스마스 시즌에 개화하는 특성 때문에 미국과 유럽에서는 크리스마스 장식화로 널리 사용되어 왔다. 그림은 옆에서 바라보는 형태로 빨간 잎과 초록 잎의 색상이 대비되어 화려하다. 오른쪽 가운데 부분에 있는 것이 꽃이다.

1. 잎은 타원형 또는 난형으로 일정하지 않으므로 서로 겹친 모양을 자연스럽게 표현한다. 잎맥 색이 더 진하므로 처음에 진한 색으로 누른 뒤 채색하고 나중에 한 번 더 칠해준다. 가운데 노란색 꽃도 세밀하게 그린다.

2. 잎의 밝은 부분은 다크 카드뮴 옐로(108), 다크 카드뮴 오렌지(115)부터 칠해서 점점 더 어두운 색으로 음영을 더해간다. 밝은 색 잎을 먼저 칠하고 뒷부분의 어두운 잎은 다크 레드(225) 등으로 칠해야 깨끗하다.

3. 녹색 잎들도 앞면과 뒷면의 표현에 유의하여 채색한다. 앞면을 누르고 채색하며, 뒷면은 약간 누른 뒤 한쪽 방향으로 음영을 주면 이파리의 뒷면 표현이 용이하다.

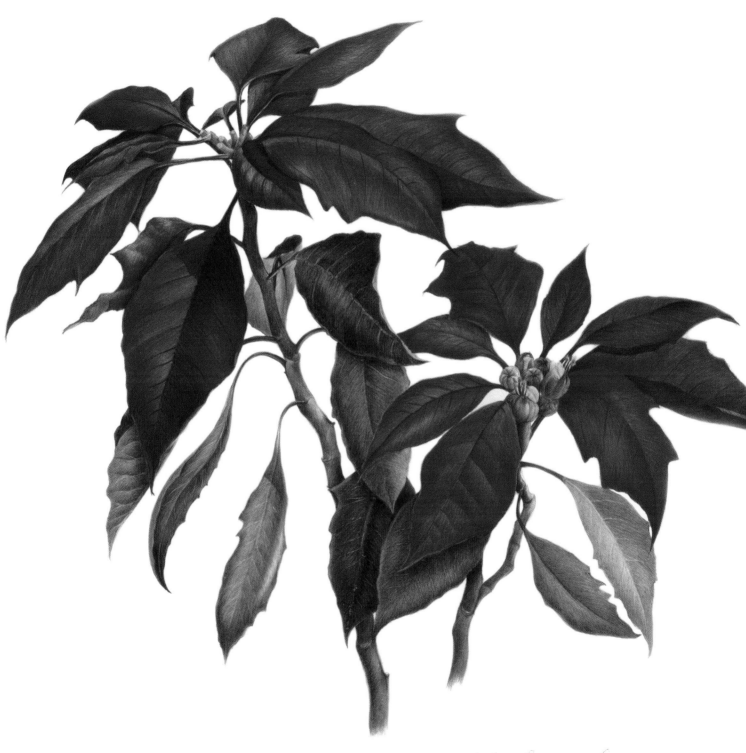

IdeaLyun Lee

12월에서 3월까지 개화하는 겨울철 꽃으로 렌턴로즈(크리스마스 로즈) 꽃잎은 약간 고개 숙인 듯한 컵 모양을 하고 있으며 꽃에 따라 꽃잎 안쪽에 어두운 점들이 있다. 꽃 색깔도 흰색, 녹색, 보라색, 분홍색 등 다양하다. 꽃잎 안쪽에 보이는 복잡한 수술들을 세밀하게 잘 표현하는 것이 중요하다.

1. 화려하고 복잡한 수술을 채색 전에 아주 정확하게 드로잉 해야 한다. 수술 주변을 레드 바이올렛 (194)으로 톤 다운시켜 어둡게 처리해야 위의 꽃잎이 밝게 드러나고 수술과 그 밑 부분인 꿀샘이 강조된다. 짙은 색으로 악센트를 넣어준다.

2. 핑크 매더 레이크(129), 미들 퍼플 핑크(125), 크림슨(134), 마젠타(133)로 채색을 거의 다 완료하고 나면 마젠타(133)로 꽃잎의 가는 선들을 한 번에 깔끔하게 그어 표현한다.

3. 뒤쪽 이파리를 어둡게 채색하여 깊이감을 주면 앞의 줄기가 밝게 드러나는 효과가 있다.

4. 반대로 앞쪽 줄기에 어둡게 명암을 넣고 뒤쪽 이파리를 흐리게 처리하면 이파리가 뒤로 후퇴돼 보이는 효과가 있어 원근감을 표현할 수 있다.

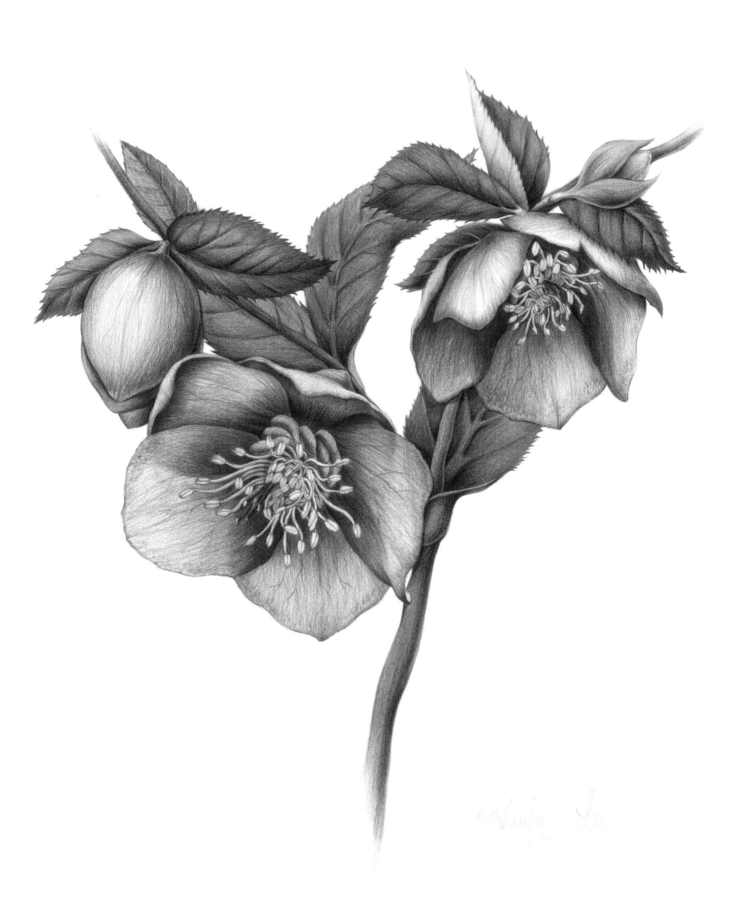

원예 재배 면에서 보면 난은 크게 동양란과 서양란으로 나눌 수 있으며, 통상적으로 서양란을 양란이라고도 한다. 난은 귀족의 꽃이라고 할 만큼 우아한 기품이 넘쳐흐르고, 아름답고 뛰어난 색깔과 다양한 형태 때문에 세계적으로 인기를 끌고 있다.

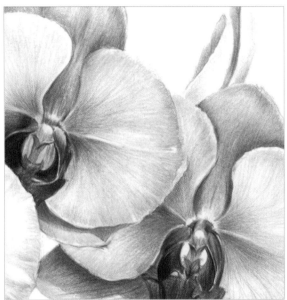

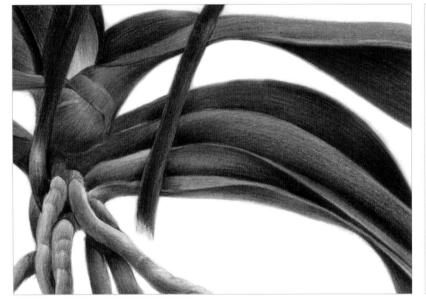

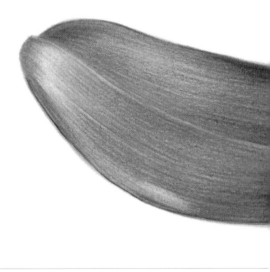

1. 앞에 위치한 꽃이므로 밝은 콜드 그레이 II (231)로 가장자리에서 가운데 방향으로 U자 선 긋기를 이용하여 가볍게 칠하여 자연스러움을 더한다. 가운데 부분은 미들 퍼플 핑크(125), 핑크 매더 레이크(129), 크림슨(134) 등을 사용하여 채색한다.

2. 뒤의 꽃은 좀 더 어두운 그레이 계열(232, 234)로 음영을 더하고 가운데 부분의 가장 어두운 부분은 모브(249)로 채색하여 깊이를 준다.

3. 줄기와 마찬가지로 뿌리도 자연스런 명암의 단계와 반사광을 그려서 양감을 살린다. 여러 뿌리가 겹치며 생기는 그림자도 표현하여 실재감을 높인다. 잎 부분은 연한 색부터 어두운 색으로 부드럽게 그러데이션을 주고, 잎이 겹치는 부분은 다크 인디고(157)나 페인즈 그레이(181), 또는 월넛 브라운(177) 등으로 강하고 색을 어둡게 칠하여 깊이를 더한다.

4. 하이라이트 부분은 지우개로 반짝임을 나타내고 어두운 부분과 강렬하게 대비를 이루도록 표현한다. 색을 칠할 때 거의 마지막 단계에서 약간 힘을 주어 선을 그려야 양란의 질감을 충분히 살릴 수 있다.

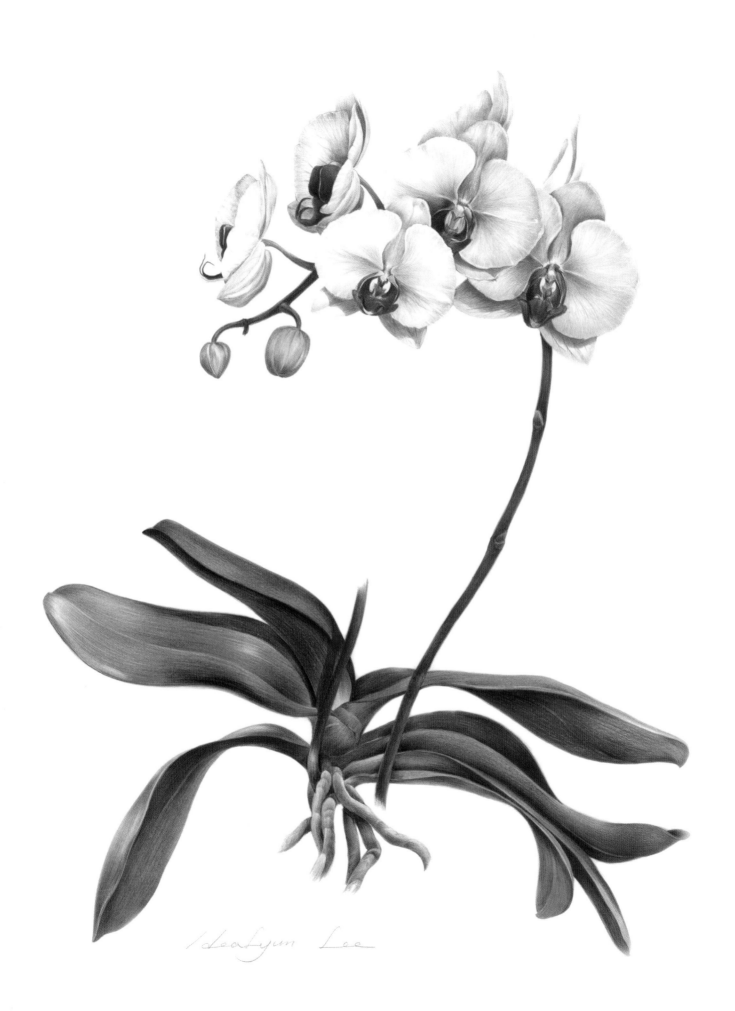

꽃 자체가 상당히 수려한 데다가 겨울에만 펴서 인기가 높은 동백꽃은 차나뭇과[9]에 속하는 식물이다. 동백꽃을 그릴 때 가장 중요한 것은 빛을 받아 반짝이다 못해 어찌 보면 인위적으로도 보이는 잎을 어떻게 잘 표현하느냐이다. 컵 모양의 기본 형태의 꽃이 점점 펴가면서 겹겹이 겹쳐진 넓은 대접 모양의 잎으로 바뀌며 드러나는 화려한 수술도 자연스럽게 세부 묘사해야 할 부분이다.

9) 차나뭇과: 쌍떡잎식물 물레나물목의 한 과. 교목 또는 관목으로 꽃은 양성화이다.
　　　　　열대와 아열대에서 자라는데 전 세계에 22속 600여 종이 분포하며, 우리나라에는 5속 6종이 있다.
　　　　　동백나무, 사스레피나무, 노각나무 따위가 있다.

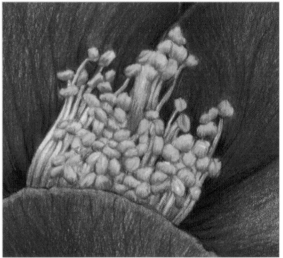

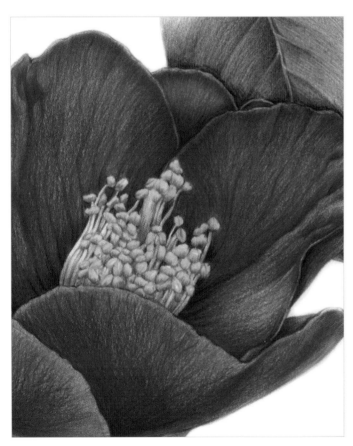

1. 빽빽하게 뭉쳐있는 수술을 표현할 때에는 정확하게 스케치를 하고 난 후 채색해야 하며 수술 주변의 꽃잎을 레드 계열(118, 226, 142)로 어둡게 톤다운 시키면 네이플스 옐로(185)와 번트 오커(187)로 그린 노란 수술이 강조된다.

2. 꽃잎 가장자리의 밝은 색 테두리로 인해 음영이 강조되어 앞으로 돌출되어 보여 입체감이 잘 나타난다.

3. 반짝거리는 잎의 윤기를 표현할 때 하이라이트 몇 군데는 처음부터 남겨놓고 명암을 넣는다.

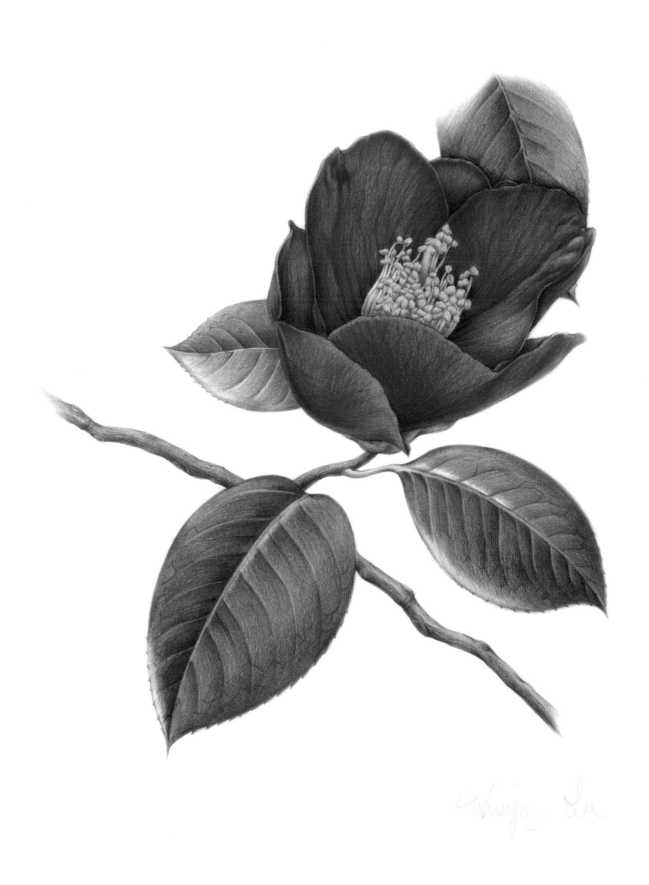

팬지 Pansy

유럽이 원산지이며 제비꽃과로 삼색제비꽃으로 불리기도 한다. 식용으로 쓰이며 꽃차, 샐러드, 비빔밥, 케이크 등 다양한 음식소재로 활용된다. 모습이 생각하는 사람의 얼굴을 연상시킨다하여 '생각(thought)'을 뜻하는 프랑스어 'pensée'에서 꽃 이름이 유래됐다. 키가 작고 귀여운 꽃이므로 아기자기하게 구도를 잡아보았다. 정면, 측면, 후면의 꽃모습을 보여줌으로써 화면구성에 변화를 주었다.

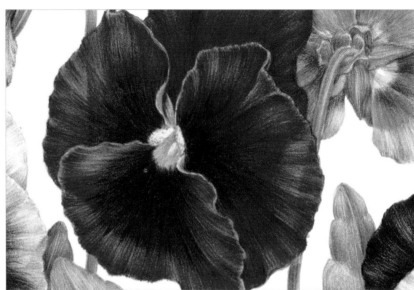

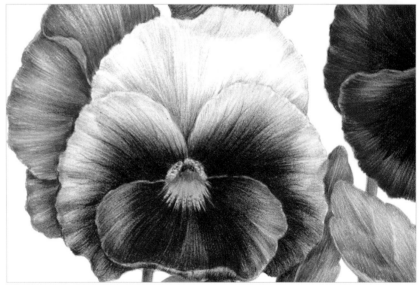

1. 팬지는 꽃잎의 결을 잘 살려 채색하도록 한다.

2. 가장 중심에 있는 붉은 색 꽃잎은 레드 계열(115, 219, 225, 133)을 사용하여 자연스러운 꽃잎 주름을 살리면서 채색한다. 꽃잎 안쪽의 밝은 부분은 카드뮴 오렌지(111), 딥 스칼렛 레드(219)를 사용하여 탁해지지 않도록 맑게 채색한다. 꽃잎 중앙은 델프트 블루(141)를 사용하여 어둡게 채색한다.

3. 보라색 꽃잎은 퍼플 계열(125, 136, 249, 141)을 사용하여 꽃잎 주름이 어색하지 않도록 자연스럽게 표현한다.

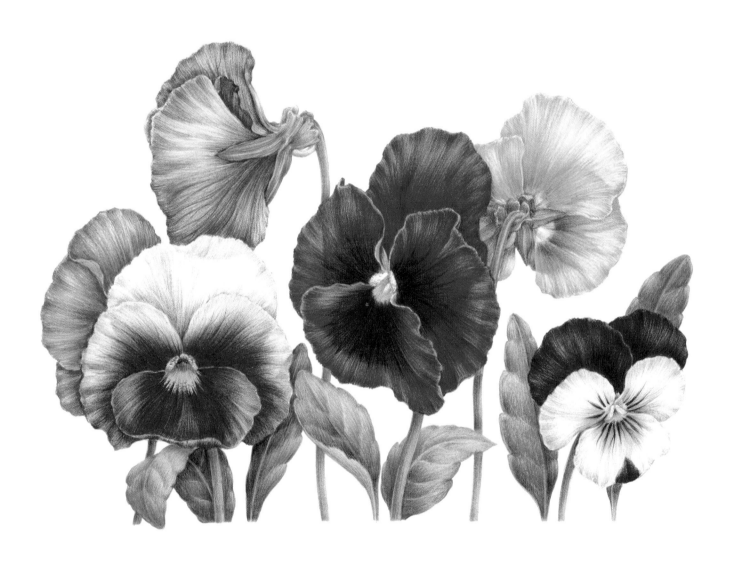

체리세이지 *Cherry Sage*

꿀풀과의 다년초인 체리세이지는 잎에서 박하향이 나는 허브식물로 꽃말은 '건강'과 '장수'이다. 하늘거리는 모습을 표현하기 위해 가늘고 긴 줄기 위주로 표현해보았다. 꽃의 흰 부분과 붉은 부분의 대비가 매력적인 꽃이다.

1. 작은 주머니 같은 꽃의 붉은 부분은 레드 계열(219, 121, 142, 225)을 사용하여 밋밋해 보이지 않도록 양감을 잘 표현한다.

2. 길게 올라온 꽃의 윗부분은 철펜으로 자국을 내어 표면 질감을 표현한 후 채색한다.

3. 꽃의 흰 부분은 스카이 블루(146), 콜드 그레이IV(233)로 채색한다.

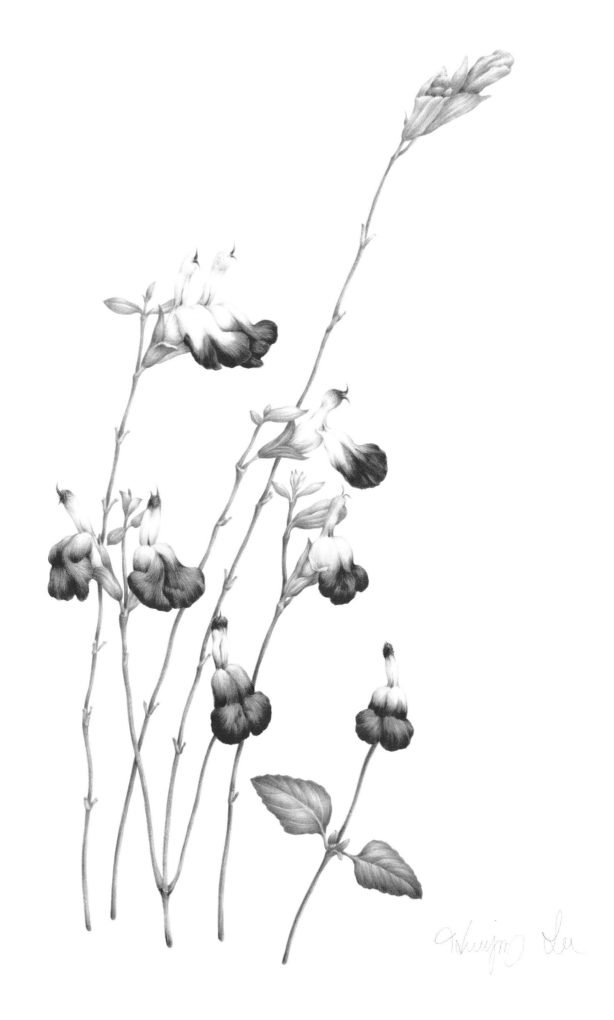

향이 좋아 보디 제품, 향수 등에 많이 쓰인다. 시간이 지나면서 꽃색이 변하는 특징이 있는데, 처음엔 진한 보라색으로 시작해 점차 연보라색으로 변하고 마지막으로 흰색으로 변한다. 한창 개화기 동안에는 여러 개 꽃들이 한 나무에 피어있으면서 서로 다른 꽃색을 보여주어 멋스럽고 신비롭다.

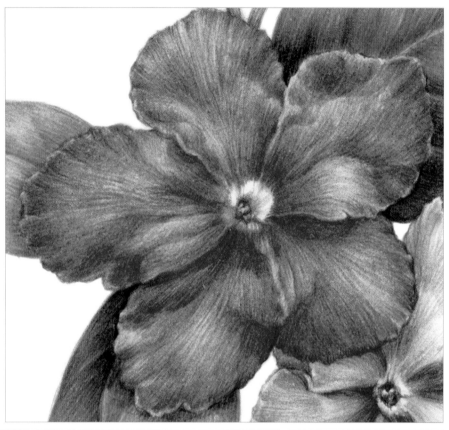

1. 중앙의 진한 보라색 꽃은 퍼플 계열(125, 136, 249)을 사용하여 올록볼록한 꽃잎 질감의 특징을 잘 살려본다.

2. 흰색 꽃은 스카이 블루(146), 콜드 그레이Ⅳ(233)를 사용하여 밋밋해 보이지 않도록 질감과 양감을 표현한다.

3. 줄기의 붉은 부분은 어스 그린 옐로이시(168)를 먼저 채색하고 그 위에 마젠타(133)를 더하여 마무리한다.

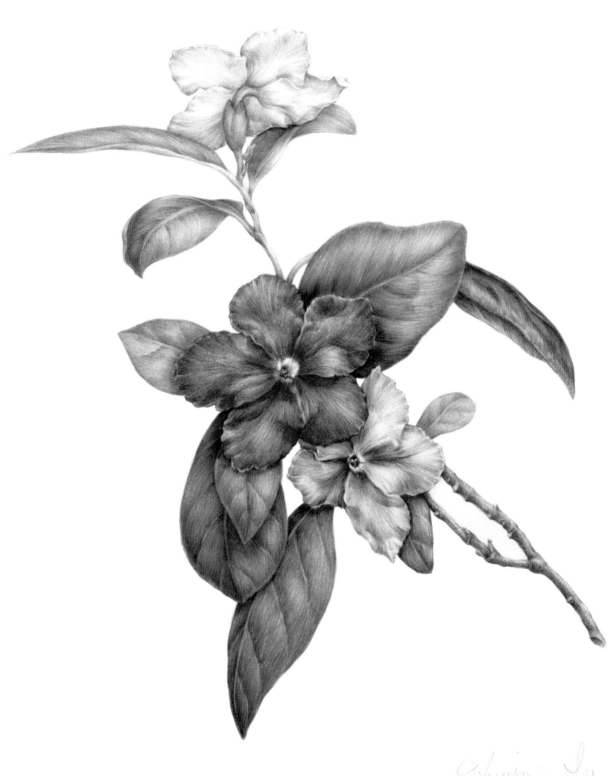

저자소개

| 이해련 Lee Hae Ryun

(사)한국 보태니컬아트 협회(KABA) 회장

한국 보태니컬아트 문화원 원장

보태니컬아트 아카데미 '련' 대표

SBA Fellow Member (영국)

SBA DLDC과정 수학

서초미술협회 회원

이화여자대학교 글로벌미래평생교육원 보태니컬아트 전문가과정 겸임교수

신구대학교 식물원 보태니컬아트 전문가 과정 강의

이화여자대학교 미술대학 및 동대학원 졸업(미술학석사)

| 전시 및 수상

2023 서초미술협회전(예술의 전당 : 한가람 미술관)

2020 갤러리 가이아(인사동): 2인전

2019 SBA Exhibition - Exhibiting Excellence Award 수상

2018 갤러리 H. 아트브릿지(방배동 서래마을)초대전: 2인전

2017 Westminster Central Hall(런던): SBA Annual Exhibition(연례전시)

2015 AT센터(양재동): (주)타라와 콜라보레이션 전시

2014 갤러리 가이아(인사동): 출간기념 원화전시, 2인전

2014 우촌 갤러리 초대전(신구식물원): 2인전

2009년~ 현재 28회 그룹전

우촌갤러리 작품소장

| 저 서

2024 『레벨업 보태니컬아트 컬러링북』

2022 『꽃세밀화 보태니컬아트 컬러링북』

2020 『(사)한국보태니컬아트협회 3급』, 『강사2급』 교재 공저

2019 『꽃세밀화 보태니컬아트』

2017 『보태니컬아트 마스터컬렉션』 공저

2016 『보태니컬아트 쉽게하기: 색연필 컬러링 편』

2016 『아름다운 꽃 컬러링북』 공저

2015 『보태니컬아트 쉽게하기』

2014 『색연필로 그리는 보태니컬아트』 공저

| SNS

인스타그램: @haeryun_lee

유튜브: www.youtube.com/@HaeryunLeeArtist

이메일: lhr1016@gmail.com

| 이해정

이화여자대학교 미술대학 학사(서양화전공)

(사)한국보태니컬아트협회(KABA) 부회장

한국보태니컬아트문화원 연구회장

이서회(이화여대서양화)회원, 서초미술협회회원

| 전시 및 수상

2024 초대3인전(충정각)

2023 개인전(서초문화예술회관 나비홀)

2020 2인전(갤러리 가이아)

2018 초대2인전(갤러리 H.아트브릿지)

2014 2인전(갤러리 가이아 : 출판기념 원화전)

2023 서초미술협회전(예술의전당 : 한가람 미술관) 및 30여회 그룹전

2021 제41회 국제현대미술대전 입상

우촌갤러리 작품소장

| 저 서

2024 (사)한국보태니컬아트협회 『아름다운 꽃 컬러링 테라피』공저

2020 『(사)한국보태니컬아트협회 3급』, 『강사2급』 교재 공저

2017 『보태니컬아트 마스터컬렉션』 공저

2016 『아름다운 꽃 컬러링북』 공저

2014 『색연필로그리는 보태니컬아트』 공저

| SNS

이메일 liahlee@yahoo.com

인스타그램 @haejounglee_atelier

@haejoung.lee

한국 보태니컬아트 협회
Korean Society of Botanical Artist

cafe.naver.com/koreanbotanicalart

사단법인 한국보태니컬아트협회는 2013년 비영리 단체인 한국보태니컬아트작가협회로 시작하여 2020년 1월 문화체육관광부의 인가를 받아 설립되었다. 본 협회는 전시회, 공모전, 보태니컬아트의 연구 개발과 보급을 통해 한국의 보태니컬아트 문화를 짊어질 인재를 양성하고 있다. 궁극적으로는 국민 정서를 고양하고 삶의 문화적 질 향상에 이바지하고자 한다.

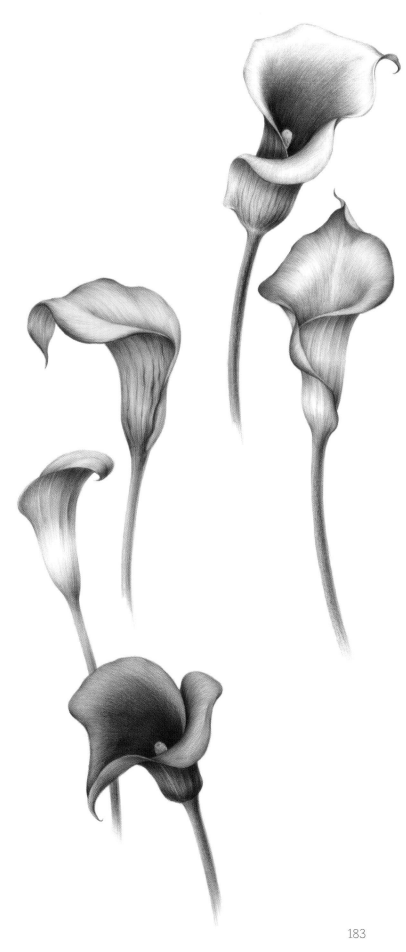

아름다운 꽃 컬러링북

색연필로 칠하는 보태니컬 아트

뜯어서 색칠하는 보태니컬 아트 컬러링북

이해련 · 이해정 지음 | 180쪽 | 215×275mm

기초 보태니컬 아트

기법서 & 컬러링 북

색연필로 그리는 컬러별 꽃 한송이

송은영 지음
기법서 240쪽, 컬러링북 52쪽 | 215×275mm

식물세밀화가가 사랑하는 꽃 컬러링북

두 가지 버전으로 즐기는
다양한 컬러링 도안

송은영 지음
136쪽 | 170×240mm

보태니컬 아트 대백과

미국 보태니컬 아티스트 협회(ASBA)가
엮은 환상적인 식물의 세계

캐럴 우딘, 로빈 제스 엮음 | 420쪽 | 222×286mm